秋史 金正喜
書畵에 빠지다

추사 김정희
서화에 빠지다

초판 1쇄 인쇄 · 2025년 5월 20일
초판 1쇄 발행 · 2025년 5월 26일

지은이 · 신웅순
펴낸이 · 한봉숙
펴낸곳 · 푸른사상사

주간 · 맹문재 | 편집 · 지순이 | 교정 · 김수란 | 마케팅 · 한정규
등록 · 1999년 7월 8일 제2-2876호
주소 · 경기도 파주시 회동길 337-16(서패동 470-6)
대표전화 · 031) 955-9111(2) | 팩스 · 031) 955-9114
이메일 · prun21c@hanmail.net
홈페이지 · http://www.prun21c.com

ISBN 979-11-308-2267-9 03600
값 29,000원

신웅순

추사 김정희
서화에 빠지다
書　　畵

푸른사상
PRUNSASANG

책머리에

추사에 관심을 가진 것은 그리 오래되지 않았다. 문학 신문과 서예 잡지에 유묵 이야기를 연재하고부터이다. 추사 선생을 여기에서 만났다. 글씨가 기괴했다. 그런데 이상했다. 이야기를 쓰면서 추사의 묘한 매력에 빠져들기 시작했다. 추사의 글씨에는 범접할 수 없는 무언가의 아픔 같은 게 있었다.

자료를 읽어가며 출처를 확인하고 남은 퍼즐들을 맞추어갔다. 추사를 모르는 사람도 없지만 아는 사람도 없다고 한다. 많은 분들에게 추사의 진실한 이면을 보여드리고 싶었다. 편액, 대련, 서화, 난, 금석문으로 나누어 정리했다. 추사의 시(詩)·서(書)·화(畵)·금(金)은 추사의 시대와 삶 그 자체였다. 글씨에는 그러한 코드들이 숨겨져 있었다. 이를 이야기로 쉽게 풀어내고자 노력했다.

완원과 옹방강과의 만남, 초의선사와의 차 이야기, 이재 권돈인과 황산 김유근과의 특별한 우정, 그리고 침계 윤정현의 따뜻한 배려, 제자 소치 허련, 우선 이상적, 석파 이하응의 스승에 대한 외경심 등 추사와 직간접으로 영향을 주고받았던 이들과의 이야기들이기도 했다. 제주 유배 시절 추사는 사랑하는 아내 예안 이씨를 보내놓고 세상을 체념한 듯 살아가고 있었다. 이때 친구 초의선사는 추사를 위로하기 위해 바다 건너 제주도를 찾았다. 추사의 반가움은 이루 말할 수 없었다. 초의는 산방산의 산방굴암에 자리를 잡고 예안 이씨의 극락왕생을 빌었다. 이때 추사가 쓴 사경이 「초의정송반야심경첩(草衣淨誦般若心經帖)」이다. 초의선사의 우정에 대한 보답이자 아내에 대한 회한의 눈물이었다. 그 외에 〈황한소경〉, 〈세한도〉, 〈의문당〉, 『난맹

첩』, 〈은광연세〉 등 친구지간, 사제지간, 세간 사람들과의 훈훈하고도 따뜻한 이야기들이 있다.

　제주 유배 시절 추사체가 형성되었고 또 한 번의 북청 유배를 겪으면서 추사체는 완성도를 더해갔다. 그리하여 만년의 과천 시절에는 〈계산무진〉, 〈사야〉, 〈산숭해심 유천희해〉, 〈명선〉, 〈대팽고회〉, 〈불이선란도〉, 〈판전〉 등 인생이 응축된 역작들을 세상에 남겨놓았다.

　추사 선생은 입고출신, 법고창신으로 학과 예를 일치시킨 진정한 학자이자 예술가였으며 최초의 한류 스타이기도 했다. 필자는 몇 년 동안 신문과 잡지에 추사 이야기를 연재하면서 많이도 행복했다. 일부 오류 등을 수정해 이제야 『추사 김정희, 서화에 빠지다』를 세상에 내놓는다. 애정이 과해서일까. 필자에게 추사에 대한 해결하지 못한 미진한 숙제들이 남아 있다. 기회가 있을지 모르겠다.

　필자의 가슴속에 감히 스승으로 모셨던 추사 선생이다. 붓끝이 짧은 탓일까. 왠지 빚진 것 같아 부끄럽다. 강호제현의 질정을 바란다. 흔쾌히 책을 내주신 푸른사상사에 감사의 말씀을 올린다. 내 가족에게 추사를 사랑하는 모든 사람들에게 이 책을 바친다.

2025년 5월
여여재에서, 석야 신웅순

차례

1부

편액

扁額

검가(劍家)

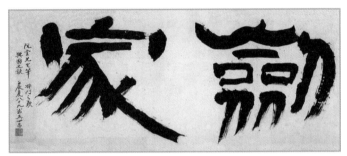

김정희, 〈검가〉, 62.3×26cm, 종이, 개인 소장

〈검가(劍家)〉에는 '완당선생필(阮堂先生筆), 장문지의(將門之義) 흥국지결(興國之訣)'이라는 오세창의 협서와 인장이 찍혀 있다. 오세창 선생이 김정희 글씨라고 인증한 작품이다.

'검가'는 검객의 집을 뜻하는 말이다. 무사 가문에서 추사에게 요청한 글자였을 것으로 보고 있다. '장문지의(將門之義)'는 장수 집안의 의로움, '흥국지결(興國之訣)'은 나라를 흥하게 하는 비결이다. 어느 가문인지는 모르나 글씨의 형상만으로도 보통이 넘는 무사 가문임을 짐작할 수 있다.

유홍준은 〈검가〉에 대해 다음과 같이 말하고 있다.

칼 검 자에서는 수염을 휘날리는 장수의 모습이 연상되고 집 가에서는 육
간대청의 골기와집의 위용이 느껴진다.[1]

필자가 보기엔 '검' 자는 노검객의 얼굴 모습 같고, '가' 자는 노검객이 허
리에 긴 칼을 찬 모습 같다. 감히 누구도 덤벼들 수 없는 그런 위용이 느껴
지는 노장수의 모습이다. 글씨의 형상만으로도 글의 뜻을 미루어 짐작할 수
있을 것 같다.

여기에는 작가의 낙관이 없다. 오세창은 그곳에 종이를 덧대고 완당 작이
라 쓰고 자신의 인장을 찍었다. 작가의 낙관이 없어 작품 공개 이후 진위 논
란이 있었던 것도 이 때문이었다. 작가의 낙관은 없으나 글씨 품새로 보아
추사의 글씨임에 틀림없을 것 같다.

1 유홍준, 『완당평전 2』, 학고재, 2002, 573~574쪽.

계산무진(谿山無盡)

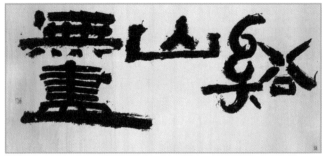

김정희, 〈계산무진〉, 165.5×62.5cm, 종이, 1852~1856, 과천 시절, 간송미술관 소장

추사의 〈계산무진(谿山無盡)〉은 과천 시절, 68세 전후의 만년 작품으로 김수근에게 써준 글이다. 김수근은 안동 사람으로 호는 계산초로(溪山樵老), 목사 김인순의 아들이며 벼슬은 이조판서에 이르렀다. 동생 문근은 철종의 장인 영은부원군이다. 당대 세도가 출신으로 아들 병학, 병국 모두 정승 반열에 올랐다.

1976년 최완수는 『추사명품첩별집』에서 계산초로라는 아호를 가진 인물인 이조판서 김수근에게 써준 글씨라고 추론했다. 김수근이 세도정치의 핵심인물인 영초 김병학의 부친이고 김정희가 과천 시절 김병학에게 보낸 편지

「김병학에 주다」 3통이 『국역완당전집』에 수록되어 있으며 이를 방증 삼아 그렇게 짐작했는데 아무런 의심 없이 그 뒤로 그렇게 알려져왔다. 특히 '김용진가진장(金容鎭家珍藏)'이란 인장이 찍혀 있는데 김용진이 김수근 가의 후손이라는 점에서 그 추론은 움직일 수 없는 정설로 자리 잡았다.[2]

계곡과 산은 끝이 없다는 뜻의 〈계산무진〉은 추사의 작품 중 균형미가 탁월하고 조형성이 매우 뛰어나다는 평가를 받는 글씨 그림이다. 사등분해야 할 것을 '계', '산', '무진' 이렇게 삼등분했다. '계(谿)'는 '해(奚)'와 '곡(谷)'으로 파자했고 '산(山)'은 '감(凵)'과 곤(丨)을 나눠 '곤(丨)'을 '인(人)'으로 변형시켰다. 그리고 획수가 많은 '무진(無盡)'을 위아래로 합쳤다. 누가 봐도 불균형이다. 이 불균형의 모순에 절묘한 공간 배치로 조화와 통일의 미학을 구현해냈다.

이를 구현하기 위해 '溪'와 '山'에 변화를 주었다. 획이 복잡한 '溪'는 음과 뜻이 같은 '谿'로 바꾸고 '爪(조)'를 떼어내 단순화시켰고 '幺'의 직선 획은 곡선으로 처리해 물이 흘러가는 형세를 취했다. '山'은 가운데 획을 산 형세로, 나머지 두 획 '凵'과 달리 위쪽에 놓고 아래에는 약간의 공간을 두었다.

'無盡'에서 '無' 자의 아래 네 점을 제외한 획과 점들은 '谿'의 왼쪽 둥근 획과는 달리 무겁고 뚝심 있게 직선으로만 처리했다. '山'은 위쪽에, '谿'는 중간에, 이 두 글자는 가로로 배치했고 '無盡' 두 자는 세로로 배치했다. 무게중심은 산과 무진, 가로 계산과 세로 무진 사이에 있다. 거기에 무게를 달아놓아 균형을 이루었다. 기운 듯 기울지 않고 기울지 않은 듯 기운 신묘한 공간 배치이다. 추사의 파격, 글자 변형과 공간의 절묘한 배치는 이렇게 타의

2 최열, 『추사 김정희 평전』, 돌베개, 2021, 756쪽.

추종을 불허한다.

고재식은 〈계산무진〉의 특징을 다음과 같이 말했다.

· 계산과 무진이라는 단어로 가장 무궁한 뜻을 만들어낸 문장력
· 해서와 예서를 혼용하고 다양한 적용을 했지만 생경하거나 기괴하지 않은 자법
· 틀 곳은 트고 막을 곳은 막는 소밀법(疏密法)
· 쇠라도 자를 듯한 내재된 골기(骨氣)와 금석기(金石氣) 넘치는 필선
· 서한(西漢) 예서를 넘어서는 고박(古朴)한 필의
· 운필의 완급 조절 속에 획득한 통창(通暢)한 기세(氣勢)
· 글자의 중첩(重疊) 속에서도 조화와 통일성을 획득한 장법(章法)
· 문자 언어와 조형 언어를 한 틀 속에 담아낸 탁월한 미감[3]

이인문(1745~1824)의 작품에 〈강산무진도(江山無盡圖)〉가 있다. 그는 동갑내기 김홍도와 쌍벽을 이룬 화가이다. 김홍도가 풍속화가라면 이인문은 산수화가이다. 인간의 이상향이 투영된 이인문의 〈강산무진도〉는 길이가 8미터가 넘는 세련된 필법과 뛰어난 구성력을 보여준 만년의 대표작이다. 이 작품은 화면 앞 시작하는 부분에 김정희씨고정지인(金正喜氏考定之印)과 추사 인장이 찍혀 있고 화면의 마지막 부분에는 김정희인(金正喜印), 자손영보(子孫永寶), 추사진장(秋史珍藏), 이인문문욱도인야(李寅文文郁道人也) 인장이 찍혀 있다. 추사 김정희가 감상하고 소장했던 작품이었음을 알 수 있다.

김수근의 호 '계산초로(溪山樵老)'의 '계산'과 이인문의 〈강산무진도〉의 '무진'을 합친 글자가 '계산무진'이다. 우연의 일치일까. 무슨 관계가 있을까.

3 고재식, 「추사 김정희 글씨의 조형분석 시론」, 『추사연구』 제6호, 과천문화원 추사연구회, 2008, 55~56쪽 ; 위의 책, 754쪽에서 재인용.

'강'과 '계', 강과 시내는 같은 뜻으로 볼 수 있다. 추사가 이인문의 〈강산무진도〉를 보고 '계산무진'이라는 표제를 쓰지는 않았을까. 당시 안동 김씨 세도가였던 김수근에게 추사는 왜 만년에 '계산'에 이런 '무진'이란 글씨를 붙여 써주었을까 자못 궁금하다.

이인문의 〈강산무진도〉 화면 끝, 왼쪽 하단의 이인문 인장 주변에 찍혀 있는 추사의 인장들

　권위 있는 추사 연구가 최완수 선생은 '계산무진'에 대하여 계산 김수근에게 써준 작품이라고 한다. 김수근의 호 계산초로와 계산무진의 '계산'을 공통분모로 속단한 탓이다. 그러나 선생의 주장에 수긍하면 계산무진은 안동 김씨 세도 정치가 끝없이 계속되리라는 축원과 다름이 없는데 이것이 있을 법한 일인가? (…)
　추사를 사지에 몰아놓고 집요하게 정치적 탄압을 가하던 세력이 안동 김씨 가문이라는 것은 누구나 다 아는 상식인데 늘그막에 추사가 안동 김씨 비위라고 맞추며 목숨을 구걸하고 있다는 것인가?[4]

　이런저런 삶들을 다 내려놓은 추사의 만년 작품이다. 추사가 〈계산무진〉에 숨겨둔 코드는 무엇이었을까.

―――――――
4　이성현, 『추사코드』, 들녘, 2016, 68쪽.

노규황량사(露葵黃粱社)

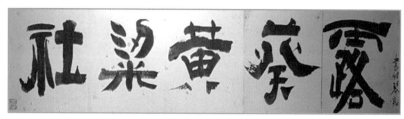

김정희, 〈노규황량사〉

1801년(순조 1) 천주교 신유박해로 정약종은 참수당했고 정약전은 신지도로 유배되었다. 동생 다산 정약용은 경북 장기로 유배되었다가 황사영 백서 사건으로 전남 강진으로 다시 이배되었다. 다산의 18년간의 긴 유배생활이 시작되었다.

다산은 그 이듬해 1802년 10월 10일 임시 거처인 사의재(四宜齋)에서 황상을 처음 만났다. 다산의 나이는 40세. 황상의 나이는 14세였다. 사의재는 정약용이 강진에 유배 와서 주막 할머니의 배려로 처음 묵은 곳이다. 4년 동안 기거하면서 『경세유표』를 집필, 제자들을 교육하던 곳이었다. 사의재는 네 가지를 마땅히 해야 할 방이라는 뜻이다. 그 네 가지는 맑은 생각, 엄숙한 용모, 과묵한 말씨, 신중한 행동을 가리킨다.

황상은 강진 유배 시절 다산이 가르쳤던 가장 아끼고 사랑했던 제자였다.

사제의 연을 맺은 지 일주일째 되던 10월 17일, 다산은 소년을 위해 면학문을 써주었다.

　내가 산석에게 문학과 역사를 공부하라고 권했더니 산석은 머뭇머뭇하며 부끄러운 기색을 보이더니 사양하며 말했다.
　"제게는 세 가지 문제점이 있습니다. 첫째는 둔한 것이고, 둘째는 막힌 것이고, 셋째는 미욱한 것입니다."
　내가 말했다.
　"공부하는 사람에게는 세 가지 큰 문제점이 있는데, 네게는 이런 것이 없구나. 첫째는 외우기를 잘 하는 것인데, 이런 사람의 문제점은 소홀히 하는 데 있다. 둘째는 글을 잘 짓는 것인데, 이런 사람의 문제점은 경박한 데 있다. 셋째는 이해력이 뛰어난 것인데, 이런 사람의 문제점은 거친 데 있다. 대개 둔하지만 악착같이 파고드는 사람은 그 구멍을 넓힐 수 있고, 막혀 있지만 소통이 된 사람은 그 흐름이 거침없어지며, 미욱하지만 연마를 잘 한 사람은 그 빛이 반짝거리게 되는 것이다. 파고드는 것은 어떻게 하는 것이냐? 부지런하면 되는 것이다. 막힌 것은 어떻게 뚫어야 하느냐? 부지런하면 되는 것이다. 연마는 어떻게 해야 하느냐? 부지런하면 되는 것이다. 어떻게 해야 부지런해지느냐? 마음을 꽉 잡아야 하는 것이다."[5]

　산석은 황상의 어릴 때 이름이다. 다산이 거처를 초당으로 옮기면서 황상은 백적산으로 들어가 은거했다. 이후 평생 스승의 가르침을 잊지 않고 땅을 일구며 살았다. 그런 실천이 있었기에 그는 훗날의 명시인으로 이름을 남길 수 있었다. 다산의 형 정약전은 월출산 아래에서 어떻게 이런 인물이 태어났느냐며 칭찬해 마지않았다고 한다.

5　박철상, 『서재에 살다』, 문학동네, 2015, 236쪽.

황상의 이런 소식은 제주도에 유배 중이던 추사에게도 알려졌다. 추사가 다산의 아들 정학연에게 보낸 편지의 한 대목이다.

제주에 있을 때 한 사람이 시 한 수를 보여주는데, 묻지 않고도 다산의 고제(高弟)임을 알겠더군요. 그래서 그 이름을 물었더니 황아무개라고 합디다. 그 시를 음미해보니 두보를 골수로 삼고 한유(韓愈)를 골격으로 삼았더군요. 다산의 제자를 두루 꼽아보더라도 이학래(李鶴來) 이하로 모두 이 사람에게 대적할 수 없습니다. 또 들으니 황아무개는 비단 시문이 한당(漢唐)과 꼭 같을 뿐 아니라, 사람됨도 당세의 고사(高士)여서 비록 옛날 은일의 선비라 해도 이보다 더할 수는 없다더군요. 뭍으로 나가 그를 찾았더니 상경했다고 하므로 구슬피 바라보며 돌아왔습니다.

在耽時, 有一人示一詩, 不問可知爲茶山高弟. 故問其名, 曰黃某. 味其詩, 卽杜髓而韓骨. 歷數茶山弟子, 自鶴也以下, 皆無以敵此人. 而且聞, 黃某非但詩文直逼漢唐, 其爲人可謂當 世高士, 雖古之隱逸, 無以加此. 故出陸訪之, 則曰上京云. 故悵望而歸.

해배 후 추사가 가장 먼저 찾은 사람은 황상이었다. 이때 황상은 정학연을 만나러 서울로 올라가 있었으므로, 두 사람의 첫 만남은 어긋나고 말았다. 이후 황상을 처음 만난 추사와 그의 동생 산천 김명희 형제는 그의 시와 인간에 반해 다투어 황상의 시집에 서문을 써주었다. 또 아버지에 대한 독실한 마음에 감동한 정학연 형제가 그를 아껴 왕래하고 두 집안 사이에 정황계(丁黃契)까지 맺은 사연이 경향간에 알려지면서 황상은 비로소 세상에 이름을 드러낼 수 있었다. 추사는 "장안에는 알아주는 사람이 없고, 다만 우리 형제가 알아준다(長安無知者, 惟吾兄弟知之)."고 하고, "지금 세상에 이런 작품은 없다(今世無此作矣)."라 할 만큼 황상을 아꼈고, 그의 시에 대해 높은 평

가를 남기는 한편, 그를 위해 글씨도 여러 점을 써주었다.[6]

추사의 〈노규황량사(露葵黃梁社)〉 글씨에 대한 일화가 강진 인사들 사이에서 전해내려오고 있다.[7]

추사는 그를 만나고 싶었다. 제주도 유배에서 풀려난 추사는 다산과 함께 강진의 대구 항동의 백적산방의 황산을 찾았다. 거기에서 다산과 추사 그리고 황산 셋이서 하룻밤을 묵었다.

이튿날 아침 황상은 조밥과 아욱국을 아침밥으로 내놓았다. 이를 보고 다산은 "남원노규조절(南園露葵朝折) 동곡황량야춘(東谷黃粱夜舂)"[8] 시구 한 수를 써주었다.

남쪽 남새밭의 아침 이슬 젖은 아욱을 꺾고
동쪽 골짜기엔선 밤마다 누런 조를 찧는다

이에 추사가 이 시구에서 네 글자를 취해 소박한 밥상을 뜻하는 '이슬 젖은 아욱(露葵)'와 거친 조밥(黃梁)'에 '모임'을 뜻하는 사(社)자를 붙여, "노규황량사" 다섯 글자를 일필휘지했다. 기장으로 지은 밥과 아욱국을 나타내는 말로 '고결한 선비의 거처'라는 뜻이다. 추사는 그의 아욱과 조밥에 깊은 인상을 받았던 모양이다.

6 https://m.blog.naver.com/sambolove/150122659160, https://cafe.daum.net/ivo-world/3DH2/944
7 『주간한국문학신문』, 2016.2.24.
8 이 시구는 중국 당(唐)나라의 유명한 시인인 왕유(王維)의 시 「전원락(田園樂)」 "酌酒會臨泉水, 抱琴好倚長松. 南園露葵朝折, 東谷黃粱夜舂(술 마시며 샘물 곁에 같이 모여서, 거문고 안고 큰 소나무에 기분 좋게 기대었네. 아침이면 남쪽 밭의 아욱을 꺾고, 밤이면 동쪽 골짝에서 거둔 기장을 찧는다네)"이라는 6언 절구에서 따온 것이다.

추사가 제주도 해배된 해가 1848년이다. 정약용은 이미 타계한 지 12년 후이다. 추사의 나이 61세였다. 어떻게 이런 이야기가 어떻게 만들어졌는지는 알 수 없다. 다산과 추사의 만남은 시간상으로 불가능하다. 정약용이 1836년에 타계했고 이때 추사의 나이는 51세였다. 제주도 유배 4년 전이다. 추사의 글씨 〈노규황량사〉는 누가 봐도 전형적인 추사체이다. 추사체는 제주도 유배 시절에 완성된 체이다. 시간적으로 보나 글씨로 보나 다산과 추사의 세기적 만남은 불가능한 일이었다.

〈노규황량사〉는 추사 김정희가 유배에서 풀려나던 1848년 이후에 썼다. 훗날 황상의 청빈 생활을 전해들은 추사가 이에 감동해서 다산의 제자 윤종진에게 이 글씨를 써주었다는 말이 전해지고 있다. 이후 많은 사람들이 가훈처럼 집에 이 글씨를 써 붙였다고 한다.

추사는 71세 때에 이와 비슷한 〈대팽고회〉라는 글귀를 남기기도 했다.

위대한 반찬은 두부 · 오이 · 생강 · 나물이고,　　　　　　大烹豆腐瓜薑菜
성대한 연회는 부부 · 아들 · 딸 · 손자라네　　　　　　　高會夫妻兒女孫

추사는 '대팽(위대한 반찬)과 고회(성대한 연회)'는 촌로의 제일가는 즐거움이라고 말했다. 산해진미가 무슨 필요한가. 소박한 밥상이 가장 위대한 음식이라는 시구는 죽음을 앞두고 추사가 깨달은 삶의 첨언이었다.

추사는 황상을 아주 아꼈던 것으로 보인다. 과천을 찾아왔던 황상이 떠나자 추사는 인편에 시를 지어보내 그의 안부를 묻기도 했다. 추사의 문집에 황상에게 보낸 편지도 있어 그 흔적을 전하고 있다.[9]

9　박철상, 앞의 책, 239쪽.

이별의 마음 너무도 아쉬워	別懷千萬萬
차마 문밖을 나서지 못했네	不忍出門看
그대 떠나간 날 헤아려보니	今日計君去
하마 월출산을 지났겠구나	應過月出山

　황상은 벼슬 없이 평생을 살다 간 시골 선비였다. 그러나 그는 19세기 최고의 두 지식인을 스승으로 모시고 살았다. 황상의 서재는 '일속산방'이었다. '좁쌀만 한 아주 작은 집'이란 뜻이다. 불가에서는 "겨자씨 안에 수미산이 들어 있다" 하지 않았는가. 그는 이 서재에서 큰 두 스승, 큰 세계를 품고 산 누구보다도 스승 복이 많은 사람이었다.

다반향초(茶半香初)

 소식의 「십팔대아라한송」 18수 중 제9수에 "공산무인 수류화개(空山無人 水流花開)"라는 구절이 있다. 스님이 식사를 마치고 중얼중얼 염불을 하고, 동자승이 스님께 올릴 차를 달이는데 난데없이 그 한 구절이 떠올랐다.

 '공산무인 수류화개'는 나와 사물과의 경계가 무너진 물아일체, 물아합일의 경지이리라. 훗날 선승들에 의해 깨달음의 뜻으로 받아들여져온 문구이다. 당나라 때부터 수많은 문인·선승들에 의해 쓰여졌으며 북송의 소동파·황정견을 거쳐 김정희를 비롯한 조선의 선비들도 즐겨 써왔다. 화가 최북과 김홍도의 화제(畵題)로도 등장했고 현대에 와서도 법정스님이 즐겨 사용하였다. 세월이 흐르면서 많은 시인들이 여기에 차운하거나 이를 재창작하여 또 다른 의미를 만들어낸, 오늘날까지도 세상에 회자된 명구이다.

고요히 앉은 곳 차 반쯤 마셨는데 향이 처음과 같고	靜坐處茶半香初
묘한 작용이 일 때 물 흐르고 꽃이 피네.	妙用時水流花開

 이 시는 추사가 쓴 글씨로 인해 널리 알려진 선시이다. 송나라 황정견의 시라는 견해도 있으나 근거는 없다. 소식의 "수류화개" 구절을 인용해 지은 것으로 생각되나 추사의 창작품인지는 알 수 없다.

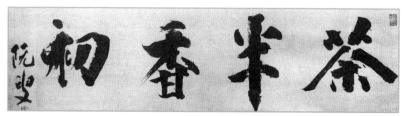

김정희, 〈다반향초(茶半香初)〉, 규격, 소장처 미상

김정희, 〈공산무인 수류화개〉, 47×151cm

'다반향초(茶半香初)'는 오도송, 깨달음의 시구이다. "차를 마신 지 반나절이 되었으나 그 향은 처음과 같다"면서, 늘 한결같은 원칙과 태도를 중시해야 한다는 뜻이다. 이는 심노절(心路絶)의 경지로 언어로 설명하기엔 쉽지 않아 정확한 해석을 내리기가 어렵다. 어느 시기에 누가 지은 것인지도 알 수 없고 이에 대한 해석들도 구구하다.

추사의 〈다반향초(茶半香初)〉는 해·행서를 곁들인 단정한 작품이다. 유홍준은 확실한 근거는 없지만 강상(江上) 시절 초의를 위해 써준 글씨로 추정하고 있다. 단정한 해·행서 글씨체와는 달리 예서체로 쓴 추사의 또 하나의 작품 〈공산무인 수류화개(空山無人 水流花開)〉가 별도로 전하고 있어 또한 주목된다.

단연죽로시옥(端研竹爐詩屋)

　　1848년 12월, 헌종이 김정희의 해배를 하명했다. 김정희는 이듬해 2월 제주 대정을 출발, 대둔사(대흥사), 충남 예산, 수원진을 거쳐 3월 하순 용산 본가에 도착했다. 집이 비좁아 5월경엔 마포 강변으로 집을 옮겼으며 1850년 7월까지 거기에서 살았다. 편액〈단연죽로시옥(端研竹爐詩屋)〉은 이 마포 시절의 작품이다. 누구에게 써주었고 어디 편액인지는 알려진 바는 없다. '단계 벼루, 차 끓이는 대나무 화로, 시를 지을 수 있는 작은 집'이라는 뜻으로 조촐한 무욕의 선비 마음을 표현했다. 낙관은 '삼묘노어(三泖老漁)'이다. '삼묘'는 중국 강소성에 있는 큰 호수로 상묘·중묘·하묘로 나뉘어 삼묘라 하며 그냥 묘호(泖湖)라고도 부른다. '삼호'는 마포를 말한다. 마포는 우리말로 삼개라 불렀는데 이를 한자로 운치 있게 삼호로 바꾼 것이다. 이 삼호를 삼묘에 비겨 불렀다.[10] '삼묘노어'란 '삼묘 호수에서 낚시나 하는 한가한 노인'이라는 뜻이다. 욕심을 버리고 자족하며 사는 늙은이 어부, 정도로 해석된다. 당시 추사의 삶과 정신세계를 엿볼 수 있는 작품이다.

　　이 현판 글씨는 예서이지만 전서기가 보이는 글씨체로 전체적으로 우아하고 멋스러운 분위기를 자아내고 있다. 직선에 약간의 곡선을 가미해 부드

10 유홍준, 『추사 김정희 : 산은 높고 바다는 깊네』, 창비, 2018, 368쪽.

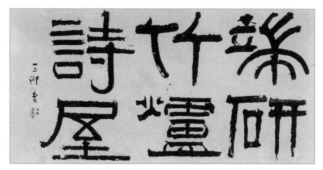

김정희, 〈단연죽로시옥〉, 종이, 1849년 무렵, 180×81cm, 영남대학교 박물관 소재

럽게 디자인하듯 구성했다. 〈일독이호색삼음주(一讀二好色三飮酒)〉와 같은 계
열의 독특한 글씨체이다. 두 줄로 오른쪽에서 왼쪽으로 썼다.

또 다른 작품인 〈소창다명 사아구좌〉도 같은 서체, 같은 구성으로 되어 있
다. 〈잔서완석루〉, 〈불이선란도〉와 함께 강상 시절 추사의 완숙기에 해당되
는 명품들이다.

추사는 안동 김씨 가문과는 정적이었다. 그런데 당시 안동 김씨 세도가였
던 김수근에게 추사는 〈계산무진〉이라는 글씨를 써주었다. 김수근의 아들
김병익은 전후 사정이야 어떻든 추사와는 만년까지 긴밀하게 지낸 인물이
다. 강희진은 몇 가지 정황을 들어 이 편액은 김수근의 또 다른 아들 김병학
에게 써준 것이 아닌가 추측하고 있다.

> 김수근은 정치적으로는 완당이 못 마땅하고 경계의 대상이었지만 그의 글
> 씨를 좋아해 많은 글씨를 원했다. 그것은 김병학도 마찬가지였다. (…) 그래서
> 선생은 그가 오는 것이 매우 불편했다. (…)
> 더구나 요즘 들어 안동 김씨 측에서 보내는 예리한 감시 때문에 바짝 촉을
> 곤두세우고 있었다. 그런 와중에 김병학이 찾아왔다.아버지의 글씨 욕구가
> 있기도 했고 솔직히 선생이 더 보고 싶었는지 모른다. 그러나 선생은 의구심
> 을 버릴 수는 없지만 예의를 다해 맞이했다. 그는 아버지를 핑계 삼아 고급

종이를 엄청나게 싸들고 와 성질 급하게 편액을 부탁했다. 김병학다웠다. (…) 그의 청을 거절할 수 없었다.

아주 단정하게 썼다. 선생 특유의 '괴'함이 없는 글씨체이다. 〈단연죽로시옥〉, '단계 벼루와 차를 끓이는 대나무 화로가 있는 시를 짓는 집'이라는 뜻이다. 그리고 삼묘노어라 쓴다. 편액 내용과는 이어진 하나의 문장이라 해도 될 정도로 어울리는 명호이다. 그저 좋은 벼루나 좋은 차만 있으면 정치보다는 시나 짓고 강가에서 낚시나 즐기는 노인으로 자신을 표현한 것이다.[11]

정적인 안동 김씨 가문의 김수근에게 추사는 왜 이런 글씨를 써주었을까. 삼묘노어는 김수근에 대한 답이 아니었을까. 삼묘노어는 욕심을 버리고 자족하며 사는 늙은이 어부, 낚시나 하는 한가한 노인이라는 뜻이다. 적과의 동침은 아니었을까. 어쨌든 추사의 만년 작품이고 보면 이런저런 삶들을 다 내려놓은 당시 추사의 무욕의 경지를 보여준 작품이 아닌가 생각해본다.

추사의 심정을 잘 나타낸 '맑아 기쁜 마포', 「삼묘희청(三泖喜晴)」이란 시가 있다.

밝고 빛난 요순 세상 내 눈으로 친히 보니	快覩堯醲舜郁天
태평이라 갠 기상은 큰 강 앞이로다	太平霽象大江前
세계가 이와 같이 맑다는 걸 본래 알았으니	元知世界淸如此
하루의 장맛비도 십 년인양 지루하이	一日霖霪抵十年

당시 추사는 어떤 심정이었을까. 하루의 장맛비도 십 년마냥 지루하다 하지 않았는가. 추사의 심정이 맑은 마음만은 아닌 듯하다. 하루 장맛비가 십 년 같다 했으니 언제면 이 처지에서 벗어날 수 있을까. 그렇게 추사는 조바심치며 삼묘희청의 심정으로 훗날을 기다리고 있었을 것이다.

11 강희진, 『추사 김정희』, 명문당, 2015, 208~209쪽.

도덕신선(道德神僊)

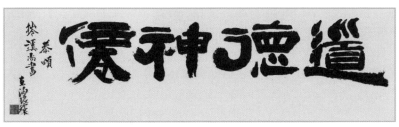

김정희, 〈도덕신선〉, 32×107.5cm, 종이, 1852년 무렵, 북청 시절, 간송미술관 소장

1851년(철종 2년) 7월 22일, 나이 66세의 추사는 함경도 북청으로 유배되었다. 침계 윤정현(1793~1874)은 그해 9월 17일 함경감사로 부임해왔다. 추사와 침계는 젊은 시절 자하 신위 문하의 동문이었다. 북청 유배 시절 침계는 낯설고 물 선 유배객 추사에게 필요한 물품들을 보내주곤 했다. 침계의 따뜻한 배려가 추사에겐 더없이 고마웠다.

〈도덕신선(道德神僊)〉은 이때 침계에게 축하의 의미로 선물한 횡액 편액이 아닌가 생각된다. '도덕신선'은 "춤추는 신선과도 같이 어진 길 위의 사람"이란 뜻이다. 서명은 다음과 같다.

침계 상서(尙書)를 받들어 칭송합니다. 동해낭환(東海瑯嬛)

'동해낭환'이라는 명호는 동해의 백수라는 뜻이다. '낭환'은 '낭환복지(郎嬛福地)'의 준말로 천제의 서재를 말한다. 책을 마음대로 볼 수 있는 복 받은 땅, 천국이라는 뜻이다. 벼슬 없이 책만 마음대로 볼 수 있는 자신이 그런 한량이라는 것을 은근히 빗대어 쓴 말이다. '상서'는 판서의 관직을 말한다. 침계 윤정현은 두 해 전인 1849년 2월에 병조판서가 되었다. 추사가 해배의 명을 받아 막 제주에서 육지로 나갈 채비를 하고 있던 때였다. 같은 판서직이나 '동해낭환'이란 명호를 쓴 것으로 보아 〈도덕신선〉은 아무래도 제주 해배 때에 쓴 것이라고는 할 수 없을 것 같다. '도덕신선'은 도학에서는 최고의 경지요 최고의 찬사였다. 침계는 조정 요처에 계신 '도덕신선'이요 나는 한량인 '동해낭환'이라는 것이다.

이들의 인연은 추사가 유배에서 풀려나 과천으로 물러나 있을 때까지도 계속되었다. 과천 시절에도 침계는 추사에게 필요한 물품들을 보내주곤 했고 추사는 이를 매우 고마워했던 것 같다. 비록 당색은 달랐어도 젊었을 적 침계와는 동문 수학했고 북청 유배 시 황초령진흥왕순수비 금석문 연구의 조력자로 함께 일하기도 했다. 젊었을 적 동문이었다가 금석문 연구 조력자로, 만년의 따뜻한 배려에 이르기까지 인연이 이어졌으니 색은 달랐어도 진정한 친구로서 우정을 나눈 것이다. 둘의 우정은 〈도덕신선〉 말고도 〈침계〉, 〈진흥북수고경〉 등의 걸작들을 탄생시켰다. 호연이란 이들의 인연을 두고 말함이리라.

〈도덕신선〉은 해서와 예서를 섞어 쓴 필획이 두툼하고 묵직한 명작이다. 글씨 자체가 도덕적이고 신선답다.

명선(茗禪)

걸작 〈명선(茗禪)〉은 초의가 보내준 차에 대한 답례로 써준 작품이다. 글씨 좌우에 협서로 추사는 이 글씨를 쓰게 된 사연을 행서로 이렇게 썼다.

초의가 자신이 만든 차를 부쳐왔는데 몽정차(蒙頂茶)나 노아차(露芽茶)에 못지않았다. 이를 써서 보답한다. 백석신군비(白石神君碑)의 필의를 써서 병거사(病居士)가 예서로 쓴다.

艸衣寄來自製茗, 不減蒙頂露芽, 書此爲報. 用白石神君碑意, 病居士隷.

'명(茗)'은 차를 뜻하니 '명선(茗禪)'은 바로 다선(茶禪)을 뜻한다. '차를 마시며 선정에 들다'란 뜻으로 말하자면 명선불이(茗禪不二), 다선일체(茶禪一體)에 다름 아니다. 몽정차는 사천성에서, 노아차는 강소성에서 나는 전설적인 중국의 명차이다.

다산의 제자 황상은 대둔사(대흥사) 일지

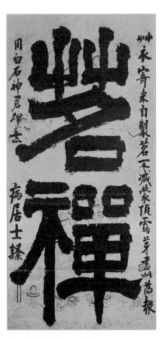

김정희, 〈명선〉, 지본, 57.8×115.2cm, 1852~1856(과천 시절), 간송미술관 소장

암의 초의를 찾았다. 40년 만이다. 그는 재회 후 장시「초의행병소서(草衣行 幷小序)」중「초의행」에 초의차와 명선에 대한 소감을 남겼다. '아름다운 명선 은 답례로 추사가 초의에게 지어보낸 호'라고 말했다.

> 육우의 좋은 차는 소문으로만 들었고
> 건안차 출중함은 소문만 무성하다
> 승뢰(乘雷)차는 다만 귀만 소란할 뿐
> 초의선사가 신령한 찻잎을 따 만든 것만 못하네
> 죽엽과 같이 작은 찻잎 새로운 의미 만든 건
> 북원(北苑) 이후 초의에 의해 완성됐네
> 명선이란 아름다운 호는 추사께서 지어 보냈고
> 초의차의 명성은 유산(정학유)에게 들었네[12]

황상의「초의행병소서」에는 초의와 추사의 '죽로명선(竹爐茗禪)'에 대한 이 야기가 실려 있다.

내가 어린 시절 다산 선생 문하에서 공부하고 있었는데 초의가 스승을 찾 아왔을 때, 한번 보고 헤어진 이후 나는 백적산 가야에서 농사를 지으며 40여 년을 숨어 살았다. 혹 진주에서 온 사람 중에 비슷한 사람을 보면 마음으로 잊지 않았다. 기유년(1849)에 (정약용이 계셨던) 열수에서 돌아와 초의가 계신 대둔사 초암으로 찾아갔다. 머리가 하얗고 주름이 깊어 알아보지 못하였는데 그의 목소리와 행동을 보고 과연 초의인가 하는 의심이 사라졌다. 추사선생 이 보낸 수묵 '죽로명선(竹爐茗禪)'을 보니 굵거나 가늘게 음양이 분명하여 노 둔한 사람이 함부로 법 삼을 수 있는 것은 아니다. 하룻밤을 지내고 다시 만

12 이상국, 『추사에 미치다』, 푸른역사, 2008, 139쪽.

날 것을 기약하고 돌아와 「초의행」을 지어 보낸다.[13]

40년 만의 해후이다. 이 두 지기는 초의차와 추사의 죽로명선을 음미, 감상하면서 무슨 얘기들을 밤새도록 나누었을까. 황상은 추사 글씨의 골기를 "음양이 분명하여 나처럼 노둔한 사람이 함부로 법 삼을 만한 것이 아니다"라 평했다. 다산의 고제다운 추사 글씨에 대한 황상의 높은 안목이다.

〈백석신군비(白石神君碑)〉는 후한 시대 광화 6년(183)의 비문으로 중국 하북성 백석산 산신의 공덕을 찬양하기 위해 세운 비로 지금은 중국 하북성 원씨현 봉룡산 소재 천불동 한비당에 소장돼 있다. 송대 조명성(趙明誠)과 구양수(歐陽脩), 청대 양수경(楊守敬)과 옹방강(翁方綱) 등의 금석학자가 극찬했던 고비(古碑)이다. 이런 명성 때문인지 그 탁본이 조선에까지 널리 알려졌다. 추사는 이 네모 반듯한 장중한 글씨를 필의로 삼아 차원 높은 예술로 〈명선〉이란 불후의 명작을 만들어냈다.

유홍준은 〈명선〉을 다음과 같이 말했다.

이 글씨에 순후하면서도 예스러운 멋이 넘쳐, 졸(拙)한 가운데 교(巧)한 맛이 숨어 있음에 착안하여 명선 두 글자를 쓴 것이다. 특히 중후하고 졸한 멋의 명선 두 글자 양옆에 작고 가늘며 흐름이 경쾌한 행서가 치장되어 있어 작품의 구성미도 가히 일품이라 하지 않을 수 없다. 그 경지란 〈명선〉이 다선일치(茶禪一致)를 말하듯 서선일치(書禪一致)라고나 할까.[14]

최열은 이 〈명선〉을 "곡선을 배제하고 뻣뻣한 직선을 활용한 필획으로 구

13 박동춘, 「황상의 '초의행(草衣行)'」, 『법보신문』, 2011.02.28.
14 유홍준, 『추사 김정희 : 산은 높고 바다는 깊네』, 423쪽.

현해낸 저 기묘한 어눌함은 조만간 〈판전(板殿)〉이란 글씨가 탄생할 것을 예고한다."[15]고 말하고 곧은 직선과 뭉툭한 끝을 특징으로 하는 막대기 필법이 중간 단계를 결산하는 작품이라고 말했다.

초의에게 써준 추사의 걸명시(乞茗詩)가 있다. "아침에 한 사람에게 곤욕을 치르고, 저녁에도 한 사람에게 곤욕을 치렀다. 마치 학질을 앓고 난 것 같다. 장난 삼아 초의상인에게 주다(朝爲一人所困憊, 暮爲一人所困憊. 如經瘧然, 戲贈草衣上人)"라는 제목이 긴 시이다.

> 하루 걸러 앓느라 학질로 괴로우니
> 아침엔 더웠다가 저녁 땐 오한 드네.
> 산 스님 아무래도 의왕(醫王) 솜씨 아끼는 듯
> 관음보살 구고단(救苦丹)을 빌려주니 않누나.[16]

추사가 몇 번을 차를 구해달라 재촉한 모양이다. '구고단'은 고통에서 건져줄 단약을 뜻한다. 차를 단약으로, 초의를 명의로 표현한 것이다. 재미있는 익살이다. 초의에게 보낸 추사의 편지나 시는 추사의 차에 대한 벽과 애호가 어떠한지를 잘 보여주고 있다.

으름장을 놓은 농담 섞인 편지도 있다. 차를 부쳐주지 않아 몽둥이 서른 방을 맞아야 한다니 두 사람 간의 친분 정도가 어떠한지 알 수 있는 재미있는 편지이다.

그대가 보낸 여섯 냥의 차는 나의 메마른 폐를 적실 만하지만 너무 적습니

15 최열, 앞의 책, 787쪽.
16 정민, 『새로운 조선의 차문화』, 김영사, 2011.

다. 또 향훈스님이 나에게 차를 준다고 약조를 했었습니다만 정녕 한 잎의 차
도 보내지 않으니 아쉽습니다. 이 뜻을 향훈에게 전하고, 그의 차 바구니를
뒤져서 봄에 보내주면 얼마나 좋을까요. 더 쓰기 어렵고, 인편도 바빠하니 이
만 줄입니다. 완노인, 새 차는 어찌 솔바람 불고 물 좋은 산속에서 홀로 마시
며 멀리 있는 나는 생각도 나지 않으십니까. 30봉을 쳐서 아프게 할 만합니
다.[17]

추사는 쉴새 없이 초의에게 차를 청하는 편지를 썼다. 억지만 부린 것이
아니다. 돈을 보낼 테니 살 수 있게 해달라고 조르기도 했다. 차를 받고 나서
는 글씨나 부채로 예와 정성을 다해 보답했다.

초의는 추사와 동갑으로, 1815년 30세에 만나 1856년 졸하기까지 41년간
금란지교를 나눈 사이이다. 추사의 제주도 유배 시절 상처(喪妻)를 한 추사를
위로하기 위해 방문하기도 했다. 신분은 달랐어도 한 사람은 다도로 또 한
사람은 학문과 예술로 진정한 우정을 나누었다. 초의는 추사의 글씨를 무척
좋아했고 추사 또한 초의의 차를 무척 사랑했다. 그런 추사였기에 격의 없
이 이런 편지나 시들을 주고받았다.

초의의 다도와 추사의 학문, 예술과의 만남은 메마른 현대인들의 가슴에
진실하고 애틋한 우정으로 남아 지금도 봄비처럼 촉촉이 적셔주고 있다.

17 박동춘 편역, 『추사와 초의 : 차로 맺어진 우정』, 이른아침, 2014, 262쪽.

무량수각(無量壽閣), 시경루(詩境樓)

김정희의 증조부 김한신은 영조의 둘째 딸인 화순옹주와 결혼하여 월성위에 봉해지면서 예산 용궁리 일대의 토지를 하사받았다. 여기에 궁을 지었는데 월성위 집안의 예산 향저로 지금의 추사 고택이다.

추사 고택 주위에는 추사 묘소와 함께 고조부, 증조부의 묘소 그리고 화순옹주의 정려문이 있다. 화순옹주는 김한신이 후사가 없이 일찍 죽자 남편을 따라 자결했다. 조선왕조 400년 역사의 첫 왕실 열녀였다. 훗날 정조가 고모 화순옹주의 절개를 기리기 위해 이곳에 정려각을 세워주었다. 월성위의 조카인 김이주가 김한신의 양자로 들어가 대를 이었는데 김이주가 바로 김정희의 조부이다. 김이주는 뜻밖의 월성위궁의 주인이 되었다. 고조부 김흥경의 묘소 입구에는 추사가 24세에 연경에 다녀오면서 가져다 심은 백송나무가 한 그루 있다.

추사는 병조판서 김노경과 기계 유씨 사이에 장남으로 태어났으나 큰아버지인 김노영의 양자로 입양되었다. 12세에 양아버지가 세상을 떠났고 이어 할아버지 김이주마저 세상을 떠났다. 김정희 역시 할아버지처럼 월성위궁의 주인이 된 것이다.

김정희가 태어난 곳은 한양의 낙동 외가이며 본가는 장동이다. 낙동은 지금의 서울 중구 회현역 신세계백화점 길 건너 서울 중앙우체국 주변이다.

장동은 지금의 종로구 효자동 및 창성동, 통의동 일대이다. 완당 선생의 서울 고택 월성위궁은 통의동 백송이 있는 곳이다.[18] 김정희는 통의동 월성위궁에서 주로 생활했으며 가문의 뿌리인 예산의 고택을 자주 찾았다. 김정희에게 예산은 영조가 내려준 영광스러운 땅이었으며 가문의 뿌리가 있는 고향 같은 땅이었다.

후지쓰카 치카시는 추사의 고향에 대한 다른 견해를 표했다.

> 추사는 정조 10년(1786) 6월 3일 충청남도 예산군 신암면 용산 월궁에서 고고지성을 울렸다. 어려서부터 여느 아이들과는 달리 날마다 용산의 산봉우리를 바라보며 몸과 기백을 단련했고 앵무봉에 있는 화엄사에 다니면서 승려들과 친하게 지내며 불경을 암송했다. 그가 훗날 보이는 세속을 초월하고 속진의 때가 묻지 않은 풍류 운치와 기상은 실은 이때부터 가꾸어진 것이다.[19]

추사가 어디에서 태어났건 추사의 예산은 추사에겐 친근하고 따뜻한 고향 같은 곳이다. 서울을 오가며 독서에 열중, 여기에서 그의 학문과 예술의 토대를 마련했다. 「예산」이라는 시를 짓기도 했다. 그 일부를 살펴보자.

예산은 팔짱을 낀 듯 엄숙하고	禮山儼若拱
인산은 잠자는 듯 고요하네	仁山靜如眠
뭇사람이 보는 바는 똑같아도	衆人所同眺
따로 신이 가는 곳이 있다네	獨有神往邊
아득히 머나먼 노을 밖이요	渺渺斷霞外
아슬아슬 외로운 새 날아가는 앞이라	依依孤鳥前

18 최열, 앞의 책, 31~37쪽.
19 후지쓰카 치카시, 『추사 김정희 연구』, 과천문화원, 2009, 137쪽.

| 너른 들판은 진실로 기쁘고 | 廣原固可喜 |
| 좋은 바람이 또한 흐뭇하네 | 善風亦欣然 |

추사 고택에서 멀지 않은, 야트막한 오석산 아랫자락에는 화암사가 있다. 창건 연대는 알려져 있지 않으며 삼국시대의 고찰이라고만 전해지고 있다. 영조 28년(1752) 추사의 증조부 월성위 김한신이 아버지 김흥경의 묘소를 관리하기 위해 중건했다. 절 이름은 영조가 명명했고 '화암사' 현판은 월성위 김한신이 썼다. 절이 퇴락하자 1846년(헌종 12) 김정희의 동생인 김명희가 무량수각·요사·선실·시경루·창고 등을 지었다. 이때 제주도에 귀양가 있었던 김정희가 화암사 상량문과 함께 〈무량수각〉, 〈시경루〉의 편액 글씨를 보내왔다.

제주 입도 직전 대둔사 현판으로 써준 〈무량수각〉과는 달리 살과 기름을 빼버렸다. 날렵함과 두툼함이 조화를 이루듯 나란히 두고 비교해보면 추사체의 세계가 어떻게 실현되어가는지를 짐작할 수 있다.[20]

1840년 〈무량수각〉과 1844년 무렵의 〈일로향실〉, 1846년 〈무량수각〉, 〈시경루〉 편액 글씨를 비교해보면 5년 상간이지만 굵기에서 확연히 차이가 난다. 글씨의 살이 많이 빠졌다.

체나 제라는 것은 어느 시기에 갑자기 완성되는 것은 아니다. 죽을 때까지 완성되는 것이다. 추사체의 완성작은 별세 3일 전에 쓴 절필 〈판전〉이다. 추사체는 1840년 제주도 유배 시절부터 1956년 과천 시절 별세까지라고 볼 수 있다. 추사의 〈무량수전〉 두 점과 〈시경루〉는 추사체의 초기 작품이다.

20 최열, 앞의 책, 406쪽.

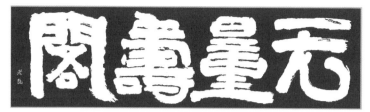

추사가 제주 입도 전에 쓴 대흥사 〈무량수각〉 편액 글씨

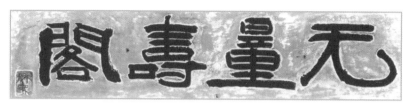

김정희, 〈무량수각〉, 도지정문화재 51호, 37×117, 1846년경, 수덕사 근역성보박물관 소재

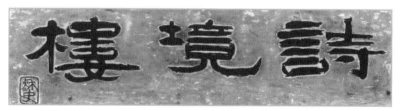

김정희, 〈시경루〉, 55×125, 도지정문화재 51호, 1846년경, 수덕사 근역성보박물관 소재

이 두 작품은 초기 추사체의 변모 과정을 볼 수 있는 좋은 사례이다.

불광(佛光)

　은해사는 통일신라 시대의 승려 혜철국사가 창건한 경북 영천시 청통면 팔공산 기슭에 있는 사찰이다. 은해사에는 야외 전시장이라고 불릴 만큼 여러 점의 추사 작품들이 있다. 〈은해사〉, 〈대웅전〉, 〈보화루〉, 〈불광〉, 〈일로향각〉 등의 편액이 있고, 부속 암자인 백흥암에는 〈시홀방장〉 편액과 주련 작품이 있다.

　추사 김정희가 1848년 제주도 유배에서 풀려나 강상에서 지내던 시절이었다. 이처럼 많은 글씨를 써줄 수 있었던 것은 혼허 지조스님과의 인연에서 비롯되었다. 김정희는 일찍부터 불가와 인연을 쌓던 중 30세 전후의 어느 시절 관음사에서 은허스님을 만나 「관음사에서 혼허에게 주다」를 읊어준 이래 생애의 끝 무렵 봉은사에서 만날 때까지 무려 다섯 편의 시를 지어주었다.[21]

　어느 날 지조스님이 추사를 찾았다. 은해사의 현판 글씨를 추사에게 부탁하기 위해서였다. 1847년에 은해사에는 창건 이래 가장 큰 불이 일어났다. 극락전을 제외한 1,000여 칸의 모든 건물들이 불에 탔다. 3년여의 불사 끝에 1849년 막 중건을 앞두게 되었다. 당장 편액이 필요했다. 추사는 일주문

21 김정희, 「국역완당전집 Ⅲ」, 신호열 역, 민족문화추진회, 1986, 114~293쪽.

의 〈은해사〉, 본당의 〈대웅전〉, 종
각의 〈보화루〉, 불광각의 〈불광〉
등을 써주었다. 추사가 1849년에
서 1851년 함경도 북청 유배길에
오르기 전이다.

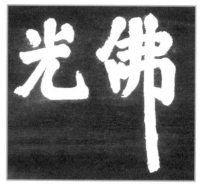

최완수는 〈대웅전〉, 〈보화루〉,
〈불광〉 등 은해사 글씨를 일러 다
음과 같이 평한 바 있다.

김정희, 〈불광〉, 편액, 1849년 무렵,
145×170cm, 은해사 성보박물관 소장

무르익을 대로 익어 모두가 허술한 듯한데 어디에서도 빈틈을 찾을 수가
없다. 둥글둥글 원만한 필획이건만 마치 철근을 구부려놓은 듯한 힘이 있고
뭉툭뭉툭 아무렇게나 붓을 대고 뗀 것 같은데 기수(起收)의 법칙에서 벗어난
곳이 없다. 얼핏 결구에 무관심한 듯 하지만 필획의 태세변화와 공간배분이
그렇게 절묘할 수가 없다.

〈불광〉은 봉은사 〈판전〉, 〈대웅전〉과 더불어 추사의 대표작이라 할 만한
편액이다. 힘과 부드러움이 조화된 완숙미가 묻어나는 60세 중반의 중후한
만년의 작품이다.

은해사 주지스님은 불광각에 달 편액 글씨 〈불광〉을 특별히 추사에게 부
탁했다. 몇 차례 사람을 보내 독촉했으나 아무 대답이 없었다. 더는 안 되겠
다 싶어 선물로 불상을 들고 가서 간청을 했다. 추사는 크게 웃으며 말했다.

"선물은 필요 없네. 벽장 속에 글씨가 가득 들어 있으니 잘 된 것 하나 골
라 오시게."

아랫사람이 이리저리 뒤지다가 괜찮은 듯싶은 것을 하나 골랐다.

"예끼, 그걸 고르시면 어떡하나."

추사는 나무라고 자신이 작품을 직접 골랐다. 그동안 편액 글씨를 안 썼던 것은 아니었다. 제대로 된 작품 하나 건지기 위해 수없이 글씨를 쓰고 또 썼다. 그러나 전부 마음에 들지 않았다. 당대 최고의 대서예가였으나 추사는 마음에 드는 작품 하나 건지기 위해 수많은 실패를 거듭했던 것이다. 그래도 마음에 들지 않아 보내주지 못했던 것이다.

〈불광〉은 그렇게 해서 탄생되었다. 그러나 편액을 만들려고 하니 '불' 자의 세로획이 너무 길었다. 편액으로 걸기에는 맞지 않았다. 스님은 고민 끝에 '불' 자의 긴 세로획을 '광' 자의 세로 길이에 맞춰 잘라 걸었다.

어느 날 추사가 은해사를 방문했다. 추사가 불광 편액을 보더니 한참 말이 없었다.

"저 편액을 떼어 오시게."

그러고는 말없이 편액에다 불을 지르는 것이 아닌가.

'불광'은 수많은 시도 끝에 내놓은 작품이었다. 자신의 팔 같은 한 획을 잘라 걸었으니 가만히 있을 추사가 아니었다. '불광'의 핵심은 바로 불 자의 긴 세로획에 있었다. 그 때문에 글씨가 살아 여백과 조화를 이루어 그나마 글씨다운 글씨가 되었는데 그것을 잘라냈으니 추사의 마음은 이루 말할 수 없었을 것이다.

"정말 잘못했소이다."

주지스님은 추사에게 용서를 빌었다. 그는 글씨 원본대로 다시 판각해 걸었다. 두 번째 만들어 건 편액이 바로 지금의 은해사 성보박물관에 전시되어 있는 〈불광〉이다. 지금 은해사에는 불광각이라는 전각은 남아 있지 않다.

1862년 혼허 지조스님이 지은 「은해사 중건기」에 "대웅전·보화루·불광 세 편액은 모두 추사 김 상공의 묵묘라 마치 화엄누각 같다."라고 기록되어 있으며, 1879년 당시 영천군수 이학래가 쓴 「은해사연혁변」에는 "문의 편액

인 은해사, 불당의 대웅전, 종각의 보화루가 모두 추사 김시랑의 글씨이며 노전의 일로향각이란 글씨 또한 추사의 예서"라고 기록되어 있다.

〈불광〉의 편액은 송판 4장을 가로로 이어붙여 만든 대자로 세로가 170cm, 가로가 145cm이다. '불' 자의 가장 긴 세로획의 길이는 130cm가량 이다. 검은색 바탕에 흰 글씨로 된 이 편액은 세로획 덕분에 가로 세로의 길 이가 비슷해졌다. 현존하는 추사의 친필 글씨 중 가장 큰 대작이다.

사서루(賜書樓)

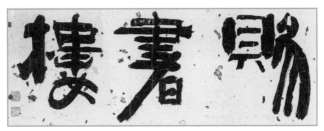

김정희, 〈사서루〉, 26×73, 종이, 1850년 무렵, 한강 시절, 개인 소장

사서루(賜書樓)는 유득공이 정조가 하사한 서적을 보관하기 위해 마련해둔 서재이다. 유득공의 아들 유본학이 지은 「사서루기」에 사서루에 관한 이야기가 실려 있다.

누구에게 무슨 이유로 써주었는지 〈사서루〉 편액에 대한 기록은 없다. 정황으로 볼 때 유득공의 사서루 편액임은 분명한 것 같다. 당시 유득공처럼 사서루라는 명칭에 걸맞는 장서를 갖춘 인물이 없었기 때문이다.

추사는 신위, 유득공의 아들 유본학 등과 가깝게 지냈다. 1813년 어느 날 추사는 술에 크게 취해 유본학의 시집을 읽고 그에 대한 비평을 시집 표지에 기록해둔 사실이 있었다.[22] 추사는 연행을 다녀온 후 금석문에 몰두했다.

22 박철상, 앞의 책, 95쪽.

이때 유본학을 통해 그의 아버지인 유득공의 금석학에 대한 지식들을 접했을 것이다. 유득공은 조선 금석학 연구의 선구자였다.

> 지금 양근군 사람이 밭을 갈다가 조그만 도장을 얻었다. 전문(전서체의 글)은 '선복신월'이라 했는데, 아래쪽 두 글자는 반절이 닳아서 흐려졌다. 위에는 해서로 된 관지(음각이나 양각으로 새겨진 글자)가 있는데 '을묘'라는 두 글자였다. 구리로 된 작은 함 속에 담겨 있었는데 상인이 이를 사 가지고 철원군으로 들어갔다. 양근 군수 유득공은 기이한 것을 좋아하였다. 소교에게 매일 200리씩 달리게 하여 돈을 주고 그것을 구하고는 집에 수장하였다.[23]

유득공의 금석학에 대한 열정이 대단함을 알 수 있다. 금석문 연구는 고대사에 대한 지식과 인식 없이는 매우 힘든 작업이다. 유득공의 저작들은 추사의 갈증을 풀어주기에 충분했을 것이다. 추사는 바로 유득공으로부터 많은 영향을 받은 것이다.

당시 유득공처럼 사서루라는 명칭에 걸맞는 장서를 갖춘 인물도 없었다. 또한 사서루의 조형미에서 장중함이 묻어나는 것도 사서루가 임금이 내린 서적을 봉장하는 곳이었기 때문이다. 글자 한 자 한 자에 의미를 두고 있는 추사이고 보면 더욱 그러하리라 생각된다.

사서루는 추사와 교분이 깊었던 유득공의 아들에게 써준 편액임이 틀림없다.

글씨체로 보나 연대로 보나 〈사서루〉는 유득공의 생전에 쓴 작품은 아니다. 〈사서루〉는 구성과 조형이 〈잔서완석루〉와 거의 같다. 같은 연대에 씌어졌음을 알려주고 있다. 상단은 정돈시켰고 하단은 자유롭게 배치했다. 세로

23 위의 책, 90~91쪽.

획은 굵게 가로획은 가늘게, 그러나 '木'의 가로획은 짧고 굵게, '貝'의 가로획은 길고 가늘게 해 글자에 변화를 주었고 '書'에는 '一'의 두 획을 더해 가로와 사선으로 처리했다. 전체를 강약, 장단의 파격으로 조절해 변화와 안정을 동시에 추구했다.

추사는 제주도 귀양살이에서 풀려난 지 3년 만에 다시 북청으로 유배를 떠났다. 이 시절에 추사는 〈잔서완석루〉, 〈불이선란도〉 같은 생애 최고의 걸작을 남겨놓았다. 이때는 이미 유득공의 사후 40여 년이 지난 뒤였다. 추사 글씨의 탁월한 조형미와 괴의 미학이 여기에서 절정을 이루고 있지 않나 생각된다.

사서루는 사라졌으나 〈사서루〉 글씨는 남아 그들의 이야기를 전해주고 있다. 추사의 편액으로 추사는 유득공에게 진 학문의 빚을 갚은 것인지도 모르겠다. 이렇게 글씨 하나가 잃어버린 시간의 징검다리가 되어 새로운 사실을 전해주고 있는 것이다.

사야(史野)

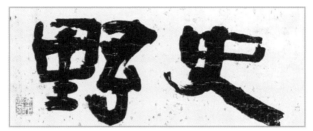

김정희, 〈사야〉 편액, 지본, 92.5×37.5cm, 1852~1856년, 과천 시절, 간송미술관 소장

공자께서 말씀하셨다.

내용(실질)이 겉모양(문채)을 능가하면 투박하고 겉모양(문채)이 내용(실질)을 능가하면 화려하다. 두 가지가 적절히 섞여 조화와 균형을 이룬 그런 뒤에야 군자답다.

　子曰 質勝文則野 文勝質則史 文質彬彬 然後君子

—『논어』「옹야편」

'사(史)'는 보잘것없으면서 겉모양만 번지르르한 것, 꾸밈을 뜻하고 '야(野)'는 꾸미지 않으면서 내용만 소박한 것, 거침을 뜻한다. '빈빈(彬彬)'은 글의 수식과 내용이 조화와 균형을 이룬 아름다운 모양을 말한다.

〈사야(史野)〉는 『논어』에서 군자의 올바른 자세를, '문질빈빈 연후군자'로

표현했다. 문과 질, 겉과 속, 형식과 내용, 허울과 바탕, 세련됨과 거침, 잘 정리된 것과 자연 그대로의 것이 잘 조화를 이루어야 한다는 것이다. 그런 연후에 군자답다는 것이다. 그 어떤 예술이건 조화를 잃어서는 안 된다는 경계의 뜻이기도 하다. 요샛말로 겉과 속이 같아야 한다는 말에 다름이 아닌, 말과 행동이 같아야 한다는 뜻으로 풀이할 수 있다.

〈사야〉는 추사가 문신 권대긍에게 써준 것이다. '사야'는 권대긍의 아호이기도 하다. 유홍준은 〈사야〉를 다음과 같이 말했다.

> 워낙에 대자인지라 웅혼한 힘이 절로 가득한데 크고 작음, 굵고 가늚을 대담하게 혼용한 글자 구성에서 강한 울림이 일어난다. 이 글씨는 예서와 해서, 행서의 필법을 섞어서 썼기 때문에 서체로 말하자면 추사체라고 할 수 밖에 없다.
> 추사는 이처럼 한 작품 안에 전·예·해·행·초서를 섞어 쓰기를 잘했다. 추사 스스로 옛 대가의 글씨를 보면 이처럼 서체를 종횡으로 구사한 예가 많았다고 했으며 추사 글씨의 괴는 그런 각체의 능숙한 혼용에서 오는 경우가 많았다.[24]

〈사야〉는 '사'와 '야'가 조화를 이룬 작품이다. 형식과 내용이 어우러진 조야스러우면서 아름다운, 행·예서를 섞어 쓴 추사만의 독특한 글씨체이다. 사야는 획의 크기와 굵기의 대소, 야의 투박함과 사의 기교가 함께 균형을 이룬 웅혼한 추사체이다.

내용(質)도 중요하지만 기교(文)도 필요하다. 내용(질)이 기교(문)를 앞서면 야(野), 거칠어지고 기교(文)가 내용(質)을 앞서면 사(史), 화려해진다. '야'와 '사'가 균형과 조화를 이룬 상태, 표현해야 할 콘텐츠에 잘 다듬어진 미문,

24 유홍준,『추사 김정희 : 산은 높고 바다는 깊네』, 514쪽.

내외면의 균형과 절제, 이것이 진정한 글쓰기이자 글씨이다.

최열은 〈사야〉를 기교와 내용만이 아닌 들판의 이야기로 다음과 같이 풀이했다.

> 사(史)는 기록이요 야(野)는 들판이란 뜻인데, 들판의 이야기를 문자로 옮긴다는 말이다. 또 '사'는 꾸밈이고 '야'는 바탕이라는 뜻이기도 하다. 두 가지를 합치면 바탕을 뜻하는 들판과 그 기록을 뜻하는 꾸밈 두 가지의 조화를 강조하는 의미이다.[25]
>
> 궁궐의 이야기가 아니라 아무렇지도 않게 살아가는 사람들의 이야기를 기록하는 민간의 역사가라는 말로 바뀐다. 그뿐 아니다. 이 이야기의 주인공은 들판에서 일하는 사람들, 가난하지만 땀 흘려 일하는 사람들이다.[26]

〈사야〉는 추사체 가운데 가장 목소리가 크다. 글씨는 투박하지만 뜻은 깊고 원대하다. 글씨와 뜻, 이 두 지점이 만나는 곳은 어디일까. 들판에서 땀 흘려 일하는 평범한 사람들일 것이다. 아직도 그들의 진솔한 삶을 만나지 못해, 그런 마음으로 〈사야〉를 썼을까.

'사야', 이 두 글자는 지금도 우리들이 새겨야만 할 명문이자 글씨이다. 추사의 사물과 인간에 대한 통찰력이 그저 놀라울 뿐이다. 거대한 '사야'라는 균형추, 그 수레를 일생 끌고 갔을 추사를 생각해본다. 〈사야〉는 그런 들판의 민초들의 이야기이자 글씨이다.

25 최열, 앞의 책, 757쪽.
26 위의 책, 758쪽.

산숭해심 유천희해(山崇海深 遊天戯海)

유홍준은 〈산숭해심 유천희해(山崇海深 遊天戯海)〉에 대해 다음과 같이 말했다.

> 추사 과천 시절의 대표작 중 하나로 반드시 꼽히는 〈산숭해심(山崇海深) 유천희해(遊天戯海)〉는 과연 불계공졸의 명작이다. 폭 42cm, 길이 420cm로 은해사의 〈불광〉 현판을 제외하면 현존하는 추사 작품 중 가장 크다. 여기서는 전서·행서·예서가 함께 어우러져 보는 이의 눈을 사로잡아 마치 홀리는 듯한 귀기까지 느껴진다.[27]

〈산숭해심 유천희해〉는 원래는 한 작품이었다. 크기가 똑같고 종이의 질도 같다. 글씨 모양은 물론 내용도 짝으로 되어 있어 같다. 〈산숭해심〉은 관기가 없고 〈유천희해〉는 '노완만필(老阮漫筆)'의 관기가 있다. 두 폭이 아닌 한 폭의 작품임을 증명해주고 있다. 1957년 3월 대한고미술협회가 주관한 경매전에서 관기가 없는 〈산숭해심〉은 한 기업인이 55만 환에, 관기가 있는 〈유천희해〉는 손재형이 121만 환에 낙찰을 받아 분리되었다는 것이다. 짝으로 있었던 한 작품이 누군가에 의해 떼어져 따로 팔린 것이다. 오랫동안 이

27 유홍준, 『추사 김정희 : 산은 높고 바다는 깊네』, 510쪽.

산가족이 되었다가 호암미술관이 소장하면서 다시 상봉하게 되었다.[28]

산은 높고 바다는 깊다 山崇海深
하늘에서 놀고 바다를 희롱한다 遊天戲海

　유홍준은 〈산숭해심〉의 글귀의 근거는 옹방강이 '실사구시' 정신을 풀이한 글 속의 한 구절이라고 말하고 있으며 김병기는 송의 팽구년(彭龜年, 1142~1206)의 광수(廣壽=長壽)의 시 구절 "쓸데없는 욕심을 버리면 산처럼 높고 바다처럼 깊은 수명을 누릴 수 있다"와 범성대(1126~1193)의 엄광의 사당에 대한 기(記)의 '산고수장(山高水長)'에서 찾고 있다.[29]

　〈유천희해〉는 중국 남북조 시기의 양나라 개국군주인 양무제가 위나라 때의 명필인 종요의 글씨를 보고 평한 말이다. '운학유천(雲鶴遊天) 군홍희해(群鴻戲海)' 즉 "구름과 학이 하늘에서 노닐고 기러기 떼가 바다에서 노닌다"는 구절에서 따온 말이다.[30]

　이 구절은 '인품은 산처럼 높고 바다처럼 깊게, 기품은 하늘에서 노는 학처럼 바다 위를 나는 기러기처럼'의 뜻일 것이다. 낙관은 '노완만필'로 되어 있다. "늙은 김정희가 느끼는 대로 체계 없이 글을 쓰다"라는 뜻으로 만년 추사의 삶을 명호에다 숨겨놓은 것이 아닌가 생각된다.

　2008년 고재식은 「추사 김정희 글씨의 조형 분석 시론」에서 숭(崇) 자의 오른쪽 어깨를 아래로 끌어내리는 것은 왕희지의 『난정서』에 그 연원이 있으며 해(海)자의 수(氵)를 올려 붙인 것에 대해서도 마찬가지라고 하여 "그 전거

28 위의 책, 512쪽.
29 김병기의 서예 한문이야기, 「산숭해심 유천희해 추사 글씨(15)」, 『전북일보』, 2011.9.14.
30 유홍준, 『추사 김정희 : 산은 높고 바다는 깊네』, 512쪽.

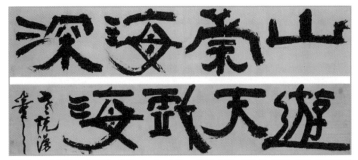

김정희, 〈산숭해심 유천희해〉 대련1, 2, 42×207cm,종이, 1852~1856년, 과천 시절, 호암미술관

가 분명하다"라고 밝혔다.[31]

추사 만년의 과천 시절은 독서하고, 제자를 가르치고, 글씨를 쓰고, 벗과 오가는 그런 일상의 연속이었다. 완숙한 경지에로 인생과 예술을 마무리해 가는 그런 시절이었다. 글씨는 깊이가 있고 마음은 여유가 있으며 인품과 기품이 진하게 묻어나는 그런 완숙함이 글씨에 배어 있다.

이성현은『추사 코드』에서 〈산숭해심 유천희해〉에 대해 재미있는 해석을 내놓았다.[32]

"나라(山)의 종묘사직을 위태롭게 하는 이양선의 접근을 막아라(崇). 우리 와 다른 세상(海)의 믿음을 전하는 성경말씀(深)에 현혹되는 위태로운 상황을 경계하고 경계하라."(산숭해심) "예수의 부활과 승천(遊天)이란 터무니없는 이 야기로 백성을 현혹시키는 천주교를 허락하라고 조선연안에 나타나 무력시 위를 벌이는(戱海) 서양군함의 출현은 계속될 것이다."(유천희해)

그는 김정희가 쓴 그림 같은 글씨인 '산숭해심(山崇海深)'을 흔히 '산고해심

31 고재식, 앞의 글, 61쪽 ; 최열, 앞의 책, 762쪽에서 재인용.
32 이성현, 앞의 책, 97쪽 참조.

(山高海深)'으로 바꿔 '산은 높고 바다는 깊다'로 풀이하지만 저자는 추사가 상투적 글귀를 범상치 않게 쓴 데는 분명한 이유가 있다고 말하고 있다.

'숭'(崇) 자의 윗부분에 있는 산(山) 자가 기울어져 있는 것은 배가 침몰하는 장면을 묘사한 것이고, '심'(深) 자는 긴 수염의 노인이 말을 하는 모습을 표현한 것이다.

결론적으로 산숭해심은 "나라의(山) 종묘사직을 위태롭게 하는 이양선의 접근을 막아라(崇). 우리와 다른 세상(海)의 믿음을 전하는 성경 말씀(深)에 백성이 현혹되는 상황을 경계하라"는 뜻이 담겨 있다.

추사의 글씨를 흔히 괴기하다거나 호방하다거나 웅혼하다거나들 말을 한다. 중요한 것은 추사의 글씨는 이를 뛰어넘어 글씨와 명호 속에 당시의 코드를 숨겨놓고 있다는 사실이다. 그 많은 글씨에 300여 개나 넘는 명호를 쓴 것을 보면 알 수 있다.

추사의 글씨에 대한 해석은 아직도 진행 중에 있다. 흔히 추사를 모르는 사람은 없어도 아는 사람도 없다고 한다. 분명한 것은 그의 글씨로 당시의 시대나 자신의 처지를 메시지로 전달하고 있다는 사실이다. 말하자면 추사에게는 글씨는 자신과 세계와의 의사소통 수단이었다.

소영은(小靈隱), 죽재 · 화서(竹齋 · 花嶼), 복초재시집(復初齋詩集)

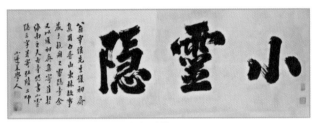

김정희, 〈소영은〉 36×96cm

'소영은(小靈隱)'은 '작은 영은사(靈隱寺)'라는 뜻이다. 편액 〈소영은〉에는 젊은 시절의 추사와 그의 스승인 옹방강 그리고 해남의 대흥사에 대한 얽힌 이야기들이 있다.

편액의 협서는 아래와 같다.

옹방강 선생께서 백거이 동림고사를 본받아 『복초재시집』을 항주의 영은사에 소장케 했다. 나 또한 『복초재시집』을 대둔사에 보내 소장케 하고 소영은 3자를 써서 자홍, 색성, 두 스님께 보낸다. 소봉래 학인

중국 당나라 시인 백거이가 자신의 시집을 여산의 동림사에 영구 보존케 한 고사를 본받아 옹방강도 자신의 시집을 항주의 영은사에 소장케 하고,

유가와 불가의 학연을 영구히 잇고자 했다. 추사도 연경에서 귀국한 뒤 옹방강의 『복초재시집(復初齋詩集)』을 해남의 대흥사에 보관하여 스승의 뜻을 남기고자 했다. 이런 연유로 쓴 편액이 〈소영은〉이다. 조선에 있는 영은사란 뜻으로 중국의 영은사에 비겨 '소영은'이라 했다. 추사는 옹방강의 『복초재시집』과 편액 〈소영은〉을 대흥사의 자홍과 색성 두 스님께 보냈다. 〈소영은〉 현판 글씨는 추사가 중국에서 돌아와 스승 옹방강의 필체로 쓴 글씨이다. 자홍과 색성은 아암 혜장스님의 수제자이다.

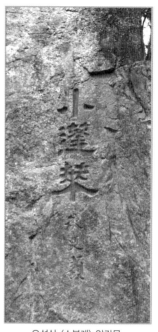

오석산 〈소봉래〉 암각문.
충청남도 기념물 제151호

다산 정약용은 강진으로 유배온 지 5년째 되던 해에 강진의 노파 주막집 '사의재'에서 아전의 아들들을 가르치고 있었다. 그때 혜장스님을 만났다. 아암(1772~1811)은 40세의 일기로 『아암집』 3권을 남기고 일찍 대둔사 북암에서 입적했다.

소봉래는 추사가 연경에 갔을 때 스승으로 삼은 옹방강의 서재인 '석묵서루'를 보고 나서부터 쓴 아호이다. 옹방강은 자신의 서재에서 유토피아인 봉래를 꿈꾸고 있었다. 봉래는 선인이 산다는 불로불사의 땅, 영산을 말한다. 추사 역시 담계(覃溪) 옹방강의 봉래를 이어받아 그 길로 가고자 했다. 그런 뜻에서 '소봉래 학인'이라는 아호를 썼다. 이상향으로 가는 길목에 옹방강이 있고 그 위에 조맹부가 있으며 또 그 위에는 소동파가 있다. 추사가 닮고 싶은 봉래의 신선들이다.

〈죽재 · 화서(竹齋 · 花嶼)〉 대련,
114×27.5cm

귀국 후 추사는 예산 화암사 뒷산에 암각
글자 '소봉래'를 새겨놓고 이상향인 봉래를
꿈꾸며 소봉래를 자신의 아호로 삼았다.

연경에서 귀국했을 당시 1810년은 추사
의 나이 25세였다. 추사가 초의선사를 만나
기 전이었고 아암 혜장스님은 그 이듬해인
1811년에 입적했다. 그래서 아암의 제자인
자홍과 색상에게 옹방강의 『복초재시집』과
옹방강 필체로 쓴 자신의 편액 글씨 〈소영
은〉을 보낸 것이다.

이후 추사는 기축 1829년 석가탄신일에
자신이 스승 옹방강의 글씨체를 임모한 것
을 대흥사의 초의스님께 보냈다. 이 글씨가
〈죽재 · 화서(竹齋花嶼)〉의 대련이다.

추사가 초의와 처음 만난 것은 1825년 겨울 학림암에서였다. 초의는 자
신의 「해붕대사화상찬발(海鵬大師畫像贊跋)」에서 추사와의 첫 만남 시기를
밝히고 있다.[33]

옛날 을유(1825)에 나는 해붕노화상(老和尙)을 모시고, 수락산의 학림암에
서 겨울을 보내고 있었다. 하루는 추사가 눈길을 헤치고 찾아와, 해붕노사(老
師)와 공각(空覺)의 능소생(能所生)에 대해 깊이 토론하고, 하룻밤을 학림암에
서 보내고 돌아갔다.

33 박동춘 편역, 앞의 책, 21쪽.

여기에서 초의가 모셨다는 해붕(海鵬, ?~1826)스님은 다산과 교유한 선암사 승려이다. 추사가 초의를 처음 만난 것은 1825년이고 〈죽재·화서〉의 대련을 써서 초의에게 준 것은 1829년으로 만난 지 4년 후이다.

> 대나무 숲 집에는 약 달이는 부엌이요 竹齋燒藥竈
> 꽃 핀 동산에는 글 읽는 세상이라 花嶼讀書床

이 대련은 내가 서재 벽에 걸어두었던 것이다. 일찍이 복초재시집을 두륜산의 불감에 보관했는데 또 이것을 초의에게 전해주어 옹방강과 맺은 학예의 인연이 특별히 두륜산중에 모여서 영원히 없어지지 않음을 증명코자 한다. 김정희는 기록한다. 때는 기축년 초파일이다.[34]

이 대련은 '팽주자사 고적과 괵주장사 잠삼에게 보내다'에서 나오는 두시 경전의 시구이다. 원래는 '죽재소약조 화서독서당(竹齋燒藥竈 花嶼讀書堂)'으로 대련에서는 당(堂)이 상(床)으로 바뀌었다.

추사가 대둔사에 보낸 이 대련은 옹방강의 친필이 아니고 추사가 글자 테두리를 정교하게 임모한 쌍구전묵본이다. 모양은 옹방강의 글씨로되 쓰기는 추사가 쓴 것이다. 추사는 이 대련을 초의에게 주면서 옹방강과 맺은 학예의 인연이 특별히 두륜산중에 모여서 영원히 없어지지 않음을 증명코자 했다.[35]

〈아암장공완역소상(兒庵藏公玩易小像)〉이라는 초상화가 있다. 아암 혜장스님이 『주역』을 음미하는 모습을 그린 초상이다. 여기에 추사가 화상찬을 붙

34 유홍준, 『추사 김정희 : 산은 높고 바다는 깊네』, 136쪽.
35 위의 책, 134쪽.

『복초재시집』 제18권 첫면

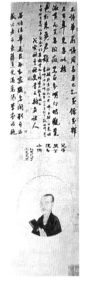

작자 미상, 〈아암장공완역소상〉.
위쪽에 추사와 김경연이
아암스님을 찬미한 시를 써놓았다.

였다. 내용은 "그가 유학자인지 불자인지 모르겠으나 500년 이래로 이런 품격의 인물은 없으리." 축 가운데의 제시는 보이지 않고 중간의 관기에는 "무인년(1818) 가을에 추사가 아무개들에게 보여주었다."라고 적혀 있다. 동그란 원창 안에는 아암스님이 『주역』을 읽고 있는 초상화가 들어 있다.[36]

이 그림이 어떻게 해서 추사에게 들어왔는지 알 수는 없다. 초의스님이 전해주었는지 다산에게 받은 것인지는 알려진 바 없다.

『복초재시집』에는 옹방강의 아들 옹수곤의 인장인 성추, 홍두산인이 찍혀 있고 추사의 도장도 찍혀 있으며 훗날 이를 소장한 소진 손재형의 장서인도 들어 있다.

세월이 흐르면서 〈소영은〉 편액, 『복초재시집』, 〈죽재 · 화서〉 대련이 사라졌고 해남 대흥사에는 나무에 새긴 〈소영은〉 현판만이 전해져 왔다. 그러다 2010년 7월에 문을 연 '옥션 단' 첫 경매에서 뿔뿔이 흩어졌던 이 세 작품이 모두 출품되어 학계를 놀라게 했다.[37]

『복초재시집』, 〈소영은〉 편액은 1811년 이

36 위의 책, 134쪽.
37 위의 책, 136쪽, 138쪽. 정민, 『다산의 재발견』, 휴머니스트, 2011 참조.

후에 대흥사에 기증했으며 추사가 〈아암장공완역소상〉에 화상찬을 붙인 것은 1818년이다. 추사가 초의를 처음 만난 해는 1825년이며, 〈죽재·화서〉를 초의에게 기증한 것은 1829년의 일이다. 〈아암장공완역소상〉의 화상찬은 사라졌고 편액, 시집, 대련은 사라졌다가 2010년에야 상봉했다.

선후 간의 행간을 짚어보면 스승에 대한 흠모, 선사와 유학자 간의 만남, 친구 간의 우정 등 한국의 지성사를 생각해볼 수 있는 하나의 아름다운 이야기가 만들어진다.

소창다명 사아구좌(小窓多明 使我久坐)

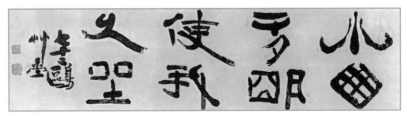

김정희, 〈소창다명 사아구좌〉, 현판 탁본, 136.5×38.5cm, 부여문화원 소장

조그마한 창에 햇빛이 밝아 나를 오랫동안 앉아 있게 한다
小窓多明 使我久坐

예서이면서 행서이다. 현판의 낙관은 '칠십이구초당(七十二鷗艸堂)'이다. '72마리 흰 갈매기가 날아드는 초당'이라는 뜻이다.

추사 김정희의 명호는 알려진 것만도 300여 개가 넘는다고 한다. 추사의 명호는 삶의 흔적이다. 당시의 상황과 처지를 은유하거나 상징하고 있어 은연중 자신의 모습을 드러내주고 있다. 글씨를 해석하는 데 중요한 역할을 하고 있다.

'칠십이구초당'의 72마리는 무엇을 뜻하는가. 홍한주의 「지수염필(智水拈筆)」이 대답해주고 있다.

추사가 근년에 잠시 용산 강상에 살 때 그 편액을 정자에 달기를 '칠십이구정(七十二鷗亭)'이라고 했다. 이를 본 사람이 괴이하게 여겨 "어찌하여 72마리 흰 갈매기입니까?" 했더니 추사가 웃으면서 대답하기를 옛사람이 사물이 많음을 가리킬 때 대개 72라고 했다는 것이다. 관중이 제나라 환공과 마주하여 선문답을 할 때 운운정정72처(云云亭亭七十二處)로 대답했고, 위나라 무제는 의심하여 말하기를 72라 했고, 한나라 고조의 왼팔이었던 흑자 또한 72를 말하였으니, 이는 다 아는 많다는 말이지 그 숫자를 가리키는 것이 아니라고 했다.

이제 내가 강상에 있자 하니 흰 갈매기가 많이 날아드는 것을 보게 되어 나 또한 '칠십이구'로 정자의 이름을 삼으려 한다. 어찌 괴하다고 하겠는가. 추사의 말에는 참으로 판연한 데가 있도다.[38]

선생의 숫자 명호는 글과 글씨에 대한 또 다른 해석을 할 수 있게 해준다. 선생은 금석학뿐만이 아니라 『주역』의 대가이기도 하다. 추사의 5촌 조카 민규호의 『완당김공소전』에서 "추사선생이 진심으로 공부한 것은 13경(經), 그중에서도 『주역』이었다."고 말하고 있다. 선생이 수를 쓸 때는 『주역』의 수개념을 도입했다. 숫자와 관련된 또 하나의 명호가 있다. 삼십육구주이다.

추사 연구가 강희진은 이 수에 대해 다음과 같이 말하고 있다.

36이나 72는 많다는 의미도 함께 지니지만 모두 9의 배수이다. 따라서 36은 9와 관련된 수이다. 9가 가지는 의미가 더 크다고 볼 수 있다.

인생을 아홉으로 나누면 마지막 정리의 단계가 9이다. 주역에서 이 9를 경계하기를 나서지도 말고, 벌리지도 말고, 대들지도 말기를 권한다. 부중부정(不中不正)하여 더 나갈 바가 없으니 나아가면 뉘우침만 남는다. 9는 이런 항룡의 수이다. 9란 수의 의미는 항룡으로 늙은 용은 힘을 쓸 수 없는 의미로 회한

38 위의 책, 374쪽에서 재인용.

을 나타냄으로써 여기서는 자조적인 자신의 마음을 에둘러 표현한 것이다.[39]

추사에게 강상 시절은 강제된 은퇴나 다름없다. 36, 72의 숫자 명호들은 한가함도 유유자적도 아닌 만년의 쓸쓸한 심경을 담고 있는 숫자이다.

"작은 창문에 많은 밝은 빛이 나를 오랫동안 앉아 있게 한다"는 문구는 아무래도 편안해 보이지는 않는다. 강상 시절 여유과 자유를 누리고 싶은 마음이 역설적으로 나타낸 글귀가 아닌가 생각된다. 제주도의 위리안치는 아니더라도 당시의 강상 시절은 선생에게 제대로 할 수 있는 것이 하나도 없었던 때였다.

추사에게는 창에 햇빛 하나 들어오지 않았다. 어쩌다 작은 창에 밝게 비친 햇빛을 보았다. 여간 반갑지 않았다. 명작은 이런 때 나오는 것인가.

> 글 내용이 조용하고 편안한 만큼이나 글씨에도 조촐한 분위기가 있다. 행서 맛을 가미한 예서체로 글자마다 파격이 드러난다. 작을 소(小) 자는 콧수염처럼 돌아갔고 밝을 명(明) 자의 날 일(日)변은 큰데 달 월(月)은 작고 획이 삐뚤름하다. 앉을 좌(坐) 자를 쓰면서 흙 토(土) 위에 네모 두 개를 그려 마치 땅에 앉은 궁둥이처럼 표현한 데에서는 웃음이 절로 난다. 이처럼 추사체의 멋으로서 '괴'가 곳곳에 드러나 있다.[40]

변형과 파격의 글자이다. 문자 하나하나 디자인하듯 썼다. 창(窓)을 창 모양으로 디자인한 것이나 명(明) 자를 삐뚜루 쓴 것이나, 좌(坐)를 쓰면서 흙토(土) 위에 네모 두 개를 올린 것이며 무엇 하나 제대로 쓴 것이 없다. 글자

39 강희진, 앞의 책, 202~203쪽.
40 유홍준, 『추사 김정희 : 산은 높고 바다는 깊네』, 375쪽.

60 1부 편액

들이 제멋대로이고 제각각이고 도시 종잡을 수 없다. 웃음이나 실소를 자아내고 있다. 누구에게 자조하는 것일까. 바보스러운 것 같기도 하고 천지난만한 모습 같기도 하다.

왜 이렇게 비틀고 삐뚜루 쓰고 변형시켜 괴짜 글자를 만들었을까. 생각을 읽을 수는 없으나 분명한 것은 당시의 상황이나 처지를 역설적으로 나타낸 것이 아닌가 하는 점이다.

> 조그만 창에 햇볕이 밝아 나로 하여금 그 앞에 오래 앉아 있게 한다니, 이 얼마나 넉넉하고 푸근한가. 이런 정복(淨福)의 분위기는 허세로 치장된 거택 같은 데서는 결코 누릴 수 없을 것이다. 뒷마루의 솔바람 소리와 뜰에 내리는 빗소리를 들을 수 있는, 그리고 얼마쯤의 외풍도 있는 그런 집에서나 맛볼 수 있는 정한(靜閑)일 것이다.

법정의 말씀이다. 작은 창 하나 둔 띠풀로 엮은 집이다 그런 창에 햇빛이 밝아 나를 오랫동안 앉아 있게 한다는 것이다. 이런 집에서나 맛볼 수 있는 정한, 이것이 선생이 원하는 진정한 마음의 평화가 아니었을까. 역설적이면서 여유로운 듯 안분지족의 철학, 따뜻한 애정 어린 시학이다.

소박하고도 정감이 가는 은자의 외로움이 아니면 어찌 이런 명구와 명품을 만들어낼 수 있을까. 전·예·행서뿐만 아닌 회화적 요소까지 가미된 당시의 복잡한 심경이 이 〈소창다명 사아구좌〉의 글과 글씨에 서려 있어 자조하는 듯 보는 이로 하여금 처연하게 만들고 있다.

숭정금실(崇禎琴室)

　춘추전국시대에 거문고의 명인 백아와 그의 거문고를 잘 알아주었던 지음 종자기가 있었다. 백아가 높은 산을 생각하며 연주하면 종자기는 "아, 우뚝 솟은 것(峨峨)이 태산 같구나." 큰 강을 생각하며 연주하면 종자기는 "넘실넘실, 흘러가는 것(洋洋)이 황하 같구나." 이렇게 대꾸했다. 백아의 연주하는 바를 종자기는 정확히 알아맞힌 것이다. 종자기가 죽자 백아는 아양곡을 알아주는 지음을 잃었다 하여 거문고 줄을 끊고 더 이상 타지 않았다. 『열자』「탕문편」에 나오는 '백아절현(伯牙絶絃)'은 진실한 우정을 생각하게 하는 고사성어이다.

　추사에게도 백아절현 같은 우정을 생각케 하는 더 이상 울지 않는 거문고 이야기가 있다. 이 거문고에는 "숭정 11년(1683) 무인년 칙명을 받아 태감 신(臣) 장윤덕이 감독하여 만들다"라는 관지가 있다. 명나라 마지막 황제인 의종이 내시인 장윤덕에게 명하여 만들게 한 거문고이다. 이후 7년 명나라는 망하고 의종은 자결했다.

　이 한 서린 거문고를 1790년 절강 총독인 손사의의 동생 손형이 추사의 스승인 박제가에게 선물했다. 손사의는 청의 건륭제 치하에서 높은 벼슬을 한 인물이었다. 그런 까닭에 동생 손형은 명나라의 마지막 황제의 유품을 자신이 소장하고 있다는 것 자체가 부담스러웠고 청조에 대한 반감일 수도

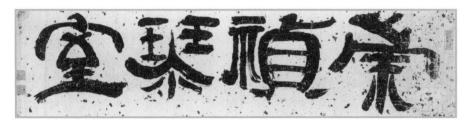
김정희, 〈숭정금실(崇禎琴室)〉

있다는 생각이 들었을 것이다.

연경에서 돌아온 박제가는 거문고를 윤행임에게 기증했다. 윤행임의 6대 조부는 윤집이다. 윤집은 병자호란 때의 척화론자로 오달제·홍익한과 함께 청나라에 끌려가 학살당한 삼학사 중 하나이다. 박제가는 윤집의 후손인 윤행임이 이런 명말 황제의 한이 서려 있는 거문고를 소장하는 것이 마땅하다고 생각해서 기증했을 것이다.

윤행임은 거문고를 '숭정금'이라 명명하고, 이를 얻게 된 자초지종을 「숭정금기」에 남겨놓았다. 사실 숭정금은 조선 성리학자들에게는 청에 대한 반발과 명에 대한 의리를 상징하는 특별한 의미를 지니고 있는 물건이었다.

윤행임은, 순조 원년에 사약을 받았다. 순조를 대신해 수렴청정한 정순왕후가 그 배후였다. 왕후를 등에 업고 권세를 누리던 세력이 추사의 재종 집안, 경주 김씨 가문의 일원이었다. 이런 와중에서 숭정금은 언제, 어떤 경위에서인지 추사에게로 넘어갔다. 추사의 스승이었던 박제가와의 인연을 고려해 윤씨 집안에서 맡겼는지도 모른다. 〈숭정금실(崇禎琴室)〉은 이때 쓴 추사의 편액이다. 추사의 7대 조부의 형님인 김홍익도 병자호란 때 청나라 군사와 싸우다 전사한 인물이다. 척화론자들의 후손에 의해 숭정금을 서로 교차 보관하게 된 것은 참으로 묘한 인연이다.

추사와 윤행임, 이 둘 사이에 어떤 연유가 있었을까.

윤행임이 경주 김씨들에 의해 죽임을 당했으니 추사와 윤행임의 아들 윤정현은 결코 좋은 인연이 아닌 원수 집안이었을 수도 있었을 것이다. 그러나 둘 사이의 인연은 각별했다.

추사가 권돈인의 진종 조천예론의 배후로 몰려 65세에 함경도 북청으로 유배되었을 때 침계 윤정현도 두 달 후 함경감사로 명을 받았다. 윤정현은 추사를 돌봐주기 위해 함경감사직을 자청했다. 〈도덕신선(道德神僊)〉은 이때 침계에게 축하의 의미로 선물한 횡액 편액이 아닌가 생각된다. '공송침계상서(恭頌梣溪尙書)', "삼가 침계 상서(판서)를 칭송하다"라는 제까지 써주었다. '도덕신선(道德神僊)'은 '도와 덕을 갖춘 신선'이라는 뜻이다. 추사의 후배이자 제자이지만 글씨를 보면 그와의 관계가 얼마나 돈독했는지 알 수 있다. 그런 그였기에 추사에게 윤정현의 감사 부임은 뜻밖의 소식이었고 매우 반가운 일이었다.

추사는 윤정현에게 그의 호 '침계'를 대자 글씨로 써준 바 있다. '침'이라는 한 글자의 옛 모델을 찾지 못해 30여 년을 고민했다고 털어놓은 그 글씨이다.

또한 추사가 죽기 바로 전 봉은사에 있을 때 침계의 제자들이 문안을 드리러 온 적도 있었다. 추사에 대한 침계의 계속되는 배려는 이렇게 추사의 만년에까지 이어졌다. 둘 사이의 관계가 어떠했는지 짐작하고도 남음이 있다.

추사는 변방의 관찰사를 자임하며 자신의 곁을 지켜준 침계의 깊은 배려를 고맙게 생각했다. 유배 생활을 마친 추사는 침계를 위해 의미 있는 선물 하나를 마련했다. 그것이 〈숭정금실〉이다. 추사는 죽기 3년 전 침계 윤정현에게 이 숭정금을 숭정금이 있는 방인 숭정금실의 편액과 함께 돌려주었다.

박제가의 거문고가 윤행임에게로 가고, 다시 박제가의 제자인 추사에게, 그것이 다시 추사의 제자이자 윤행임의 아들인 윤정현에게로 돌아갔다. 돌

고 돈 무현금의 인생 유전이다.

> 도연명이 무현금 하나 갖고 있었네
> 줄은 매지 않았으나 뜻은 더욱 심오했었네
> 참된 취미가 어찌 거문고 소리로서 얻어지는 것인가.
> 천기란 모름지기 고요함 속에서 찾아진다네.
> 좋은 거문고 줄과 채는 모두 부질없는 것,
> 유수와 고산을 켰다는 악곡도 헛 애만 쓴 것이라네,
> 옛 거문고 가락이 속인의 귀에는 아무 반응도 없는 것이니
> 천년 세월이 흘러도 그 곡조는 아는 이 없으리

도연명의 「무현금」이다. 유수(流水)와 고산(高山)을 켰다는 백아의 아양곡(峨洋曲)도 부질없고 곡조도 아는 이 없다고 도연명은 읊었다.

인생도 도연명의 시 「무현금」과 다를 게 무엇인가. 거문고는 있으되 탈 수 없는 거문고이다. 윤정현에게 선물한 〈숭정금실〉의 편액은 역사의 씁쓸한 뒷모습을 보여주고 있어 짠한 우리의 가슴을 울려주고 있다.

신안구가(新安舊家)

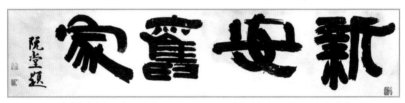

김정희, 〈신안구가〉 종이에 먹, 39.3x164.2cm, 간송미술관 소장(1930년경 탁본)

대리청정을 통해 왕권을 회복해보고자 했던 비운의 효명세자. 세도정치에 저항, 개혁을 추구하고자 했으나 그는 4년의 대리청정 끝에 왕으로 즉위하지 못하고 21세에 요절했다. 개혁정치의 아이콘이던 효명세자는 개혁하기도 전에 안타깝게도 역사 속으로 사라졌다.

추사 김정희는 효명세자의 스승이다. 추사의 정치 생명도 효명세자의 죽음과 함께 시작되었다. 9년간의 긴 제주도 유배 생활, 2년간의 북청 유배 생활도 세자의 죽음 이후에 밀어닥친 후폭풍들이었다. 안동 김씨의 세도는 두고두고 이렇게 추사의 삶을 끈질기게 쫓아다녔다.

이성현의 저서 『추사코드』의 〈신안구가(新安舊家)〉 첫 부분은 이렇게 시작된다.

필자는 추사가 과거시험까지 미루며 고증학에 매진했던 이유가 조선 성리학의 폐해를 바로 잡기 위한 잣대와 도끼를 마련하기 위해서라고 주장한 바 있다. 그가 집어든 잣대와 도끼가 무엇이고, 그것으로 이떤 일을 하였는지 살펴보기에 앞서 우선 그가 조선말기 성리학을 어떻게 생각하고 있었기에 그리 하고자 되었는지 알아보는 것이 순서에 맞겠다. 추사는 왜 주희의 사당을 부수고자 하였던 것일까?[41]

그는 〈신안구가〉를 당시 정치 정세를 비판하는 도구로 풀어냈다.

'신(新)' 자는 '설 립(立)', '나무 목(木)', '도끼 근(斤)'의 합자이다. '나무 목(木)' 대신 '아닐 미(未)'를 썼다. '신(新)' 자의 '아닐 미(未)'는 '아니다'의 뜻이 아니라 '아직'의 뜻을 갖고 있는, '아직은 새로움을 추구할 때가 아니니 경거망동하지 말고 때를 기다리라'고 당부하는 말로 풀었다.

'옛 구(舊)'는 '풀초(艹)', '새 추(隹)', '절구 구(臼)'의 합자인데 '풀 초(艹)' 대신 '또 역(亦)' 자를, '새 추(隹)' 대신 '엉금엉금 기어가는 거북이의 모습'을, '절구 구(臼)' 대신 '밑빠진 절구의 모습'을 그렸다. '옛 구(舊)' 자는 시대의 변화를 따라잡지 못하는(거북) 쓸모없는 학문(밑빠진 절구)이란 의미가 담겨져 있다. '亦'은 원래 '어린아이가 부모의 행동을 따라하며 배우는' 모방의 의미를 갖고 있는 글자이다. 추사가 '艹' 부분을 '亦'으로 바꾼 것은 무언가를 모방했더니 주자학의 폐단이 결국 이런 지경에 이르렀다는 얘기이다.

'편안할 안(安)'은 '움집 면(宀)'과 '계집 녀(女)' 합자이다. '여자가 집에 있어 집안일을 보니 편안하다'는 의미를 담고 있다. '安' 자의 모습은 집안을 돌봐야 할 여자가 집의 지붕(宀)을 세차게 걷어차고 있는 모습처럼 보인다. 대가세고 거침없이 행동하는, 조선 말기 세도정치의 위세 등등한 대비의 행실을

41 이성현, 앞의 책, 129쪽.

보여주고 있다.[42]

주자학이 백성들을 풍족하게 먹여살리고 부강한 나라를 만들기 위한 학문이 아닌 공리공론을 일삼으며 정치적 명분만을 내세우는 도구로 사용되고 있다는 것이다. 그는 이렇게 조선 말기 세도정치의 폐단과 주자학을 하나로 보고 〈신안구가〉의 코드를 시대 상황과 연계해 뜻을 풀어냈다.

효명세자는 1830년 22세에 요절했다. 1834년 순조가 죽자 8세의 효명세자의 아들 이환이 보위에 올랐다. 이가 곧 헌종이다. 나이가 어려 할머니 순원왕후 김씨가 대왕대비로서 수렴청정을 했다. 순원왕후는 조선 제23대 왕인 순조의 비로 헌종이 죽고, 철종 즉위 후에도 수렴청정은 계속되었다.

추사가 이 편액을 언제 누구에게 써주었는지 기록이 없다. 글자체, 명호, 시대적 상황, 글의 뜻 등을 고려해 추측할 수밖에 없다. 이성현은 아래와 같이 추론했다.

추사 연구가 최완수 선생은 이 작품이 1854년 가을 이재 권돈인의 책호로 써준 현판인 듯하다며, 그리 판단하게 된 이유로 권돈인이 우암 송시열의 수제자 권상하의 5대손임을 거론하였다.

그러나 추사와 권돈인은 평생 동안 정치적 동반자 관계였음을 감안할 때 이 작품이 권돈인의 택호로 쓰인 것이라면 누워서 침 뱉는 격이며, 무엇보다도 1854년 이무렵 두 사람이 처한 정치적 입지를 생각해보면 두 사람이 택호나 나누며 한가하게 우정을 나눌 처지도 아니었다. 추측컨대 추사를 따르던 젊은 세대, 그중에서도 정권을 교체시킬 수 있을 만큼 강력한 잠재력을 지닌 누군가였을 것이다. 안동 김씨 가문의 세도정치에 강한 거부감을 자니고 있

42 위의 책, 130~131쪽 요약.

던 삼십대의 종친을 주목하게 된다.[43]

이 편액에는 '완당제'라는 관서 행서가 있다. 김정희의 명호는 수백 개가 넘어 상황에 따라 명호를 달리 사용했다. 추사의 명호는 글씨의 의도를 엿볼 수 있는 단서가 될 수 있다. 이 편액엔 기록이 없다.

김정희는 추사에서 완당의 명호가 되기 전 '담연재'라는 명호를 거치게 된다. 추사는 청나라의 두 스승, 담계 옹방강과 연경실(揅經室)[44] 완원(阮元)에게서 '담'과 '연'을 따서 같이 묶어 자신의 명호로 사용했다. 「실사구시설(實事求是說)」을 집필할 무렵인 1816년(순조 16), 31세 때의 일이다.[45]

김정희는 추사의 명호로 두 스승을 만났고 두 스승의 영향을 받아 담연재가 되었으며 이를 벗어나서는 완당의 명호를 사용했다. 추사에게 완당이라는 명호는 옹방강을 지우고 완원을 초월한다는 거옹초완(去翁超阮)으로 가는 길이다. 여기서부터 추사체가 형성되기 시작하지 않았나 싶다.

완당이라는 명호가 보이기 시작한 것은 '호고유시수단갈 연경누일파음시(好古有時搜斷碣 研經屢日罷吟詩)', "옛것이 좋아 때로 조각난 비석을 찾아 경을 연구하다 보니 여러 날 시 읊는 것을 게을리한다"의 추사의 대련 글씨에서이다.[46] 이 편액은 40세 이후의 글씨가 아닌가 싶다.

43 위의 책, 135쪽.
44 연경실은 청나라 고증학의 선배인 전대흔(錢大昕)을 사모했던 완원이 그의 호인 잠연당(潛研堂)에서 '연' 자 한 글자를 따와 지은 집의 당호이니 완원의 경학의 뿌리를 대변하는 말이기도 하다. 강희진, 앞의 책, 79쪽.
45 강희진, 앞의 책, 79쪽.
46 서재 이름이 바뀌는 과정이 공교롭게도 선생의 학문의 방향도 바뀌어가는데 그 대표적인 말이 반담연완(攀覃緣阮)이란 표현이다. 반담연완이란 담계를 더위잡고 완원을 이어 달린다는 뜻이다. 위의 책, 81~82쪽. 담연재는 옹방강에서 완당으로 가는 길목, 반담연완을 거쳐 거옹초완의 추사체를 완성하게 된다.

추사의 대련 중 내용은 같고 명호가 다른 〈호고유시〉가 있다. 하나는 완당이고 다른 하나는 삼연노인이다. 추사에게 명호는 당시의 정치 상황과 처지를 대변한 삶의 흔적들이다. 〈신안구가〉는 완당으로 되어 있다.

효명세자가 1830년에 서거했으니 추사의 나이 45세이다. 추사의 정치 생명도 효명세자의 죽음과 함께 시작되었다고 보면 이즈음에 쓴 글씨가 아닌가 생각된다.

어떤 이는 추사가 완전히 옹방강체에서 벗어나 자신만의 서체로 변해가고 있음을 보여주는 글씨라며 53, 54세의 글씨로 보기도 한다.

> 이 편액은 '주자학을 깊이 이어온 집'이라는 뜻이다. 세간에 '낡고 오래됨이 스며들어 있는 집이 편안하다' 등으로 풀이되어 전해지고 있는데 이는 크게 잘못된 것이다. '신안'은 주자가 머물렀던 지명으로 전해지며 따라서 '주자' 즉 '주자학(성리학)'을 이은 이름이다.
>
> 추사 53~54세 시 중기작으로 보인다. 꿈틀꿈틀하고 생동감 넘치는 획과 획의 상하좌우가 조화롭게 어우러져 율동미가 강하게 나타나고 강하면서도 부드럽게 아름다운 글자이나 획이 너무 살지고 기름지다. 완당제라 관서한 행서를 살펴보면 이 당시 추사가 완전히 옹방강체에서 벗어나 자신만의 서체(추사체)로 변해가고 있음을 보여주고 있다.[47]

'新' 자의 점은 길고 가로 점이며 '安' 자의 점은 굵고 짧으며 세로 점이다. '舊'의 점은 가늘고 세로 점이며 '家' 자의 점은 둥글게 그려져 있다. 점들이 가로, 세로, 둥글게 찍혀 있어 다 제각각이다. 추사는 점 하나하나에 무슨 의미를 부여했을까.

47 모암문고 www.moamcollection.org 참조.

〈신안구가〉는 지금도 우리들에게 질문을 던져주고 있다. 지금까지 '신안구가'는 그동안 '신안의 옛집', '주자학의 전통을 가진 집'의 뜻으로 주자학을 신봉하는 유서 깊은 집 정도로 해석되어왔다. 글씨의 변형 상태를 보면 시대 상황을 고려하지 않고 해석할 수만은 없을 것 같다. 무한한 상상력을 열어준 글씨, 〈신안구가〉. 추사 글씨의 매력은 이런 궁금증 때문이 아닐까.

그가 조선의 균정한 낡은 서법을 버리고 괴(怪)를 선택한 것은 우연한 일은 아니다. 자신을 보전하기 위해 글자에 코드를 깊이 숨겨놓아야 했던 추사였기에 더욱 그리했을지 모른다.

현대 서예인들에게 법고창신해야 할 이유를 편액은 말해주고 있다. 추사 코드는 지금의 캘리그라퍼들에게 어떤 하나의 시사점을 던져주고 있지 않나 생각된다.

옥산서원(玉山書院)

　옥산서원은 회재 이언적(1491~1553)의 덕행과 학문을 기리기 위해 1573년 선조 6년에 창건된 서원이다. 1574년에 사액을 받았으며 흥선대원군의 서원 철폐 시 훼철되지 않은 47곳 중 하나이다. 옥산서원은 2019년 7월 '한국의 서원'이라는 명칭으로 다른 8곳의 서원과 함께 유네스코 세계문화유산에 등재되었다.

　회재 이언적은 조선시대 성리학자로 김굉필, 정여창, 조광조, 이황 등과 함께 1610년(광해군 2) 문묘에 종사된 동방 5현 중의 한 사람이다. 김안로의 재등용을 반대하다 관직에서 쫓겨나 유배된 바 있는 그는 고향 옥산 시냇가에 독락당을 짓고 6년간 성리학 연구에 전념했다. '옥산'은 서원 앞 자옥산에서 유래했으며 풍수 전문가들은 옥산서원이 '봉황이 머무는 둥지형' 자리라고 말하고 있다.

　강당 전면에는 추사 글씨인 〈옥산서원(玉山書院)〉의 편액이 걸려 있다. 현판 왼쪽 협서로 쓰인 현판 제작의 경위는 아래와 같다.

　　만력 갑술(1574) 사액 후 265년 되는 기해년에 화재로 불타서 다시 써서 하사하다.

옥산서원은 헌종 6년 1839년 기해년에 화재로 소실되었다. 현재의 편액은 중건 당시 헌종이 내려준 추사의 해서 글씨이다. 당시 추사는 형조참판이었고, 제주에 위리안치되기 1년 전으로 그의 나이 54세였다.

옥산서원의 글씨는 추사체가 완성되기 전의 행서 글씨로 또 다른 그의 해서와 예서 글씨와도 비교, 감상해볼 수 있는 글씨이다. 유홍준은 이 〈옥산서원〉 글씨에 대해 다음과 같이 말했다.

〈옥산서원〉 현판 글씨에는 그야말로 "솜으로 감싼 쇳덩이" "송곳으로 철판을 꿰뚫는 힘으로 쓴 글씨" 같은 힘이 서려 있다.

또한 최열은 다음과 같이 말했다.

1817년 〈송석원〉, 1827년 〈운외몽중〉, 1828년 〈상원암〉의 특징인 기름진 근육질의 마지막 단계를 장식하는 작품으로 두툼한 살집을 뚫고 강한 뼈의 기운이 터져 나올 것을 예고하는 걸작이다.[48]

회재 이언적은 독락당에 있는 동안 주변 지역의 산과 계곡에 이름을 붙였다. 이를 사산오대(四山五臺)라 하는데 사산은 화개산(동)·자옥산(서)·무학산(남)·도덕산(북)을 말하고 오대는 관어대(觀魚臺)·탁영대(濯纓臺)·세심대(洗心臺)·징심대(澄心臺)·귀영대(歸詠臺)를 말한다. 옥산서원은 오대 중에서 '마음을 씻고 학문을 구하는 곳'이라는 뜻을 가진 바로 세심대에 위치하고 있다.

회재는 조선의 유학이 나아가야 할 방향을 제시, 성리학 정립에 선구적인

48 최열, 앞의 책, 283쪽.

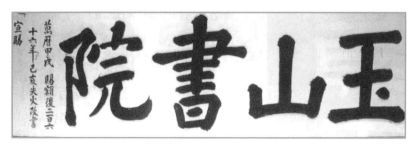

김정희, 〈옥산서원〉 현판, 79×180, 1839, 과천시추사박물관

역할을 했다. 그의 주리적 성리설은 이황에게 계승되어 영남학파의 주요 학설이 되었으며 조선시대 성리학의 큰 흐름을 형성했다. 바위의 각자는 바로 회재의 학설을 이어받은 퇴계 이황이 썼다.

　옥산서원에는 추사 글씨 외에 창건 당시 사액을 받은 강당 대청 전면에 있는, 선조 임금이 내리신 아계 이산해의 글씨 〈옥산서원〉 편액과 석봉 한호의 글씨 〈무변루〉와 〈구인당〉의 편액이 있다.

유재(留齋)

유재(留齋)는 남병길(南秉吉, 1820~1869)의 호이다. 수학자, 천문학자로 이조참판을 지냈다. 김정희가 세상을 떠나자 유재는 완당의 유고를 모아 『완당척독(阮堂尺牘)』과 『담연재시고(覃覃齋詩藁)』를 펴냈다. 이 책들은 『완당선생전집』의 기초가 되었다.

〈유재〉는 추사가 제자 남병길에게 유재라는 호를 지어준 현판 글씨이다. 예서로 쓴 '유재'와 행서인 풀이글, 그리고 끝에는 "완당 제하다(阮堂題)"라고 적혀 있다. 〈유재〉는 그 글씨와 내용의 풀이가 아름다워 모각본이 여러 개 있는데, 일암관에 소장되어 있는 현판은 예서로 쓴 '유재' 두 글자와 행서로 쓴 풀이글이 잘 어우러져 있다. 권력과 재산을 지닌 사족, 대신들이 지켜야 할 덕목을 말하고 있다. 화제는 다음과 같다.

남김을 두는 집	留齋
다 쓰지 않은 기교를 남겨서 조물주에게 돌려주고,	留不盡之巧, 以還造化
다 쓰지 않은 녹을 남겨서 나라에 돌려주고,	留不盡之祿, 以還朝廷
다 쓰지 않은 재물을 남겨서 백성에게 돌려주고,	留不盡之財, 以還百姓
다 쓰지 않은 복을 남겨서 자손에게 돌려주라.	留不盡之福, 以還子孫
완당 김정희가 쓰다.	阮堂題

김정희, 〈유재(留齋)〉 현판, 32.7×103.4cm, 제주 시절, 개인(일암관日巖館) 소장

〈유재〉는 모각본이 여러 개 있다. 이 현판은 그가 제주에서 유배 생활을 할 때 쓴 것이다. 복각에 복각을 거듭해 원 글씨의 맛이 많이 훼손되었으나 큰 글씨 '유재'는 원 필의를 그대로 간직하고 있다. 『소치실록』의 부기에는 '완당이 제주에 있을 때에 써서 현판으로 새겼는데 바다를 건너다 떨어뜨려 떠내려간 것을 일본에서 찾아온 것'으로 기록되어 있다.[49] 궁금증을 더하는 이유이다.

유홍준은 유재 현판에 대해 다음과 같이 말하고 있다.

나는 〈유재〉 현판을 모두 세 개 보았다. 대개 같은 서체로 되어 있으나 약간씩 글맛이 달라 복각이 있음을 알 수 있었는데, 그중 일암관 주인이 소장하고 있는 〈유재〉 현판이 가장 명품이다. 예서로 쓴 '유재' 두 글자와 행서로 쓴 풀이글이 참으로 멋지게 어울렸다. 더욱이 그 뜻풀이를 보면 사람의 가슴을 울리는 충언의 일격이었다.[50]

'유(留)'와 '재(齋)'는 두 글자의 변형을 통해 불균형의 균형을 연출했다. 최

49 유홍준, 『추사 김정희 : 산은 높고 바다는 깊네』, 338쪽.
50 유홍준, 『김정희 : 알기 쉽게 간추린 완당평전』, 253쪽.

열은 '유'를 가로로 압축해 상단으로 밀어올리고 하단을 텅 비워 공간의 균형을 잡아 오히려 역동성 넘치는 아름다움을 구현하는 데 성공했다고 말하고 있다.

　　유재의 특징은 두 글자끼리의 불균형한 변화에 있다. '유(留)' 자의 위쪽 '씨(氏)'와 '도(刀)'를 나란히 '구(口)'로 변형하여 아래쪽의 '전(田)'과 짜임을 꽉 맞춰 사각형 덩어리를 만들었고, '제(齋)'에서도 위쪽 '도(刀)'와 '씨(氏)'에 주목하여 각도를 돌려세운 '구(口)'로 변형했다. 이어서 글자의 고유한 형태를 무시한 채 '구(口)'를 '개(个)'의 모습으로 바꿔 세 개를 나란히 세웠는데, 이것이 마치 어깨를 맞춘 세 사람이 뒤엉킨 듯한 덩어리가 되었다. 그런데도 답답함이 아니라 거꾸로 통쾌함이 밀려온다. 이런 조형의 비밀은 옆으로 긴 사각형인 '유(留)', 위 아래로 긴 사각형인 '재(齋)'의 만남이다. 이 같은 불균형한 변화는 율동감을 불러일으키는 요소이고, 보는 이의 시각을 격동하게 해 감각을 매료시키고 만다.[51]

　노자는 "화려한 색을 추구할수록 인간의 눈은 멀게 되고, 섬세한 소리를 추구할수록 인간의 귀는 먹게 되고, 맛있는 음식을 추구할수록 인간의 입은 상하게 된다. 얻기 힘든 물건을 얻으려 할수록 사람의 행동은 무자비하게 된다(五色令人目盲 五音令人耳聾 五味令人口爽, 難得之貨令人行妨)."고 경고했다. 도의 경지, 달관의 경지라 할까. 〈유재〉는 그의 인생과 예술의 혼을 가감없이 보여준 명작이다. 추사 현판의 '남기는 여유와 나누는 미덕'의 해제는 오늘날 욕망과 물질에 눈이 어두운 현대인들에게 시사하는 바가 크다.

51　최열, 앞의 책, 413~416쪽.

은광연세(恩光衍世)

추사는 유배 중에 김만덕(金萬德, 1739~1812)의 선행에 대한 이야기를 들었다. 〈은광연세(恩光衍世)〉는 김만덕의 손자인 김종주에게 써준 편액이다. '은광연세'는 "은혜로운 빛이 세세토록 빛나리라"라는 뜻이다.

김만덕은 제주 출신으로 11세 때 전염병으로 부모를 잃고 기생의 수양딸로 들어갔다가 기생이 되었다. 이후 관처에 소원하여 스무 살이 넘어서야 양민 신분으로 되돌아왔다.

기생으로 있었던 열일곱 살 때의 일이다. 새로 부임한 사또가 수청을 들라고 하자 그녀는 소복을 입고 사또 앞에 나타났다. 당황한 사또가 그 연유를 물었다.

"오늘 사또를 모시고 자결하겠습니다."

그렇게 해서 사또의 마음을 돌렸다는 일화가 있다.

만덕에게도 아픈 사랑의 사연이 있었다. 제주목 관아의 말직 통인으로 일하는 고선흠이라는 사람이었다. 그런데 고선흠은 사별한 아내에게서 태어난 어린 딸 둘을 남기고 그만 요절했다. 만덕은 연인이 남기고 간 두 딸을 키우기로 결심했다.

자신이 기생이 된 것도 돈 때문이고, 사랑하는 사람이 죽은 것도 돈 때문이며, 그가 남긴 두 아이의 장래도 돈이 결정한다고 생각한 만덕은 돈을 벌

기로 작정하고 객줏집을 차렸다.[52] 이를 기반으로 재산을 불린 그녀는 상업에 뛰어들어 마침내 거상이 되었다.

1793년 제주도에서 대기근이 들자 만덕은 전 재산을 풀어 제주 백성들을 구제했다. 정조는 1796년 제주 목사로부터 만덕의 구휼에 대한 보고를 받았다. 정조 임금은 제주 목사에게 영을 내렸다.

"김만덕의 소원이 무엇인지를 알아 답신하라."

김만덕은 소원을 말하기를 꺼렸다. 사또는 임금의 명을 집행하지 않으면 내가 문책을 받는다고 재촉했다. 그녀는 임금이 살고 있는 대궐과 금강산을 보고 싶다고 말했다. 정조는 그 소원을 들어주라고 분부했다. 당시엔 제주 여자는 결코 육지 땅을 밟을 수 없다는 법이 있었다. 만덕이 이를 깨뜨린 것이다.

정조는 만덕에게 '행수내의녀(行首內醫女)'라는 벼락 감투를 내렸다. 양민 신분으로는 임금을 알현할 수 없기 때문이다. 만덕의 알현을 받은 정조는 그녀의 손을 잡고 칭송하고 금강산 구경을 잘하게 해주라고 영의정에게 명을 내렸다. 만덕은 임금님이 손을 잡았다 하여 명주천으로 그 손을 감고 금강산에 올랐다(구경을 다 끝내고 고향 제주로 내려갈 때도 그 천을 풀지 않았다고 한다). 금강산을 구경한 뒤 이듬해 6월까지 서울에 머물렀다. 만덕이 고향 제주로 돌아간다는 소식을 듣고 박제가는 만덕에게 이별의 시 네 수를 써주었다. 그중 둘째 수이다.

> 귤밭 깊은 숲속에 태어난 여자의 몸
> 의기는 드높아 주린 백성 없었네

52 https://www.freecolumn.co.kr/news/articleView.html?idxno=1021

벼슬은 줄 수 없어 소원을 물으니
만이천봉 금강산 보고 싶다네

영의정 채제공은 이별의 자리에서 직접 지은 「만덕전」을 그녀에게 주었다. 만덕전은 채제공의 문집인 『번암집』에 실려 전하고 있다. 형조판서 이가환도 시를 지어 칭송했다. 현 초등학교 교과서에도 김만덕의 이야기가 실려 전하고 있다.

그로부터 30년 후 추사 김정희가 제주 대정현에 유배되었을 때 그 소식을 듣고 김종주에게 다음과 같은 글을 담아 〈은광연세〉 현판을 써준 것이다.

김종주의 대모는 섬에 기근이 들어 굶주림에 크게 베풀었다. 남다른 은혜를 입어 금강산을 유람했다. 신분 높은 이들이 노래를 읊어 전하니 고금에 드문 일이다. 이 편액을 써주어 그 집을 드러내고자 한다.

金鐘周大母大施島饑 被殊異之恩至入金剛山 搢紳皆紀傳歌詠之 古今罕有也 書贈此扁以表其家[53]

『조선왕조실록』에서는 다음과 같이 만덕의 기부 선행을 기록했다.

제주의 기생 만덕(萬德)이 재물을 풀어서 굶주리는 백성들의 목숨을 구하였다고 목사가 보고하였다. 상을 주려고 하자, 만덕은 사양하면서 바다를 건너 상경하여 금강산을 유람하기를 원하였다. 허락해주고 나서 연로의 고을들로 하여금 양식을 지급하게 하였다.[54]

53 『제주 유배인 이야기』, 국립제주박물관, 2019, 232쪽 ; 최열, 앞의 책, 513쪽에서 재인용.
54 『정조실록』 45권, 정조 20년(1796) 11월 25일 병인 첫 번째 기사.

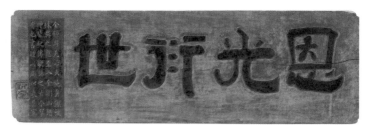

김정희, 〈은광연세(恩光衍世)〉 국립제주박물관 소장

추사가 써준 〈은광연세〉는 제주 시절 예서체 형식의 추사 서풍을 그대로 보여주고 있다. '은(恩)' 자 윗부분을 아주 무겁게, '심(心)' 자의 두 번째 획은 매우 두텁게 쓴 것이 이채롭다. 글자 모양에도 추사의 깊은 뜻과 이유가 있었을지 모르겠다. 낙관은 또박또박 해서체로 씌어 있고 장방형 양각인 '완당(阮堂)'이란 낙관을 찍었다.

추사가 제주에 유배되고 2년 된 1842년 6월 10일, 그는 서울 장동 본가에 다음과 같은 편지를 보냈다.

> 지난 달 17, 18일 사이에 공마리 김종주 편에 편지를 부쳤다. 말 편은 다른 편에 비교해서 매우 더딘데 어느 때 받아볼 수 있을지 모르겠다.
>
> 去月十七八月間 因貢馬吏金鐘周便付書 而馬便較他甚遲 姑未知何時入達矣

'공마리'는 공물로 바치는 말을 관리하는 벼슬아치를 말한다. 김종주는 말을 관리하면서 편지를 전달하는 역할을 한 것이다.

김종주는 추사에게 할머니 김만덕의 이야기를 들려주었다. 이에 추사는 그 선행에 감동을 받아 자신의 편지를 전달해준 고마운 마음을 담아 김종주에게 〈은광연세〉를 휘호해주었다. 집안 대대로 전해오던 이 편액을 2010년 김종주의 증손자 김균이 김만덕기념사업회에 기증했다.

실록에는 만덕에 관한 기록이 짧게 언급되어 있지만『승정원일기』와『일성록』, 정약용의『다산시문집』, 박제가의『초정전서』,『조수삼의』,『추재기이』유재건의『이향견문록』등에도 그녀의 행적이 언급되어 있다. 만덕의 행적이 당시 사회에 큰 반향을 불러일으켰음을 알 수 있다.

김만덕은 굶주린 백성들을 위해 거금을 내놓은, 나눔과 베풂을 실천한 기부 천사, 노블레스 오블리주를 실천한 우리나라 최초의 여성 CEO였다.

의문당(疑問堂)

　제주도 서귀포시 안덕면 사계리에 대정향교가 있다. 1420년(세종 2)에 설립된 향교이다. 이 건물 중 동재에 걸려 있는 현판이 〈의문당(疑問堂)〉이다. 『조선왕조실록』세종 2년 11월 15일자 기사에 제주 경재소에서 지역 백성의 교육과 교화를 위해 향교 훈도를 뽑게 해줄 것을 청했다는 기록이 있다.

　　대정 · 정의 두 고을에 비로소 향교를 두게 되어서, 두 고을 생도가 각각 50여 인이 되니, 청컨대, 그 고을 사람으로서 경서에도 밝고 조행을 잘 닦은 자를 뽑아서 교도케 하여주소서.

　대정향교는 1971년 8월 26일 제주도 유형문화재 제4호로 지정되었다. 향교의 중심 건물인 명륜당의 현판은 순조 때 대정현감을 지낸 변경붕이 주자의 글씨를 집자해서 만들었으며, 생도 기숙사인 동재에 걸려 있는 〈의문당〉 현판은 1846년(헌종 12) 훈장 한정 강사공(1722~1863)이 제주에 유배 중이었던 김정희에게 부탁하여 받은 글씨이다. 진품 편액은 제주 추사박물관에 보관되어 있다.
　의문당 현판 뒷면의 현액(懸額) 해제문(解題文)은 다음과 같다.

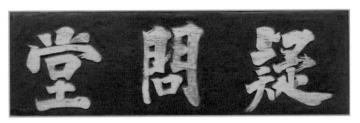

김정희, 〈의문당(疑問堂)〉 현판. 1846년, 35×78cm 제주 대정향교 동재, 제주 추사관 소장

　도광 26년(1846, 헌종 12) 병오년 11월 일에 본관이 진주인 강사공이 참판 김정희공께 간청하여 현액을 받아 게재하였다. 글은 향원 오재복이 새겼고 공자 탄신 2479년 무진 봄에 다시 현액을 걸었다.

　道光二十六年 丙午 十一月 日 晋州後人 姜師孔 請謫所前 參判金公 正 喜 題額謹揭 刻字 鄕員吳在福 孔子誕辰二四七九年 戊辰 春 再揭

　강사공은 조선 후기 서귀포시 대정읍 출신으로 추사 김정희와 교류한 석 학으로 일재 변경붕과 함께 대정의 학문과 미풍양속 진작의 중추적 역할을 한 대정향교의 훈장이자 학자이다. 추사 김정희가 유배 생활을 할 때 2킬로 미터 정도 떨어져 있는 이곳에서 학생들을 가르쳤다고 한다.

　의문당은 '의심 나는 것을 묻는 집'이라는 뜻이니 향교에 걸맞는 제액이 다. 주문자 강사공이 그렇게 써달라고 했는지 김정희가 지어준 것인지는 알 수 없다. 강학을 행하는 곳에 착안하여 쓴 재치 있는 이름으로 동재는 학생 들의 기숙사이기 때문에 이름을 그렇게 짓고, 글씨는 바른 학문을 바라는 마음에서 반듯한 해서체로 쓰지 않았나 생각된다.

　추사는 동생으로부터 책까지 구해 제자들을 적극적이고 열정적으로 가르 쳤다고 한다. 이때 그에게 배운 제자로 강사공·박혜백·허숙·이시형·김 여추·이한우·김구오·강도순·강기석·김좌겸·홍석호 등이 있다.

또 추사는 제자 개개인에게도 무척 자상했다고 한다. 김항진이라는 제자가 관아에 끌려갔을 때 알아보니 옥살이하는 죄수들에게 먹을 것을 준 것밖에는 죄가 없더라며 현감과 목사에게 선처를 부탁한 편지도 전해진다. 그뿐만 아니라 추사는 곳곳에 제자들을 추천했으며 양아들 상무에게도 제주 유생 이시형을 부탁하기도 했다.[55] 〈의문당〉은 바로 추사의 제자 사랑이었다.

대정향교의 뜰에는 아름드리 소나무 몇 그루가 있다. 〈세한도〉의 주인공과 빼닮아 추사가 세한도를 그릴 때 이 소나무를 모델로 하였다는 이야기도 전해오고 있다.

55 유홍준, 『추사 김정희 : 산은 높고 바다는 깊네』, 312~314쪽 참조.

이위정기(以威亭記)

이위정(以威亭)은 광주유수 심상규(沈象奎)가 순조 16년(1816) 활을 쏘기 위해 남한산성에 세운 정자이다. 현판 〈이위정기(以威亭記)〉의 기문은 심상규가 짓고 글씨는 추사가 썼다. 추사가 31세 때에 쓴 것으로 중국 옹방강의 글씨체를 모범으로 삼아 썼다. 25세 때 연경을 다녀온 후 한동안 해·행서는 주로 이 글씨체로 썼으며 탁본첩으로는 가장 이른 시기의 작품이다.

심상규는 조선 후기 정조 때의 문신으로 우의정·좌의정·영의정을 두루 역임했던 인물이다. 초명은 상여(象輿)인데, 정조가 그를 총애한 나머지 상규라는 이름과 치교(穉敎)라는 자를 하사했다. 호는 두실(斗室)이다.

이위정은 6·25 때 불타 현판이 소실되었으나 당시의 탁본이 『중정남한지』에 남아 전하고 있다. '이위(以威)'는 활과 화살로써 천하를 위압할 수 있지만 인의와 충용으로도 능히 천하를 위압할 수 있다는 뜻이다.

심상규가 추사와 첫 인연을 맺은 것은 추사의 나이 27세인 1812년이다. 당시 병조판서였던 심상규는 그해 성절사로 연경에 파견되었다. 추사는 스승이었던 옹방강의 아들 옹수곤을 심상규에게 소개했다. 추사가 연경에 다녀온 지 2년째 되는 해였다.

두 번째의 인연은 심상규가 추사에게 〈이위정기〉를 부탁했던 1816년, 추사의 나이 31세 되던 해였다. 심상규는 추사보다 20년이나 위였으나 연경

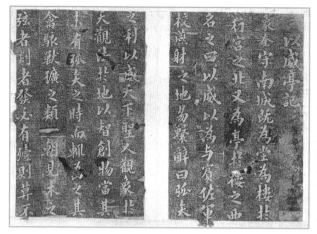

광주 남한산성에
이위정(以威亭)이라는
사정(射亭)을 지은 후
당시 수어사(守禦使)
심상규(沈象奎,
1766~1838)가 글을
짓고 추사가 글씨를
쓴 현판의 탁본.

유학파로서는 후배이다. 50대의 심상규가 30대의 김정희에게 편액 글씨를 부탁한 것은 같은 유학파인 학문적 동지로서의 신의 같은 것이 아니었나 생각된다. 연경 유학파에다 북학 대선배였고 또 소문난 장서가인 심상규에게 추사는 기꺼이 붓을 들어 현판을 써주었을 것이다.[56] 심상규는 수만 권의 장서를 수장했던 대단한 장서가였다. 따로 건물을 지어 수장할 정도였으며 그의 부친도 만 권에 이르는 장서가였다.

홍한주의 「지수염필」에는 심상규의 서재 '가성각(嘉聲閣)' 편액 글씨를 옹방강으로부터 받았다는 기록이 있다.[57] 심상규는 연행 당시 옹수곤을 김정희로부터 소개받은 인연으로 당대 최고의 학자였던 그의 부친 옹방강의 친필 편액을 받아 가성각에 걸었던 것이다. 당시 옹방강은 김정희와의 인연으로 조선 문인들에게 이름을 떨쳤으며 한동안 추사도 옹방강의 글씨체를 본받아 썼다. 중후하면서도 세련된 그의 글씨는 조선 문인들에게 많은 인기와

56 이상국, 『추사에 미치다』, 푸른역사, 2008, 178~179쪽.
57 박철상, 앞의 책, 177~178쪽.

사랑을 받았다.

심상규는 최고의 중국식 건물을 지어놓고 4만여 권의 장서와 수많은 골동품과 서화를 수장했다. 그의 장서에 대한 집착과 북학에 대한 경도가 어떠했는지 짐작할 수 있다. 이 가성각 동쪽에는 '역애오려(亦愛吾廬)'라는 건물도 있었다. 특히 이 건물 담장에는 구멍을 내고 문을 만들어 왕래할 수 있게 했다. 그 남쪽에는 우정이라는 정자가 있었고, 정자 바깥에는 다섯 그루의 버드나무가 있었다.

심상규의 저택은 경복궁에서 안국동으로 가는 방향, 지금의 송현공원 자리에 있었는데, 매우 크고 화려하여 많은 사람들의 관심의 대상이 되었고 구설수에 올랐다. 대사간 임존상은 상소를 올려 심상규의 사치와 호화스러운 저택을 비난하기도 했다.[58]

> 그가 사는 집을 가보면 마음에 놀라고 눈이 휘둥그레져서 말로써 표현할 수가 없습니다. 담이나 집을 조각하고 높게 만드는 것은 『서경』「하서」에 경계한 것이고, 집의 벽에 무늬와 수놓는 것은 가부(賈傅)가 한탄한 바입니다. 그런데 이곳은 그보다 심하여 높고 크기는 하늘을 찌를 듯하고 기이하고 아름답기는 인간의 교묘함을 다하였습니다. 목석의 공역은 여름이나 겨울에도 그치지 않고 30년 동안을 끌었으며, 심지어 세상에서는 당옥(唐屋)의 새 제도라고 하였으니 상서롭지 못함이 이보다 무엇이 크겠습니까? 그가 일상생활에서 스스로 쓰는 물건들도 이 집과 걸맞는 것으로 구하지 않는 것이 없으니, 그 재물이 어디에서부터 나왔겠습니까? 그에 대한 병폐는 반드시 귀착되는 곳이 있을 것입니다.[59]

추사의 집안은 노론 벽파였고 심상규 집안은 노론 시파였다. 두 집안은

58 위의 책, 178~179쪽.
59 『조선왕조실록』, 순조 27년 3월 23일.

순조, 정순왕후, 김조순, 효명세자 등 정권이 바뀜에 따라 부침을 거듭해왔다. 그런 와중에 김정희는 심상규에 대한 탄핵 상소를 올리기도 했다. 한때는 학문적으로는 동지였지만 정치적으로는 적이기도 했다.

두 사람의 인연은 여기에서 끝나지 않았다. 추사가 북청으로 유배 가기 전에 제자를 만나게 되는데 그 제자가 심상규의 손자 심희순이었다. 추사는 심희순과 30여 통이나 되는 많은 편지를 주고받았다. 북청 유배 시절에는 외로운 추사에게 큰 위안이 되기도 했다. 지난날 권력의 무상함과 삶의 질곡에도 무슨 속마음들이 오고 갔는지는 알 수 없다. 알 수 없는 것 또한 묘한 인연이다.

〈이위정기〉 전문은 다음과 같다.

상규가 남한산성의 수어사(守禦使)로 있을 적에 행궁의 북쪽에 이미 당(堂)을 만들고 누(樓)를 만들었으며 또 누의 서쪽에 정(亭)을 만들고 이위(以威)라 이름지어 빈좌(賓佐) 군교(軍校)와 더불어 연사(燕射)하는 곳으로 만들고 주역(周易)의 괘(卦) 밑에 본문을 덧붙여 설명한 말을 지어 말하기를 활과 화살의 예리함은 천하를 두렵게 하는 것이니 성인(聖人)이 하늘에서 점괘를 보고 땅에서 방법을 관찰하여 슬기로서 일을 창조하더니 그 활과 화살이 있지 않을 때를 당함에 문득 그 새처럼 경계하고 짐승처럼 사나운 것들을 위하여 하루 아침에 나무로 만든 활에 화살을 쏘면 반드시 죽는 것을 보이니 떨고 두려워하지 않는 것들이 없어 서로 거느리고 길들였으니 그 또한 천하를 두렵게 한 것이다. 그러나 성인이 아니면 창조할 수 없는 것이요, 이미 활과 화살이 있었으니 그 새와 같이 경계하고 짐승처럼 사나운 것들이 떨고 두려워하는 것을 또한 장차 점점 길들여 두루 익숙하게 하면 이것이 또 어찌 천하를 두렵게 하는 것이겠는가.

그러므로 성인이 아니면서 다만 이것을 믿고 사람을 두렵게 하고자 하는 것은 비록한 마음에서도 내가 그 능히 하지 못할 것을 알았는데 하물며 천하의 많은 사람들이리오. 숙신(肅愼)의 호시(楛矢)와 임호(林胡) 누번(樓煩)의 말 타고 활 쏘는 것과 흉노(匈奴)의 명적(鳴鏑)은 천하에 막강하였으니 이것은 모

두 성인이 만들고자 한 바였으나 지금은 익히고 능숙하여 도리어 이미 사람을 두렵게 하니 그런즉 내가 오늘날 여기에서 활 쏘는 것은 장차 무엇을 두렵게 하는 것일까. 무릇 활과 화살은 군기(軍器)이니 농사짓는 사람의 쟁기·괭이·호미와 같은 농기구와 같은 것이다. 땅은 비옥하고 척박함이 다르고 농사짓는 것은 부지런하고 게으른 것이 달라 그 수확을 할 때 문득 서로 현격한 차이가 나니 비유하면 오랑캐의 사납고 탐내며 포악한 것은 척박하고 게으른 것이요, 군자의 인의충용(仁義忠勇)은 비옥하고 부지런한 것이니, 저 사납고 탐내며 포악한 무리들이 병기(兵器)를 익혀 오히려 능히 막강하니, 진실로 인의충용이 있고 또 그 그릇에 이로움을 더함이 이와 같고서도 천하를 두렵게 못하는 것이 진실이라는 것은 내가 알지 못하겠도. 그런즉 내가 여기에서 활을 쏘는 것은 다만 활과 화살에만 일삼고 깊이 힘쓰는 것만이 아니고 이 성의 사람들에게 대망(大望)을 주어 그날로인의 충용의 길을 진흥시키고자 하게 되면 어찌 마침내 능히 천하를 두렵게 하지 못하리오. 1816년 윤월 청송 심상규가 짓고 월성 김정희가 쓰다.

象奎守南城旣爲堂 爲樓於行宮之北又 爲亭於樓之西名之 日以威以爲與賓佐 軍校燕射之地 易繫辭日弧矢之利 以威天下聖人 觀象於天觀法於地 以智創物當其 未有弧矢之時而輒爲之其禽駭獸獵之類 一朝見木之弦者剡者發 必有殪則莫不震恐相率 而馴其亦可以威天下矣然雖非聖人莫可創也 旣一有弧矢焉則其駭且獵而震恐者亦將漸習而遍能之是又安可以威天下哉 故非聖人而徒欲恃此以威於人雖一井之里吾知其不能也 而況天下之衆乎 肅愼之楛矢林胡樓煩之騎射匈奴之鳴鏑莫强於天下是皆聖人之所欲爲者也 而今其習而能之反已威於人矣然則吾今日射於此者將安所可威乎夫弧矢器也如耕之器來秬錢鎛器一也 地有有膴确之異農有良惰之殊以其獲輒相懸 譬則戎賊之悍猾貪暴确而惰者也 君子之仁義忠勇膴而良者也 彼悍猾貪暴徒習其器而尙能莫强焉則苟有仁義忠勇而又益以其器之利如是而不威天下者吾未知信也 然則吾射於此非直弧矢之 是事深勉而大望於此城之人欲 其日興於仁義忠勇之塗 豈卒不能以威天下乎哉. 歲三周丙子之閏月靑松沈象奎記月城金正喜書[60]

60 과천시 추사박물관.

이초당(二艸堂)

김정희, 〈이초당〉

〈이초당(二艸堂)〉은 추사 김정희가 써준 전기(田琦, 1825~1854)와 유재소(劉在韶, 1829~1911)의 공동 서재의 편액이다. 이들은 모두 추사 문하에서 그림과 글씨를 공부했던 여항인 제자들이다.

전기는 조선 후기의 화가로 본관이 개성이며 자는 이견(而見) 또는 위공(而見), 호는 고람(古藍) 또는 두당(杜堂)이다. 김정희 문하에서 서화를 배웠으며 약재상을 운영했다. 주요 작품으로 〈매화초옥도〉, 〈산수도〉가 있다. 조희룡의 여항인의 전기『호산외사』에서 고람 전기에 대해 다음과 같이 말했다.

흰칠하게 잘생겼으며 풍기는 분위기가 고풍스러워 마치 진당 시대의 그림 속에 나오는 인물의 모습과 같다. 그의 산수화는 스산하면서도 간결하고 담백하여 원나라 사람들의 오묘한 경지에 필의가 이르렀는데, 원대의 그림을

배우지 않고도 그 시절의 경지에 도달한 것이었다. 그의 시는 기이하고 깊은 맛이 있으며 대개 남이 말한 것은 말하지 않았다. 그의 감식안과 필력은 우리나라 수준에 머무른 것이 아니었다. 나이 겨우 서른에 병으로 집에서 죽었다. 고람의 시화는 당세에 짝이 없을 뿐 아니라 백 년을 두고 논할 만하다.[61]

전기는 시서화는 물론 서화를 보는 안목과 감별에도 뛰어났다. 추사파 가운데에서도 사의적(寫意的)인 문인화의 경지를 가장 잘 이해하고 구사하였던 인물이다. 그는 아깝게도 30세의 젊은 나이에 요절했다.

유재소는 본관이 강릉, 자는 구여(九如)이며 호는 학석(鶴石), 형당(衡堂), 소천이다. 그는 무과에 합격, 흥선대원군의 겸인으로 활동하기도 했다. 『난맹첩(蘭盟帖)』의 마지막 화폭 〈염화취실〉 화제 끝에는 "거사가 명훈에게 그려주다(居士寫贈茗薰)"란 글귀가 씌어 있다. 명훈이란 인물이 바로 유명훈, 즉 유재소의 아버지이다. 그는 김정희의 전담 장황사(표구사)였으며 철종 어진의 회장인(繪粧人)으로 참여하기도 했다.

전기와 유재소에 관계에 대한 오세창의 부친 오경석은 이렇게 썼다.

고람과 학석은 금란지계를 맺었다. 고람은 '두당 형'이라 불렀고, 학석은 '형당 아우'라 불렀다. 또 똑같이 '이초당'이란 당호를 사용하였다. 이초는 두형(杜衡)을 가리킨다. 당시 고람이 약포를 운영했기 때문에 그 의미를 부여한 것이다. 언제나 약을 싸고 남은 여백의 종이에 서화를 그린 다음 '특건약창(特健藥窓)'이라 관지하였다. 이것은 옛사람들이 상품의 법서(전범이 될 만한 명필의 글씨를 모아 인쇄한 책)에 표제로 쓰던 말에서 따온 것으로 아주 운치 있는 것이었다.[62]

61 박철상, 앞의 책, 309쪽에서 재인용. 조희룡의 『호산외사』 참조.
62 위의 책, 310쪽.

전기는 유재소보다 네 살이나 위이다. 이들은 서로 서재를 함께 사용했는데 공동 서재의 이름이 바로 '이초당'이다. 이초(二艸)는 약재 이름으로 두(杜)와 형(衡)을 가리키는 말이다. 여기에 당을 붙여 그들의 서재명으로 삼았다. 약재상을 운영하는 전기가 약 포장지 여백에 '특건약창'이라 관지한 것은, 옛사람들이 최상품의 서화에 '특건약'이라 써넣던 풍습에서 따온 것이다. 최상의 서화는 사람의 병을

두당형당동심정인

낫게 해주는 특효약과 같다는 말이다. 전기는 여기서 힌트를 얻어 '특효약 파는 가게'라는 의미로 특건약창이라 써준 것이다. 약재는 몸의 병을 낮게 하지만 서화는 마음의 병을 낫게 해준다는 특별한 의미가 들어 있다.[63]

추사는 이러한 두 사람의 우정을 위해 예서로 〈이초당〉이란 편액을 써주었다. 그리고 편액 끝에 다음과 같이 썼다.

이 편액을 한마음으로 서재를 같이 쓰는 묵연이 아주 기이하여 붓을 놀린 것인데 걸어두기엔 맘에 들지 않는다. 완당

이런 인연으로 그들은 서재에 서책을 쌓아두고 함께 읽고 함께 관리했다. 서책에는 두 사람이 공동 소장한다는 의미의 '두당형당동심정인(杜堂衡堂同審正印)'이라는 인장을 찍기도 했다.[64]

여덟 폭 모두 볼 만한 게 없는데 전체를 구입할 필요가 있겠습니까? 호사

63 위의 책, 310쪽.
64 위의 책, 317쪽.

의 취미가 깊은 것을 알겠습니다. 껄껄! 가격은 본래 온 사람이 먼저 40냥을 불렀는데 여러차례 홍정하여 24냥으로 하였습니다. 홍정을 다시 하기는 어렵겠지만 물어는 보겠습니다.[65]

사람들은 전기에게 서화의 중개를 부탁하기도 하고, 전기가 직접 그림을 매매하기도 했다. 그의 감식안이 뛰어났기 때문에 가능했을 것이다.

전기와 유재소는 제자들의 작품을 평한 추사의 비평서인『예림갑을록』을 남기기도 했다. 1849년 여름, 제주도 유배에서 풀려난 추사는 서울에 머물고 있었다. 제자들이 추사 앞에서 그림을 그리고 글씨를 써서 선생님께 품평을 받는 서화 경진대회가 있었다. 이때 추사가 제자 14명의 서화 작품을 품평했다. 묵진(墨陳) 8명 화루(畵壘) 8명이 참석해 지도와 품평을 받는데 전기와 유재소는 양쪽에 참여해 실제로는 14명이었다. 이때 추사의 서화 비평을 전기가 일일이 받아 썼다. 추사의 작품평은 추사 자신의 예술론이기도 하다. 선생의 가르침을 서화의 지침으로 삼고자 그해 9월 유재소와 함께 1849년 가을 이초당에서 책으로 꾸민 것이『예림갑을록』이다.

이초당은 조선 역사에서 유례를 찾아보기 힘든 공동 서재였으며 당시 서화 유통의 중심지이며 두 사람의 우정뿐만 아니라 당시의 문화 향기가 서려 있는 곳이기도 하다. 자취와 향기는 사라지고 추사가 써준 편액만이 사진으로 남아 전하고 있다.

65 위의 책, 316쪽에서 재인용.

일금십연재(一琴十硏齋)

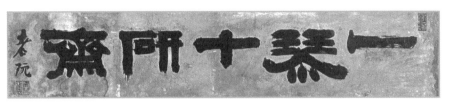

김정희, 〈일금십연재(一琴十硏齋)〉, 종이 현판, 30.3×125.5cm, 일암관 소장

'일금십연재(一琴十硏齋)'는 '하나의 거문고와 열 개의 벼루가 있는 서재'라는 뜻이다. 서화에 사용되는 벼루 열 개라면 예술가를 말함이요 머리를 식힐 거문고 하나라면 선비를 말한다. 학과 예의 일치를 뜻하는 말에 다름 아닐 것이다. 뜻과 글씨에서 예술가와 학자의 풍모가 물씬 묻어난다.

언제, 누구에게 써준 것인지는 알 수 없다. 그런데 〈일금십연재〉 편액의 명호는 노완(老阮)으로 되어 있다. 1854년 12월 말경, '칠십노인 추사가 칠십노인 초의노사'에게 편지를 보내면서 '노완'이라는 말을 썼다.

초의노사 방장에게 노완이 답합니다.
칠십 년을 사는 동안 산중과 대나무 사이, 차나무 숲 사이, 솔바람 산골 물 사이, 차를 끓이는 동안에, 범패 소리 사이, 수행 중에 성태를 잘 길러 늙었지만 그러나 무리 중에 눈썹이 땅에 끌리니 장로라 존중하는 것은 마땅합니다.

(…) 불과 열흘이 지나면 초의도 칠십이고 나도 칠십이 됩니다. 칠십이 된 내가 어찌 칠십이 된 그대를 잊겠습니까? [66]

초의선사에게 이 편지를 보낸 건 69세가 되기 열흘 전쯤이다.

한편 추사가 북청 유배에서 풀려난 후 낭천에서 유배 생활을 하고 있는 친구 권돈인에게 보내는 편지에서 이렇게 말했다 '오서수부족언칠십년 마천십연독진천호(吾書雖不足言七十年 磨穿十研禿盡千毫)', "내 글씨는 아직 말하기에 부족함이 있으나, 칠십 평생 열 개의 벼루를 밑창내고 천 자루의 붓을 몽당붓으로 만들었습니다." 공교롭게도 초의노사에게 보낸 편지엔 명호 '노완'이, 친구 권돈인에게 보낸 답장에선 '십연'이란 말이 나온다. 이즈음에 쓴 편액이 아닌가 생각된다.

글씨가 아정하고 단정하며 부드럽고도 굳세다. 한일자를 대담하게 위쪽에 붙여 변화를 준 현대적인 조형미가 느껴지는 단아한 글씨체이다.

66 박동춘 편역, 앞의 책, 319~320쪽.

일독이호색삼음주(一讀二好色三飮酒)

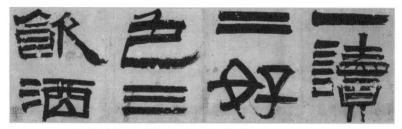

김정희, 〈일독이호색삼음주(一讀二好色三飮酒)〉, 21×73cm, 개인 소장

'일독이호색삼음주(一讀二好色三飮酒)'는 장조(張潮)의 『소대총서(昭代叢書)』 별집 중 「오어(悟語)」편에 나오는 구절이다. 그의 인간적인 면을 이 글귀에서 볼 수 있지 않을까. 추사에게는 어울리지 않을지 모르나, 취미도 즐길 줄 아는 고지식한 선비만이 아님을 알 수 있다.

〈일독이호색삼음주〉는 추사의 만년, 칠십이구초당(七十二鷗草唐) 시절의 글씨[67]이다. '칠십이구초당'은 72마리 흰 갈매기가 날아드는 초당'이라는 뜻이다. 옛사람이 사물이 많음을 가리킬 때 대개 72라고 했다. 많다는 말이지 구체적인 숫자를 가리키는 것이 아니다. 강상 시절 마포에서 쓴 것으로 보이는 〈단연죽로시옥〉과 함께 예서에 전서를 가미한 추사 계열의 작품이다.

67 유홍준, 『김정희 : 알기 쉽게 간추린 완당평전』, 396쪽.

유홍준은 이 시기를 전후반으로 나누어 전반기를 '강상의 칠십이구초당'
이라 명명하고 다음과 같이 말했다.

　　제주도에서 돌아온 뒤의 2년 반과 북청 유배 1년간은 완당 일생의 편년 중
거의 공백으로 비어 있고 조사된 것도 알려진 것도 거의 없다. 심지어는 어디
서 살았는지조차 확인된 게 없다. 그러나 완당은 이 시절에 수많은 명작을 남
긴다. 완당 글씨 중 최고의 명작의 하나로 꼽히는 〈잔서완석루〉, 거의 신품의
경지로 말해지는〈불이선란〉 등이 모두 이 시절의 소산이다. 추사체가 제주도
에서 성립되었다는 것이 정설이지만 정작 추사체다운 본격적인 작품이 구사
된 것은 오히려 이때부터이다. 그뿐만이 아니라 이 시절의 글씨는 훗날 과천
글씨와 구별되는 뚜렷한 특징이 있으며 물리적인 기간으로 따져도 완당 만년
기의 절반이다.[68]

　　추사는 만년의 건강을 지켜준 것으로 공부하는 행복, 제자를 가르치는 즐
거움, 예술을 하는 열정을 들었다. 그래도 그에게 제일의 취미는 역시 독서
였다. '첫째는 독서, 둘째는 여자, 셋째는 술'이라는 〈일독이호색삼음주〉의
글귀에서도 독서를 첫 번째 취미라고 한 것을 보면 추사의 삶과 학문과 예
술의 깊이가 어떠했는지 짐작할 수 있다.
　　과천 시절의 추사가 지은 시 중 아래와 같은 작품이 있다.

평생을 버티고 있던 힘이	平生操持力
한 번의 잘못을 이기지 못했네	不敵一念非
세상살이 삼십 년에	閱世三十年
공부한다는 것이 복임을 알았네	方知學爲福

68 위의 책, 306~307쪽.

추사는 이 시의 끝에 특히 셋째, 넷째 구절은 동학들에게 꼭 전하고 싶다고 별도로 부기까지 달아놓았다.[69] 평생을 버티고 있던 힘이 한 번의 잘못을 이기지 못했다고 했다. 얼마나 세상살이가 어려웠는지 짐작할 수 있다. 세상살이 삼십 년에 공부하는 것이 복임을 알았다고 했으니 독서가 제일의 취미가 아니었을까. 그가 진정한 예술가이면서 학자임을 이 시가 증명해주고 있는 것은 아닐까.

유홍준은 추사의 잡기와 취미로 장기와 바둑 그리고 술을 들었다. 추사의 필사본인 가장 오래된 박보 장기책, 바둑에 관한 추사의 세 편의 시, 연경에 갔을 때 조옥숙이 쓴 "추사는 술도 잘하고…"라는 구절이 그 근거이다. 그런데 술은 한때는 즐기다가 나중에 끊었다고 한다.[70]

추사에게는 여자와 술보다는 뭐니 뭐니 해도 독서에 방점이 찍힌다. 추사의 〈일독이호색삼음주〉 또 다른 그의 솔직한 이면을 볼 수 있는 명품 추사체이다.

69 위의 책, 397쪽.
70 위의 책, 394~395쪽.

일로향실(一爐香室)

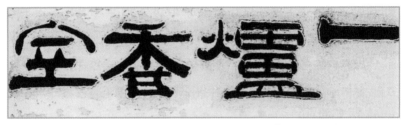

김정희, 〈일로향실〉 현판, 32×120cm, 1844년 무렵, 대흥사 성보박물관

〈일로향실(一爐香室)〉은 추사가 차향 은은한, 초의가 머무는 일지암(一枝庵)에 걸라고 써준 편액이다. 유배 중이던 추사는 초의가 제주도까지 차를 보내준 데 대한 고마움의 정표로 소치 허련 편에 이 편액을 써서 보냈다. 일지암은 해남 두륜산 자락에 위치한 단촐한 암자이다. 초의선사가 39세에 지어 40여 년을 기거했던, 차를 사랑하는 사람들에게 차의 성지와 같은 곳이다. 일지암에는 차를 마시는 다실과 물맛 좋기로 유명한 유천(乳泉)이 있다.

김정희의 생부 김노경은 완도군 고금도에서 4년의 유배 생활을 마치고 일지암을 찾았다. 아들과 우정을 나누고 있다는 초의스님을 만나보고 싶어서였다. 일지암은 하나의 나뭇가지로 지은 집이라는 뜻이다. 그는 시·서·화 등에 뛰어난 초의스님을 보고 첫눈에 반했다.

해는 뉘엇뉘엇, 바람은 부는데 어느 동자승이 표주박으로 유천의 물을 뜨

고 있었다. 지그시 그 모습을 바라보고 있던 생부 김노경은 초의선사에게
시 한 수를 건넸다.

다함이 없는 산 아래 샘물을 　　　　　　　無窮山下泉
널리 산속의 벗들에게 공양하오니 　　　　普供山中侶
각자 표주박을 가지고 와 　　　　　　　　各持一瓢來
모두 다 온전한 둥근달 건져가시게 　　　總得全月去

목마른 중생들을 다 채우고도 남으니 표주박 하나 들고 와 물을 뜨고, 갈
때는 덤으로 달빛 하나씩 건져가라는 것이다. 김노경은 일지암 유천의 차맛
과 초의선사의 인품을 이미 알고 있었던 것일까. 일지암과 초의선사에 대한
찬사의 시였다. 이 시 하나만으로도 유천의 유명도를 충분히 증명하고도 남
는다.

추사는 늘 제주도에서 초의의 차와 편지를 기다렸다. 진도로 돌아가는 소
치 편에 편지를 보냈건만 다시 뭍으로 떠나는 인편이 있어 연이어 안부 편
지를 보냈다.

소치가 떠날 때 편지를 보냈는데 이미 받아 보셨겠지요. 봄이 한창 무르익
어 산중의 온갖 꽃들도 활짝 피었을 것이니 참선 중의 기쁨도 자재하시며 혹
해상에서 놀던 옛날 일도 생각이 나는지요. 아프던 팔도 점점 나아 팔을 쓰는
데 장애나 불편은 없으신지요. 저는 입과 코가 풍증과 화기로 오히려 고통스
럽지만 그냥 둘 뿐입니다. 허 군이 가지고 간 향실(일로향실) 편액은 과연 바로
받아서 거셨는지요. 마침 집의 하인이 돌아가는 편에 스님을 잠깐 찾아뵙도
록 하였습니다. 나머지는 이만. 염나

許痴去時 寄緘已印照夫 春事爛漫 山中百花盡 放禪喜自在 亦或念到於

海上 舊遊歟 臂疼漸勝運 用無礙無怨否 賤狀口鼻風火尙苦 亦任之耳 許君
所帶去香室扁 果卽取揭耶 適因家平之歸 使之暫 爲歷申餘姑不宣 髯那[71]

추사는 차선일체, 차향 그윽한 벗의 선실에 걸 〈일로향실〉을 생각하며 편
지를 썼다.

추사체의 조짐은 해남 대둔사에 걸린 〈무량수각〉에서 보인다. 제주도로 유
배 가는 도중 1840년 9월 20일 대둔사 일지암에 머물며 초의스님에게 써주었
다는 글씨이다. 2004년 육팔례의 논문 「추사 김정희의 해서 연구」에 따르면
추사체의 여명과도 같은 작품이다. 부드러운 돈후함과 억센 강건함을 아울러
갖추고 있어 앞으로의 변화를 예감케 한다.[72]

겉은 부드럽고 돈후해 보이나 이면엔 억세고 강건함이 있는 외유내강 같
은 그런 글씨가 아닐까 생각된다. 이제 막 추사체의 입구로 한 발짝 들여놓
았다고 볼 수 있는 글씨이다.

〈무량수각〉에 비해 4년 후의 글씨 〈일로향실〉은 굵기가 많이 빠져 있다.
〈무량수각〉은 돈후함이 강건함을 압도하고 강건함이 받쳐주고 있다면 〈일
로향실〉은 강건함이 돈후함을 압도하고 돈후함이 받쳐주고 있다고 할 수 있
지 않을까. 〈무량수각〉의 둔탁함과 〈일로향실〉의 예리함, 이 모순의 조화는
완성되어가는 추사체의 모습을 비교해볼 수 있는 좋은 예이다. 4, 5년 상간
이다. 유전입예(由篆入隸)의, 전·예서의 출입구를 가늠해볼 수 있는 고예풍
의 글씨를 감상할 수 있는 글씨가 아닐까 싶다.

71 박동춘 편역, 앞의 책, 175쪽.
72 최열, 앞의 책, 405~406쪽.

첫 번째 글자인 '일(一)'은 하단을 텅 비움으로써 공간의 미학을, 네 번째 글자인 '실(室)'은 전서체를 활용해 가옥의 형태로 그려서 형상의 미학을 추구했다. 이후 추사체가 회화의 형상성과 공간의 아름다움을 이룰 것이라고 예고하는 최초의 성공작[73]이라 할 수 있다.

벗의 배려를 늘 고마워했던 추사였다. 추사의 절세작 〈명선〉도 이렇게 해서 탄생되었다. 두 분의 아름다운 배려와 따뜻한 우정이 없었다면 이런 불후의 명작들을 만들어낼 수 있었을까.

추사의 고결한 품격, 문자향 서권기는 이를 두고 한 말이 아닐까 싶다.

73 위의 책, 407쪽.

잔서완석루(殘書頑石樓)

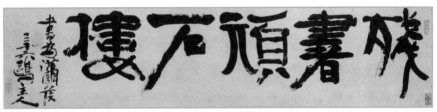

김정희, 〈잔서완석루〉, 137.8×31.8cm, 1850년 무렵, 한강 시절, 손세기 손창근 기증, 국립박물관 소장

〈잔서완석루(殘書頑石樓)〉는 2006년 추사 서거 150주년 기념 김정희 특별전에 처음 공개된 작품이다. 제주도 유배에서 풀려난 강상 시절의 명작이다. '잔서'는 '남아 있는 글씨, 낡은 책', '완석'은 '고집스러운, 둔탁한 돌'이라는 뜻이다. '글씨가 고집스럽게 남아 있는 고비 파편' 정도로 해석할 수 있다. 금석학의 대가 추사는 오늘날에 대명작, 〈잔서완석루〉라는 서재 이름을 남겨놓았다.

흔히 〈잔서완석루〉는 추사의 운필법이 집약된 명작 중의 명작이라고 불린다. 임창순은 글씨의 구도에 대해 다음과 같이 말하고 있다.

이 글씨에는 전서·예서·해서·행서의 필법이 다 갖추어 있음을 볼 수 있다. 경쾌한 운필이 아니라 오히려 중후한 멋을 풍긴다. 글씨 전체의 구도를 보면 위쪽은 가로획을 살려 가지런함을 나타냈고, 아래쪽은 여러 가지 형태의 세로획을 들쭉날쭉하게 써서, 고르지 않지만 전체의 조화는 잘 이루어져 있다. 이

런 구도는 일찍이 다른 서예가들이 상상조차 할 수 없었던 새로운 형태이다.[74]

유홍준은 빨랫줄에 걸린 옷가지들이 축축 늘어진 듯한 분방한 리듬이 있으며 중후하면서도 호쾌하고 멋스러우면서 기발한 구성을 하고 있다고 말한다.

위 공간은 같은 위치로 앉혔고 아래 공간은 제멋대로 앉혔다. 직선과 곡선이 적절히 배합된 자유분방한 글씨로 전서인 듯 예서요, 예서인 듯 해서요, 해서인 듯 행서이다. 기괴한 것 같기도 기괴하지 않은 것 같기도 하다. 글씨 같기도 그림 같기도 하다. 〈잔서완석루〉는 강상 시절의 하나의 상징으로 글씨 하나하나에 자신의 세계를 구축, 회화미까지 고려한 명품 중의 명품이다.

낙관은 '삼십육구주인(三十六鷗主人)'으로 되어 있다. 거기에 다음과 같은 서명을 써두었다.

36구(鷗) 주인이 소후(蕭候)를 위해 써준다

소후는 유상(柳湘)이라는 중인을 말하며,[75] 여항문인들의 집단인 벽오사(碧梧社)의 핵심 인물이다. 1849년 6월에서 7월 사이에 열린 기유예림에 서가의 한 사람으로 참석한 바 있다. 〈잔서완석루〉는 기유예림이 끝나고 나서 유상이 김정희에게 청해 받은 작품으로 보인다. 벽오사는 1847년(헌종 13) 봄 유최진(1791~1869)을 중심으로 결성되어 1870년대까지 존속한 여항문인의 아회(雅會) 집단이며, 기유예림은 1849년 추사의 품평 아래 열린 서화 경진대회를 말한다.

유배에서 풀려난 추사는 예산에서 피폐한 가산을 정리하고 오호(五湖, 한

74 유홍준, 『김정희』, 학고재, 2011, 336, 7쪽.

75 위의 책, 650쪽.

강)가 내려다보이는 용산에 작은 거처를 마련했다. 멀리 강 건너 노량이 보이고 한강을 유유히 떠도는 갈매기들이 보이는 그런 곳이었다. 그러나 추사는 한강가에서 낚시를 즐기고 갈매기들을 바라보며 살아가는 한가한 노인이 아니었다. 강희진은『추사 김정희』에서 9의 배수 36의 숫자를 주역을 빌려 다음과 같이 말하고 있다.

주역에서 이 9를 경계하기를 나서지도 말고, 벌이지도 말고, 대들지도 말기를 권한다. 부중부정(不中不正)하여 더 나갈 바가 없으니 나아가면 뉘우침만 남는다. 9는 이런 항룡의 수로 늙은 용은 힘을 쓸 수 없는 의미로 회한을 나타냄으로써 여기서는 자조적인 자신의 마음을 에둘러 표현하고 있다. 강제된 은퇴에 대한 역설이다.

추사 연구가들은 〈잔서완석루〉를 '희미한 글씨가 고집스럽게 남아 있는 돌이 있는 누각 또는 고비의 파편을 모아둔 서재'라는 의미로 해석하고 있다. 이성현은 이런 기존 해석들을 넘어 정치인으로서의 추사 코드로 추사 글씨를 읽어낸다. "추사는 정적의 눈을 피하기 위한 장치로 작품 하나하나, 작품 속 구석구석까지 번득이는 코드들로 채워놓았다."는 것이다. 서화 작품에 정적의 눈을 피해 세도정치를 비판하고 그의 개혁 사상을 담고 있다는 것이 그의 주장이다. 그는 〈잔서완석루〉를 "왕가의 족보를 꿰어 맞춰(殘書) 아둔한 종친(頑石)을 국왕으로 옹립하려는 시도가 대왕대비의 치맛바람(樓)으로 세 번 만에 성사되었다."로 풀이하고 있다. 그의 논리는 이렇다.

후자의 해석에 등장하는 왕은 강화도령으로 익히 알려진 25대 국왕 철종(1831~1863)이다. '잔서완석루'의 뜻풀이로 내세운 전거는『송사(宋史)』와『시경(詩經)』이다.『송사』에서 '잔서'는 '상대를 설득하기 위해 옛 자료를 모아 작성

한 글'이라고 풀이한다. 완악할 완(頑)은 '둔하다' '어리석다'는 의미로 사람의 속성을 일컫는 글자이다. 『시경』은 바위(岩)나 돌(石)을 천자의 종친이란 의미로 자주 사용한다. 즉 '완석'이란 '아둔하고 고집 센 종친'을 지칭한다.

추사는 서(書) 자의 아래 부분에 '가로 왈(曰)' 대신 옛글자를 사용하여 '사람 자(者)'를 채워넣었다. 특히 '者'의 대각선 획을 세 번에 걸쳐 완성했다. 이는 세 번 만에 왕위 계승권자로 결정됐다는 의미라고 지은이는 풀이한다. '石' 자는 어떨까. 비정상적으로 길게 뻗은 대각선 획이 두 번에 걸쳐 이어 붙인 것을 확인할 수 있다. 안동 김씨들이 종친을 왕으로 옹립하기 위해 대비의 치맛바람을 빌려 3번 만에 성사시킨 것을 의미한다는 풀이다. '누각 루(樓)'도 마찬가지다. '계집 녀(女)' 부분을 관찰하면, 추사가 3획으로 女 자를 그린 뒤 가필을 하여 획을 이어 붙였으니 '치마를 휘젓고 있는 계집'이란 뜻을 그려내기 위함이라고 필자는 주장한다. 국왕을 허수아비로 만들고 친정식구들에게 권세를 몰아주던 대비의 치맛 바람을 '樓' 자 속에 담아내기 위해 추사는 특별한 모양의 '계집 女' 자가 필요했다는 분석이다.[76]

아무튼 추사는 이 한가한 〈잔서완석루〉 글씨에 한 시대의 아픔과 회한을 깊숙이 숨겨놓았다는 것만은 사실인 것 같다.

추사 글씨는 자유분방하다. 〈판전〉 같은 천진함이 있고 〈불이선란도〉의 화제나 초의스님에게 쓴 편지 같은 짓궂음도 있다. 글씨 하나하나에 메시지와 코드들을 명호와 함께 곳곳에 숨겨두고 있다. 글씨 같은 그림, 그림 같은 글씨와 상형문자도 있다. 〈세한도〉에서처럼 지금의 댓글 같은 것들도 있다. 추사는 우리나라 최초의 한류 스타이기도 하다. 추사의 글씨는 하나의 상징으로 되어 있어 글씨와 그림 그리고 명호를 시대와 함께 읽어야 작품을 제대로 감상할 수 있지 않을까 생각한다.

76 이기창, 「추사는 왜 글씨에 암호를 심었을까」, 『뉴스 1』, 2016.5.3.

진흥북수고경(眞興北狩古竟)

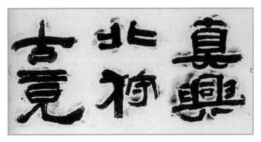

김정희, 〈진흥북수고경〉 탁본,
종이에 먹, 96×54.8cm,
국립중앙박물관 소장

추사 김정희는 제주도 유배에서 풀려난 지 2년 반도 되지 않아 함경도 북청으로 유배를 갔다. 1851년 7월이었다. 조천예론(祧遷禮論)에 연루되어 사도세자의 형이자 철종의 증조부인 진종의 위패를 종묘로 옮기는 것을 반대하다 친구인 권돈인과 함께 유배를 갔다. 또 유배라니 노년의 추사에게 그 길은 얼마나 참담했을까. 권돈인에게 보낸 편지에 이런 구절이 있다.

나는 동쪽에서 꾸고 서쪽에서 얻어 북청으로 떠날 여비를 겨우 마련했지만 아우(명희와 상희)는 그 가난한 살림에 어디에서 돈이라도 마련했는지 모르겠습니다.[77]

77 유홍준, 『추사 김정희 : 산은 높고 바다는 깊네』, 434쪽에서 재인용.

여비를 얻어 마련한 처량한 유배길이다. 북청 유배지에 도착한 지 얼마 안 되어 추사에게 뜻밖의 소식이 들려왔다. 전화위복이었을까. 자하 신위 문하의 동문이었던, 든든한 후원자였던 침계 윤정현이 함경도 관찰사로 부임해온 것이다. 이는 추사의 학구열에 또 한 번 불을 붙였다. 1832년 함경도 관찰사였던 권돈인에게 황초령에 세웠던 진흥왕순수비를 찾아보게 한 적이 있다. 그때 비 하단 부분의 한 조각을 찾아냈고, 그 탁본으로 추사는 「진흥2 비고(眞興二碑攷)」를 썼다. 권돈인이 그 비를 제대로 보존하지 못해 추사는 이것이 늘 마음에 걸렸다. 이제 복원할 기회가 온 것이다. 추사는 새로 부임해온 감사 윤정현에게 원위치에 비편을 세워줄 것을 부탁했다. 신라의 강역이 거기까지 미쳤다는 것을 증명할 수 있기 때문이다.

1852년 8월이었다. 윤 감사는 이 비를 다시 찾아냈다. 그러나 원위치인 황초령 고갯마루로 옮길 수 없어 멀지 않은 그 아래 중령진에 비를 세웠다. 윤 감사는 추사에게 비각을 짓게 된 내력과 현판을 써줄 것을 부탁했다. 하나는 〈황초령진흥왕순수비 이건비문(移建碑文)〉이요, 다른 하나는 그 유명한 〈진흥북수고경(眞興北狩古竟)〉 글씨이다. 이건비문의 내용을 살펴보자.

이는 신라 진흥왕비로 동북쪽을 정계한 것이다. 옛날에 황초령에 있었는데 빗돌 위아래가 떨어져 나가 글자로 남은 것이 185자이다. 이제 중령으로 옮기며 풍우로부터 보호하고자 비각을 지어 보호벽 속에 집어넣되 원 터인 황초령과 멀지 않은 곳에 자리를 정하여 비를 세운 목적인 강계의 표시가 시대의 흐름에 따라 잘못 전해지지지 않도록 한다. (…) 진흥 무자년(568) 뒤 1284년 되는 임자년(1852) 추 8월 관찰사 윤정현 쓰다.[78]

————
78 위의 책, 443쪽.

'진흥북수고경(眞興北狩古竟)'은 "신라의 진흥왕이 북쪽으로 두루 돌아다니며, 순시한 옛 영토"라는 뜻이다. 이로써 김정희의 숙원이 20년 만에 일단락을 보게 되었다. 추사의 학구열이 낳은 북청 시대의 또 하나의 걸작, 〈진흥북수고경〉은 이렇게 해서 탄생되었다.

〈황초령진흥왕순수비 이건비문〉은 관찰사 윤정현의 이름으로 쓰여 있고 〈진흥북수고경〉 현판은 관자가 없다. 그러나 이건문의 내용과 글씨, 진흥북수고경의 글씨는 추사가 아니면 쓸 수 없는 것들이다. 죄인의 신분이라 이름을 밝힐 수 없기 때문이었다.

지금 북한의 함경남도 함흥력사박물관에 비석이 보존되어 있지만, 황초령 중턱 그 자리에 비각과 현판이 남아 있는지는 알 수 없다.[79] 글씨 탁본은 대한민국 국립중앙박물관에 소장되어 있다. 윤정현 시절에도 찾지 못했던 또 한 조각의 비편은 1931년 이 고을 사람 엄재춘에 의해 발견되었으나 비의 오른쪽 윗부분은 아직도 발견되지 않았다.[80]

유홍준은 이 추사 글씨의 진면목을 이렇게 말했다.

> 2자 3행으로 쓰인 이 글씨는 장쾌한 기상과 대담한 글자 변형을 보여준다. 글씨의 구성은 스스럼없고 천연스러워 마치 추사가 숨 한 번 고르고 단숨에 써내려간 듯한 동세를 동시에 느끼게 한다. 그러면서도 운필은 서법에 맞고 형태는 보이지 않는 질서로 잘 짜여 흐트러짐이 없다.[81]

최열은 이 글의 구성에 대해 다음과 같이 말했다.

79 위의 책, 444쪽.
80 위의 책, 444쪽.
81 위의 책, 444쪽.

이 작품이 특별한 기운을 머금고 있는 비밀은 '진흥(眞興)', '북수(北狩)', '고경(古竟)' 세 가지 구성에 있다. 진흥과 고경은 가로획의 위아래를 붙여 틈새를 없앰으로써 바람길을 막아두고, 복판에 위아래로 배치한 '북수'만 '북'과 '수' 사이를 텅비움으로써 화폭 사이에 바람길을 뚫어주고 있다.[82]

〈진흥북수고경〉은 진흥왕의 힘차고도 장쾌한 기상을 보는 듯하다. 의미와 글씨가 잘 조화되어 최고의 예술성을 획득한, 조형이 매우 뛰어난, 유배객이 낳은 추사 글씨의 백미이다. 경계가 없는 불계공졸(不計工拙), 잘하고 못하고를 따지지 않는 무심한 경지가 이런 것이 아닐까 생각된다.

82 최열, 앞의 책, 664쪽.

보정산방(寶丁山房)

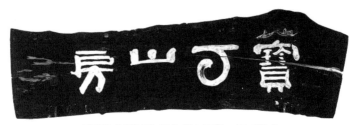

김정희, 〈보정산방〉 현판, 원본 글씨는 따로 전한다.

추사가 제주도 유배에서 풀려난 것은 헌종 14년(1848) 12월 6일 그의 나이 63세 때, 제주도에 위리안치된 것이 1840년 9월 4일 55세 때 일이었으니 만 8년 3개월 만이다. 유배가 풀린 후 별세할 때까지 8년이 추사의 만년기에 해당된다.

추사가 강상 시절 노호(鷺湖)의 일휴정(日休亭)에 있을 때이다. 노호는 노량진 건너쪽, 지금의 서부 이촌동쯤이다. 추사가 유산 정학연과 그의 동생 운포 정학유와 자주 만나 시·서를 하며 한가롭게 지내던 시기였다. 다산 정약용(1762~1836)의 제자 윤종진(1803~1879)이 추사를 찾아와, 스승의 당호 하나 지어주십사 부탁했다.[83] 윤종진은 정약용이 유배 생활에서 만난 제자

83 유홍준, 『추사 김정희 : 산은 높고 바다는 깊네』, 389쪽.

이다. 1808년 다산이 다산초당으로 거처를 옮겼을 당시 윤종진은 초당 강학의 끝자리에서 형들과 함께 글공부를 시작한 여섯 살의 꼬마였다. 추사는 그에게 예서체로 '보정산방(寶丁山房)'이라고 써주었다. '정약용을 보배롭게 생각하는 집'이라는 뜻이다. 옹방강이 소동파를 존경하여 자신의 서재를 '보소재(寶蘇齋)'라 이름지었고, 추사 또한 담계 옹방강을 사모하여 자신의 서재를 '보담재(寶覃齋)'라 이름을 지은 것과 비슷하다.

유홍준은 〈보정산방〉의 글씨를 이렇게 말했다.

> 〈보정산방〉은 예서체에 전서의 단정한 멋을 가미한, 정말로 아름답고 사랑스러운 글씨이다. 글자 구성에서도 변화가 구사되어 낱낱 글씨에 현대적인 디자인 멋이 들어 있는데, 마치 그림 구도를 잡듯이 글자 배치의 묘를 살려 고무래 정자는 아래 획을 길게 늘어뜨려 운치 있게 꼬부리면서 뫼 산자는 위쪽으로 바짝 올려 납작하게 처리함으로써 그 멋을 한껏 뽐내고 있다. 이는 강진의 다산이 낮기 때문이었다고 한다. 이처럼 추사의 글씨는 점점 자유자재롭게 변화하는 추사체의 진면목을 보여주기 시작한다.[84]

글씨가 안정하면서도 편안하다. 유배에서 풀려나 강상의 노호정에서 시를 지으며 마음의 여유를 즐겼던 추사 만년 시절의 편안한 모습을 생각하게 하는 글씨이다.

정약용은 신유박해로 1801년 2월 장기로 유배되었고, 그해 11월에 다시 강진으로 유배되었다. 강진 읍내 사의재에서 4년을 머물렀고 고성사 보은산방에서 1년을, 제자 이학래의 집에서 2년을 살았다. 그 후 1808년 봄에 해배될 때까지 다산초당에서 10년을 살았다. 읍내에서 8년, 다산초당에서 10년,

84 위의 책, 389~390쪽.

총 18년간의 긴 유배 생활이었다.

다산초당은 원래 귤림처사 윤단의 별장이었다. 정약용의 어머니가 공재 윤두서의 손녀이며, 윤두서는 고산 윤선도의 증손이다. 귤동마을의 해남 윤 씨는 바로 그들의 후손이니 정약용에게는 외가 쪽으로 먼 친척뻘이 된다.

다산(茶山)은 차나무가 많았던 만덕산의 별명으로, 정약용의 호 다산은 여 기에서 비롯되었다. 만덕산은 강진군 도암면 만덕리 귤동마을의 나지막한 뒷산이다. 다산은 만덕산 기슭 초당의 서쪽에 서암을, 동쪽에는 동암을 지 었다. 서암은 제자들의 거처였고 동암은 자신이 학문을 닦고 저술을 하는 곳이다. 초당은 제자들을 가르치는 교실로 썼다.

동암 현판은 두 개인데, 하나는 다산이 쓴 〈다산동암(茶山東庵)〉이고, 다른 하나는 추사 김정희가 쓴 〈보정산방〉이다. 〈다산동암〉은 다산의 「서증기숙 금계이군(書贈旗叔 琴季二君)」의 글씨를 집자해서 만든 현판이고, 〈보정산방〉 은 추사가 다산의 제자 윤종진에게 써준 현판이다.

「서증기숙금계이군」은 다산이 두릉 집으로 올라온 지 4년 뒤인 1824년 4 월, 자신을 찾아온 강진 유배 시절의 제자 윤종삼·윤종진 형제에게 써준 증언(贈言)이다. 증언은 일반적으로 윗사람이 아랫사람에게 가르침을 목적 으로 내려주는 훈계를 말한다. 윤종진의 6대손 윤영상이 소장한 『다산사경 첩』 안에 들어 있다.

> 다산의 제생이 열수 가로 나를 찾아왔다. 인사를 마친 후 물었다.
> "올해 동암에 이엉은 이었더냐?"
> "이었습니다."
> "홍도나무는 모두 말라 죽지 않았고?"
> "우거져 곱습니다."
> "우물가에 쌓은 돌은 무너지지 않았느냐?"

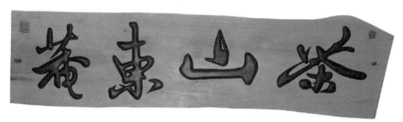

〈다산동암〉 현판과 「서증기숙금계이군」의 원문.
〈다산동암〉은 이 문헌에서 집자해 만들었다. (출처 『다산의 제자 교육법』)

"무너지지 않았습니다."

"연못의 잉어 두 마리는 많이 컸는가?"

"두 자나 됩니다."

"동쪽 절로 가는 길옆에 심어둔 동백나무는 모두 무성하냐?"

"그렇습니다."

"올 적에 이른 차를 따서 말려주었느냐?"

"미처 못했습니다."

"다사(茶社)의 돈과 곡식은 축나지 않았고?"

"그렇습니다."

"옛 사람이 이렇게 말했다. 죽은 자가 다시 살아난대도 능히 부끄러운 마음이 없어야 한다고. 내가 다시 다산에 갈 수 없는 것은 또한 죽은 사람이나 한가지이다. 혹시 다시 간다 해도 부끄러운 빛이 없어야 할 것이야."

계미년(1823) 4월 도강 3년 열상노인이 금계와 기숙 두 분에게 써서 준다.[85]

85 정민, 『다산의 제자 교육법』, 휴머니스트, 2017. 「죽은 자가 살아와도 부끄러움이 없어야─윤종삼·윤종진 형제에게 준 말씀」.

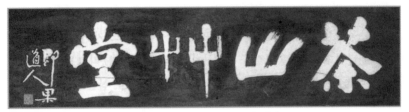
김정희 글씨를 집자한 〈다산초당〉 현판

글에서 언급한 옛사람은 조조이다. 조조에게 도움을 주었던 괴월이 세상을 뜨면서 집안을 부탁하자 조조가 걱정 말라며 다짐해준 말이라고 한다. 몸은 떠났어도 끝까지 제자를 생각하고 당부하는 스승의 자상한 모습이 곡진하게 드러나 있다. 현재 〈다산동암〉 현판 글씨는 이 편지 속에서 네 글자를 취해 나무에 새겨 만든 것이다.

추사가 쓴 현판 〈보정산방〉과 다산의 글씨로 만든 현판 〈다산동암〉이 다산동암의 한자리에서 만났다. 다산의 제자 윤종진이 아니었더라면 조선의 두 거유, 추사와 다산이 죽어서도 이렇게 만났을까 싶다. 다산을 존경했다던 24년 연하인 추사(1786~1856), 추사에게 당호를 부탁한 다산의 제자 윤종진. 이를 연결해준 이는 윤종진이다. 스승 다산을 위하는 제자 윤종진의 마음이 이 두 현판에 고스란히 아로새겨져 있다. 스승과 제자 간의 아름다운 인연이다.

귤동 다산초당으로 올라가는 길 중간에 무덤 하나가 있다. 바로 다산의 제자 윤종진의 무덤이다. 윤종진은 죽어서도 스승의 당부를 잊지 않고 다산초당을 지키는 제자가 되었다. 죽어서도 스승을 잊지 못하는 제자의 애틋한 마음은 후세의 우리들에게 아름다운 귀감이 되고 있다.

초당에는 추사 김정희 글씨를 집자해서 만든 〈다산초당〉 현판도 있다.

인생은 짧고 예술은 길다.

노안당(老安堂)

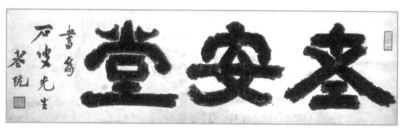

김정희, 〈노안당〉 (출처 : 공유마당)

　운현궁(雲峴宮)은 흥선대원군 이하응의 사저이다. 우리말로 구름재라고 하는 운현은 조선시대 서운관 앞의 고개를 가리키는 이름이었다. 대원군의 아들 고종이 출생하여 12세까지 성장한 곳으로 민비와 하례를 치른 곳이기도 하다. 고종 즉위 후 임금의 잠저라 하여 운현궁이라 불렀다. 즉위 이듬해(1864)에 노락당과 노안당이 준공되었고, 1870년에는 이로당이 완공되었다. 노안당(老安堂)은 대원군이 사랑채로 쓰면서 직접 정사를 돌보았던 곳이다.

　〈노안당(老安堂)〉 편액에는 석파를 위해 썼다는 문구가 있으나 추사가 쓴 것은 아니고 추사 글씨를 직접 집자해서 만든 것이다. '노안(老安)'은 『논어』 제5편 공야장의 '노자안지(老者安之)', "나이 든 이를 편안케 하라"는 구절에서 따왔다. 아들이 임금이 된 덕택으로 좋은 집에서 편안하게 노년을 보내

게 되어 흡족하다는 뜻이다.

이곳에서 인사정책 · 중앙관제 복구 · 서원 철폐 · 복식 개혁 등 나라의 주요 정책들이 논의되었다. 대원군은 안동 김씨의 세도정치를 끝내고 개혁정치를 실시했으나 그도 잠시, 경복궁 중건에 따른 경제적 혼란과 쇄국정치 등의 피해로 명성황후와 외척 민씨에게 정권을 빼앗기고 말았다. 임오군란 (1882) 때 잠시 정권을 잡기도 했으나 다시 외세에 밀려 끝내 권좌에서 물러났다. 군란 이후 대원군이 청나라에 납치됐다 돌아와 은둔하다가 78세로 임종을 맞은 곳도 이 건물이다.

대원군은 운현궁 노안당에서 조용히 난을 쳤다. 굴곡진 온갖 지난 삶들이 그의 머리를 스쳐갔다. 우아하게 휘어지는가 하면 포물선을 그리기도 하고 치솟는가 하면 꺾이기도 하고, 난은 그의 파란만장한 삶 자체였다.

석파는 일찍이 추사의 난 그림과 예서를 본받았다. 자신의 난을 추사에게 보여주었고 추사는 석파의 난을 보고 감격하여 칭찬을 아끼지 않았다. 추사는 석파의 화첩에 제를 써주기도 하는 등 추사가 세상을 떠날 때까지 석파의 난 그림에 커다란 영향을 끼쳤다. 석파는 추사의 후계자로 추사의 법을 따르면서도 스승을 뛰어넘는 별도의 일가를 이룬 19세기 난의 대가였다.

추사의 집자 편액, 〈노안당〉은 한말의 정치 일번지요 석파의 난의 산실이기도 하다.

침계(梣溪)

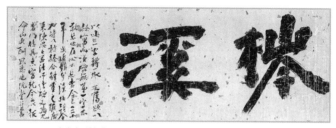

김정희, 〈침계〉 지본, 122.7×42.7cm, 북청 시절, 간송미술관 소장

추사는 1851년 7월 22일 북청으로 유배의 명을 받았고. 윤정현은 그해 9월 17일 함경감사로 명을 받았다. 불과 두 사람은 두 달 상간, 여기에서 음과 양으로 조우했으니 약속이나 한 듯 인연이란 참으로 묘한 것이다. 윤정현은 삼학사 윤집의 후손으로 침계(梣溪)는 그의 호이다. 51세의 나이로 출사해 성균관 대사성, 홍문관 제학, 황해도 관찰사를 거쳐 병조판서에까지 오른 입지적인 인물이다. 문장과 글씨에 뛰어나며 금석학에도 조예가 깊다.

침계는 '물푸레나무가 흐드러진 시냇가'라는 뜻이다. 〈침계〉의 제발은 다음과 같다.

'침계' 이 두 글자를 부탁받고 예서로 쓰고자 했으나, 한비에 첫째 글자가 없어서 감히 함부로 쓰지 못한 채 마음속에 두고 잊지 못한 것이 어느새 30년

이 지났다. 요즘음 자못 북조 금석문을 꽤 많이 읽었는데, 모두 해서와 예서의 합체로 되어 있다. 수당 이래의 진사왕이나 맹법사비와 같은 비석들은 더욱 뛰어났다. 그래서 그 필의를 모방하여 썼으니, 이제야 부탁을 들어 쾌히 오래 묵혔던 뜻을 갚을 수 있게 되었다. 완당 짓고 쓰다.

'梣溪'以此二字轉承正囑, 欲以隸寫, 而漢碑無第一字, 不敢妄作, 在心不忘者, 今已三十年矣, 近頗多讀北朝金石, 皆以楷隸合體書之, 隋唐來陳思王, 孟法師諸碑, 又其尤者, 仍仿其意, 寫就, 今可以報命, 而快酬夙志也. 阮堂并書.

언제 이 글씨를 썼는지 확언할 수 없으나 30년 옛 약속, 상서라는 호칭으로 보아 윤정현이 함경도 관찰사 부임 후 추사의 북청 유배 시절에 쓰지 않았을까 생각된다.

추사는 오래된 침계에 대한 숙지(夙志)를 갚았다. 30년 후인 60대에 이르러서야 그 부탁을 지킬 수 있었으니, 사정을 감안한다 해도 추사의 예술에 대한 고뇌를 짐작할 수 있다. 그들 사이의 돈독한 신뢰가 〈침계〉와 같은 불후의 명작을 만들어낸 것이다. 젊은 날 자하 문하의 동문이었던 침계 윤정현은 함경감사로 부임하여 유배객 추사에게 든든한 후원자가 되어주었다.

30년 전의 부탁. 만감이 교차했을 무거운 마음을 누르며 오랫동안 간직했던 묵은 필의를 일필휘지하는 그의 모습을 떠올려본다. 먼 산을 오랫동안 쳐다보았을 그의 서늘한 뒷모습도 떠올려본다. 삐침과 파임을 보니 아마도 닳고 닳은 뭉뚝한 붓이었을 것이다. 추사의 마음이 이런 붓자루 같은 모습이 아니었을까. 윤정현이 부탁한 지 30년이라니 붓길을 따라가다 문득 머물렀던 세월, 이것이 〈침계〉였다.

추사는 유배객, 침계는 함경감사이다. 음양이 바뀐, 한 치 앞도 내다볼 수 없는 것이 세상살이가 아닌가.

예술적인 완성을 위해 추사는 얼마나 많은 고심을 했을까. 〈침계〉는 세월이 만든, 시대가 만든, 그렇게 해서 탄생한 명작 중의 명작이다. 유홍준은 이 작품을 "예서의 맛이 들어 있는 육조체의 준경하면서도 멋스러운 자태, 삐침과 파임의 미묘한 울림, 금석문이 지닌 고졸하면서도 정제된 맛을 유감없이 보여주는 명작"[86]이라고 했다. 2018년 4월 20일 보물로 지정되었다.

86 유홍준, 『추사 김정희 : 산은 높고 바다는 깊네』, 440~441쪽.

판전(板殿)

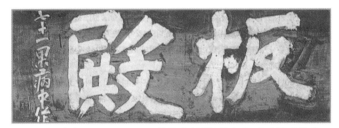

김정희, 〈판전〉, 181×77cm, 1856, 서울특별시유형문화재 제83호, 봉은사 현판.

추사는 1848년 제주도 귀양살이에서 풀려나 1851년 다시 북청으로 유배
되었다가, 이듬해 풀려나 과천 별서인 과지초당(瓜地草堂)으로 돌아왔다. 이
때부터 추사는 과지초당과 봉은사를 오가며 학문과 예술, 불교에 심취, 만
년을 보내던 끝에 1856년(철종 9) 10월 10일 71세의 일기로 별세했다. 대자
현판 〈판전〉은 그가 별세하기 사흘 전에 쓴 것으로 추사의 최후 작품이다.
판전은 불교 경전을 새겨놓은 목판을 보관하는 건물을 가리킨다.

그해 돌아가기 몇 달 전 여름에 추사는 아예 봉은사에 거처를 두고 생활하고
있었다. 이때 어른을 따라 추사를 방문했던 열세 살의 상유현(尙有鉉)은 그의
눈에 비친 추사의 모습을 훗날「추사방현기(秋史訪見記)」에서 이렇게 전한다.

방 가운데 노인 한 분이 앉아 계셨는데 신재(身材)가 단소(短小)하고 수염은

희기가 눈 같고 많지도 적지도 않았다. 눈동자는 밝기가 칠같이 빛나고, 머리카락이 없고 중들이 쓰는 대로 엮은 원모를 썼으며, 푸른 모시, 소매 넓은 두루마기를 헤치고 젊고 붉은 기가 얼굴에 가득했고, 팔은 약하고 손가락은 가늘어 섬세하기 아녀자 같고, 손에 한 줄 염주를 쥐고 만지며 굴리고 있었다. 제공들이 배례를 하였다. 몸을 굽혀 답하고 맞는데, 그가 추사 선생인 줄 가히 알 수 있었다.

당시 봉은사에는 남호 영기스님이 『화엄경수소연의본(華嚴經隨疎演義本)』 80권을 직접 손으로 베껴 쓰고 이를 목판으로 찍어 인출하는 작업을 하고 있었다. 1856년 9월 말 경판이 완성되었다. 이때 스님은 판전의 현판 글씨를 추사에게 부탁했다. 이 판전에는 화엄경, 금강경 등 13가지의 불교 경판 3,479판이 보관되어 있다.

편액 〈판전(板殿)〉 옆에 세로로 쓴 협서로 '칠십일과병중작(七十一果病中作)', "71세 된 과천 사람이 병중에 쓰다"라고 씌어 있다. '과(果)' 자는 추사가 노년에 썼던 별호인 과로(果老)·노과(老果)를 줄인 말로 〈판전〉에 쓴 '칠십일과'는 선생이 사용한 마지막 명호였다.

이기복이 1935년에 쓴 「단상산고(湍上散稿)」에 다음과 같은 시가 있다. '승설선생(勝雪先生)'은 추사를 말한다.

> 승설선생 글씨는 입신의 경지
> 화엄경 판전 편액 볼수록 새롭네
> 병중에 쓴 어리석은 우필(愚筆) 누가 알까
> 얼마나 많은 서가(書家)가 이를 보고 붓을 던졌을까
> ― 이 판전 두 글자는 병중에 쓴 것이며, 이 글씨를 쓰고 3일 뒤에 별세했다.[87]

―――――――
87 최열, 앞의 책, 783쪽에서 재인용.

봉은사 판전의 현판 액틀에는 작은 글씨로 누군가가 써놓은 오래된 글씨가 있었는데 이 글을 쓰고 난 사흘 뒤에 세상을 떠났다는 것이다. 그날이 추사의 최후인 병진년 10월 10일이었다.[88]

〈판전〉은 추사체의 완결판으로 불계공졸(不計工拙)도 뛰어넘는 무심의 경지를 보여주고 있으며 추사는 병중임에도 어린애 몸통만 한 대자 두 글자를 욕심 없는 필치로 완성했다. 어리숙하면서도 꾸밈이 없는, 동자체 같으면서도 지팡이로 땅바닥에 쓴 것 같은 천진난만한 글씨이다.

유홍준은 "추사체의 졸함이 극치에 달한다."라고 말하고 있으며 최완수는 "군더더기를 티끌만큼도 용납하지 않은 순박한 필획에서 천진한 필의가 엿보이니 진정 무구동진체라 이름지을 만하다."고 했다. 노숙한 추사의 신필 경지가 이런 것이 아닌가 생각된다. 특히 '전' 자의 왼삐침을 곧게 내려 누른 점은 천진을 넘어 경이롭기까지 하다.

전문가들이 이 글씨를 보고 '대직약굴 대교약졸(大直若屈 大巧若拙)'이라고 평했다. 『노자 도덕경』에 나오는 말로 "아주 곧은 것은 굽은 듯하고, 매우 뛰어난 기교는 서툰 듯하다"의 뜻이다.

나이를 들면 어린애의 마음으로 돌아가는가. 그래서 나이가 들면 어린아이와 같은 천진무구한 글씨체를 쓰나 보다. 인간은 그렇게 원초로 돌아가는 것이다. 수많은 협곡을 넘어 흘러온 숨찬 강물은 바다에 이르러서 더욱 고요해지고 깊어진다. 판전이다.

〈판전〉은 추사의 한 많은 생애에 최후의 마침표를 찍은 장렬한 죽음이자 장엄한 글씨이다.

88 유홍준, 『추사 김정희 : 산은 높고 바다는 깊네』, 558~559쪽.

단광옥기(丹光玉氣)

붉은 빛이 떠오르니 밝은 달과 같고　　　　　　　　　　丹光出洞如明月

좋은 기운이 하늘에 올라가니 백운과 같다　　　　　　　玉氣上天爲白雲

　추사가 이조락의 글씨에 감동을 받아 썼다는 〈단광옥기(丹光玉氣)〉 대련이
다. 추사는 글씨가 쓰고 싶었는데 우연히 누가 좋은 종이를 가져와서 써달라
하기에 느긋이 어지럽게 썼다고 했다. 유홍준은 이 글씨를 붓 가는 대로 구애
받지 않고 썼으니 천의무봉의 자연스러움이 서려 있다고 했다. 협서에는 다
음과 같이 쓰여 있다.

　이신기(조락) 선생의 이 대련은 필의가 우아한 가운데 방정한 것이 서예가
들이 구구하게 규칙과 격에 매여 있는 것과 달리 하늘 밖의 이미지가 환하게
나온 것 같다. 나는 졸렬하고 누추해서 비슷하게 베끼지도 못한다. 계축년
(1853) 봄 하순에 시골에는 풀이 향기롭고 가래나무와 모든 매화가 꽃을 피워
우연히 글씨가 쓰고 싶어졌는데 성립이 이 종이를 가지고 와서 써달라고 하
기에 느긋이 어지럽게 썼다. 승설노인.[1]

1　유홍준, 『추사 김정희 : 산은 높고 바다는 깊네』, 창비, 2018, 501쪽.

추사가 글씨에 얽매이지 않은 이조락의 글씨를 보고 어느 날 우연히 글씨를 쓰고 싶은 생각이 들어 썼다고 한다. 승설노인이라는 호를 사용했다. 추사가 연경에서 완원을 만났을 때 완원이 추사에게 용의 무늬가 새겨진 용단승설차[2]를 달여 대접했다. 추사는 이 명차를 잊지 못해 훗날 승설학인, 승설노인, 승설도인 등의 호를 사용했다.

과천 시절 우선 이상적에게 보낸 편지 중 겉봉에 '우선추신'이라 쓴 편지 내용 일부이다.

김정희, 〈단광옥기(丹光玉氣)〉

이조락의 글은 세상에 알려졌을 것으로 보이니 이것도 함께 알아봐주기 바라네.
(…) 위묵심 등을 배출한 분이니 그냥 넘기지 말기 바라네.[3]

이상적은 역관 출신으로 김정희의 문인이다. 역관의 신분으로 중국을 열두 번이나 다녀왔으며 김정희의 〈세한도〉를 북경에 가지고 가 청나라의 문사 16명의 제찬을 받아온 인물이다.

이조락(1769~1841)은 청나라 강소 양호 사람으로 관리이자 학자, 문학자,

2 승설은 눈보다 희다는 뜻인데, 엄선한 차 싹을 비벼 익힌 뒤 중심의 은실처럼 흰 줄기만을 취해 만들었으므로 이렇게 불렸다. 그리고 그곳에 용의 무늬를 새겨 넣었으니 용단이란 이름을 붙여 용단승설(龍團勝雪)이라 했다고 한다. 강희진, 『추사 김정희』, 명문당, 2015, 236쪽.
3 유홍준, 앞의 책, 500쪽.

지리학자, 장서가이다. 1805년 진사가 되고 관리 생활을 7년 하다 만년에는 강음 기양서원에서 20년 동안 강의하며 제자를 양성했다. 그는 5만 권에 이르는 장서를 수집, 많은 책을 읽었으며 특히 역사, 지리학에 뛰어났고 훈고와 음운에도 밝았다. 이조락은 추사의 아버지인 김노경, 동생인 김명희와 긴밀히 교유하여 부친 등석여의 묘지명을 김노경에게 부탁하기도 했던 등전밀의 스승이었다. 그런 이조락이기에 추사가 큰 관심을 보였던 것이다.[4]

추사의 〈단광옥기〉 대련은 원대 말기 육광의 〈단대춘효도(丹臺春曉圖)〉의 제화시에서 글귀를 일부 따왔다. 원나라 말 격동기에 육광은 고향 소주를 떠나 멀리 여행을 했다. 1368년 명나라가 건국되자 그는 태호로 돌아와 이 그림을 그렸다.

옥 같은 기운이 하늘에 뜨고 봄인데 비가 오지 않으니　　玉氣浮空春不雨

물에서 나온 붉은 빛이 새벽에 구름을 이루네　　丹光出井曉成雲

'玉氣上天'과 '丹光出洞'이 두 구에서 두 글자가 같고 나머지 두 글자들은 뜻이 비슷하다. '단광옥기' 대구는 뜻이 고아해서 청나라 말기의 포세신, 고옹, 역순정 등 많은 역대 대가 서가들이 간혹 글자를 바꾸어 작품에 남긴 것이 전해지고 있으며, 고옹의 글씨를 새긴 비가 산서성 태원시의 비림에 있다. 이들의 작품과 비교하면 추사 글씨의 국제성과 뛰어난 개성이 더 확연히 드러난다.[5]

추사의 글씨는 인기가 대단해 많은 사람들이 시장에서 구입했다고 한다. 추사의 시 중에 다음과 같은 사연을 적은 긴 제목의 시가 있다.

4　위의 책, 500쪽.

5　위의 책, 501쪽.

모씨가 시중에 굴러다니는 내 글씨를 발견하고 구입하여 수장했다는 말을 들으니 나도 모르게 웃음이 터져 입안에 든 밥알이 벌 나오듯 튀어나왔다. 그래서 붓을 내갈겨 쓰며 부끄러움을 기록함과 동시에 서도를 약술하고 또 이로써 열심히 노력할 것을 다짐한다.[6]

국내뿐만이 아니라 청나라 연경에서도 추사의 글씨를 갖고자 하는 문인·학자들이 많았다. 이러한 추사의 명성은 일본에까지도 전해져 일본인들도 추사의 글씨를 많이 사 갔다고 한다.[7]

6 위의 책, 503쪽.
7 "우리나라 근세 명필은 추사 김정희를 제일로 꼽는다. 사람들이 다 그 체를 좋아하고 그 첩을 귀중히 여긴다. 청나라 사람들이 그 글씨를 많이 사기 시작했고 일본 사람도 또 많이 거두어 요즈음은 갈수록 귀해져 첩 하나의 값이 백여 원에 이르는 것도 있다. 내 얕은 안목으로는 그리 귀히 여길 만한 무엇이 있어 그런지 알 수 없다."(상유현의 「추사방현기」에서)

대팽고회(大烹高會)

위대한 반찬은 두부 · 오이 · 생강 · 나물이고,　　　　大烹豆腐瓜薑菜

성대한 연회는 부부 · 아들 · 딸 · 손자라네　　　　　高會夫妻兒女孫

대련 〈대팽고회(大烹高會)〉는 명말청초의 시인 동리 오종잠의 「중추가연(中秋家宴)」의 경련구 "대팽두부과가채(大烹豆腐瓜茄菜), 고회형처아녀손(高會荊妻兒女孫)"에서 이끌어 쓴 명구로 추정된다. 협서에는 다음과 같이 적었다.

이것은 촌 늙은이의 제일 가는 즐거움이다.　　　此爲村夫子第一樂上樂

비록 허리춤에 한 말(斗)만 한 큰 황금인을 차고,　　雖腰間斗大黃金印

밥 앞에 시중을 드는 여인들이 수백 명 있다 해도　　食前方丈侍妾數百

능히 이런 맛 누릴 수 있는 사람은 몇이나 될까.　　能享有此味者幾人

　　　　고농을 위해 쓴다. 71세의 과천노인(爲古農書. 七十一果)

　소박한 밥상과 사랑하는 가족, 이것은 그가 71세에 얻은 마지막 명제이다. 세상을 돌아다니며 산해진미 다 먹어보았으나 소박한 두부와 오이 · 생강 · 나물이 최고의 반찬이었고, 세상에 많은 회합을 가져보았으나 사랑하는 아내와 아들 딸, 손자가 최고의 모임이었다는 것이다.

1856년 과천에서 고농(古農)이라는 사람을 위해 써준 글씨이다. 행농(杏農)으로 읽는 이도 있다. 고농과 행농[8]이 누구인지 아직은 밝혀진 바가 없다.

유홍준은 글씨를 이렇게 평가했다.

김정희, 〈대팽고회〉, 31.9×129.5cm, 1856, 간송미술관 소장

> 글씨 또한 글의 내용만큼이나 소박하고 욕심 없고 꾸밈이 없는 순후함으로 가득하다. 그러나 글씨의 골격에는 역사적 연륜조차 느끼게 하는 옛 비문의 졸함에 뼈속까지 배어 있다. 그러나 엄청난 기교이면서도 그 기교가 드러나지 않고 그저 천연스럽고 순박하게만 보이는 것이다. 그야말로 불계공졸이고 대교약졸이며 허화로운 경지이다. 그런 경지에서 완당은 생을 마감하고 있었다.

추사 만년의 따뜻한 인간미가 묻어나는 〈대팽고회〉의 글귀는 현대를 사는 우리에게도 절실한 화두이다. 웰빙의 먹거리와 가족 사랑만큼 소중한 것은 어디에도 없다. 지위고하, 빈부격차를 막론하고 하나도 다를 바가 없는

8 "〈대팽고회〉의 협서에는 행농을 위해 써준다고 적혀 있다. 행농은 유기환으로 알려져 있는데 아직 누구인지 확인하지 못하고 있다. 최완수 선생은 행농을 유치욱이라고 했고, 김약슬 선생은 「추사의 선학변」에서 유기환은 추사가 만년에 사랑한 제자였다고 증언한 바 있다. 전하는 말에 의하면 추사가 "머리 위에 있는 서궤를 행농에게 전하라"라고 유언하여 유기환이 이를 받아 열어보니 여기에는 〈대팽고회〉, 〈부람난취〉 등 추사 선생의 작품이 가득 들어 있었다고 한다." 유홍준, 앞의 책, 542~543쪽.

게 사람 사는 세상이다. 위대한 것은 크고 멀리에 있는 것이 아니라 사소하고 가까운 곳에 있다. 가족과 함께 먹고 사는 것, 이것이 위대한 밥상이고 최고의 모임이다.

육팔례는 「추사 김정희 해서 연구」에서 다음과 같이 말했다.

> 필획이 강건하고 기상이 넘친다. 운필을 빠르게 하여 단번에 써 내려간 듯 속도감이 느껴지고 어떤 가식도 찾아볼 수 없는 무심한 획은 불계공졸(不計工拙)의 허화(虛和)로움이 있다.[9]

추사 김정희는 이재 권돈인과 많은 편지를 주고받았다. 추사가 이재에게 보낸 편지에 이런 내용이 있다. 추사의 글씨를 알아볼 수 있는 문구이다.

> 내 글씨에 대해 잘 썼다, 못 썼다 따지지 말아주시오. 기억해주실 일은 열 개의 벼루가 닳아버리고 천 자루의 붓이 몽당붓이 되었다는 것입니다.

이것이 불계공졸(不計工拙)이요, 마천십연(磨穿十硯) 독진천호(禿盡千毫)이다.

〈대팽고회〉는 〈판전〉과 함께 추사가 남긴 마지막 예서체의 대련이다. 인생의 참 의미였고 불계공졸과 대교약졸의 종착점이었다.

9 육팔례, 「추사 김정희 해서 연구」, 원광대학교 대학원 서예학과 석사학위논문, 2004, 74쪽.

만수일장(万樹一莊)

만 그루 기이한 꽃 천 이랑 작약 꽃밭
별장 가득 시누대 책상 절반이 책이로다

万樹琪花千圃药
一莊修竹半牀書

〈만수일장(万樹一莊)〉 대련은 신선 세계를 읊은 중국 당나라 조당(曹唐)의 절구 「소유선시(小遊仙詩) 98수」 가운데 한 구절이다. 행서에 간간이 예서의 필법이 섞인 추사체로 오른쪽엔 '서응(書應)'과 '이재상국방가정지(彝齋相國方家正之)' 협서가 쓰여 있다. '서응'은 '글씨로 응한다'는 뜻이다. 모처럼 옛날을 생각하며 이재의 그림에 글로써 화답한 것이 대련, 〈만수일장〉이다.

이재 권돈인, 추사 김정희, 황산 김유근은 우정 깊은 금석지교였다. 이재가 그림을 그리면 추사는 제발을 썼고 황산이 글을 쓰면 이재가 그림을 그렸다. 그들은 정치적 관계를 떠나 학문과 예술의 우정을 나누는 파트너였다. 이재는 영의정에 올랐던 인물

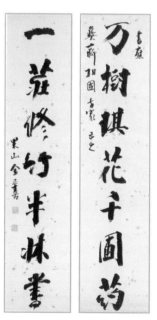

김정희, 〈만수일장〉, 128.1×28.6cm, 간송미술관 소장, 과천 시절.

었고 황산은 순조·헌종 대의 정계의 중심 인물이었다. 나이가 들어 황산은 죽고 이재만 홀로 남아 추사의 만년 위로가 되었다.

어느 날 이재는 추사에게 편지와 함께 퇴촌 별서의 봄풍경 그림을 그려 보내왔다. 이때 추사는 북청 유배에서 풀려나 과천에 머물러 있었고 이재 또한 순응 유배에서 풀려나 경기도 광주 퇴촌 별서에서 쉬고 있었다. 이재가 보낸 그림은 앞뜰에 수많은 기이한 꽃들과 작약들이 가득하고 뒤꼍은 대나무들로 둘러싸여 있으며 별서 서재에는 책이 반쯤 꽂혀 있는 별서 그림이었다. 추사가 이 그림을 보고 〈만수일장〉이라는 대련 글씨로 화답했다.

이재의 〈세한도〉도 그림은 이재가 그렸지만 '세한도'라는 제목은 추사가 썼고, 두 제발은 이재와 추사가 같이 썼다. 〈세한도〉의 둥근 인장 장무상망(長毋相忘, 서로 오래 잊지 말자)을 보면 그들의 우정이 어떠했는지를 알 수 있다.

'이재상국방가정지(彝齋相國方家正之)'는 "이재 상국인 대가께서 바로잡아주다"라는 뜻이다. '상국'은 영의정, 좌의정, 우의정 등 삼정승을 부르는 호칭이며 '방가'는 '전문가', '대가'라는 뜻이다. '정지'는 자신을 바로 잡아달라는 벗에 대한 추사의 겸손한 마음이다. 협서에서 그들이 나눈 우정이 확인된다.

낙관은 '과산(果山)'으로 되어 있다. 과산이라는 명호는 추사가 만년에 썼던 별호이다. '과(果)'는 '과천'을 가리킨다. 이 별호는 제주도 유배에서 풀려나 과천에 머물 때, 북청 유배에서 풀려나 다시 과천에 있을 때 추사가 만년에 썼던 명호이다. 이때 별호로 '노과(老果)', '과(果)', '과지초당노인(瓜地草堂老人)', '과로(果老)' 등을 썼다. 별장 이름에도 '과(瓜)' 자를 써 '과지초당(瓜地草堂)'이라 했는데 이는 과천에 참외가 많이 난다고 해서 붙인 것이다.

대련으로 화답하면서 추사는 무슨 생각을 했을까. 글씨를 쓰면 평가를 받고 싶어하는 것이 인지상정이다. 만년의 추사에게 자신의 글씨를 보아주고

평가해줄 사람은 이재밖에는 달리 없었다. 권돈인에게 쓴 편지가 추사 당시의 처지를 잘 보여주고 있다. 그가 보낸 편지 일부이다.

> 이곳에 온 후로는 자못 조용히 연구하여 안력(眼力)이 깊이 미친 곳이 있기는 하나, 다만 곁에서 나의 예봉을 발전시켜줄 사람이 없는지라 수시로 책을 덮고 혼자 웃곤 할 뿐입니다. 그러니 어떻게 하면 대감께 한번 비평을 받을 수 있을지 모르겠습니다.[10]

이 대련을 최완수는 "자법에서 태세의 대지가 극명하고 고예필의가 있다."고 평했으며 김병기는 "만년의 원숙하면서도 여전히 진지하고 참신한 필획과 노련하면서도 한편으로는 생경(生硬)한 분위기를 느끼게 하는 장법이 돋보이는 또 하나의 명작"이라고 평했다. 유홍준은 "행서로되 획의 운용에 예서의 필법이 간간이 섞인 과감한 변화가 있다."고 했다. "강희진은 행서이면서 예서의 맛을 표현한 변화의 묘미를 담은 명작"이라 말하고 있다. 행서에 예서의 필의가 돋보이는 또 하나의 편안하고 아름다운 만년 실험작이 아닐까 생각해본다.

추사는 권돈인이 퇴촌에 새 별서를 마련했다는 말을 듣고 이를 축하하는 현판 글씨를 써서 보내주었다. 추사가 이재에게 쓴 편지를 보면 추사는 퇴촌이라는 두 글자가 꽤 마음에 들었던 모양이다. 비슷한 시기에 썼던 작품을 감상해보는 것도 의미가 있을 것 같아 소개한다.

> 퇴촌, 두 큰 예서를 팔을 억지로 놀려 써서 바치니, 글씨를 쓰기 위한 것이 아닙니다. 필획 사이에 뜻을 붙였으니 이해하여 받아주시고 공졸(工拙)을 따

10 유홍준, 앞의 책, 472쪽.

김정희, 〈촌은구적〉, 소장처 미상

지지 말기 바랍니다. (…)

내 글씨가 매우 졸렬하기만 하더니, 이제서야 속서는 면했음을 알겠습니다.

추사가 속서를 면했다고 자부했던 〈퇴촌〉 현판 글씨는 남아 있지 않다. 1931년 일본에서 간행된 『조선서도정화(朝鮮書道菁華)』에 〈촌은구적〉이란 예서 글씨가 실려 있는데 유홍준은 이 작품이 〈퇴촌〉이라는 작품과 이와 비슷할 것으로 추측하고 있다.[11] 〈촌은구적〉은 빨려들어가는 것 같은 추사체이다. 둔탁하면서도 둔탁하지 않고, 괴기하면서도 괴기하지 않은 글씨로, 더 이상의 생각을 허하지 않는, 거기에 놓인 만년의 완성된 명작이 아닐까 생각한다.

11 위의 책, 469쪽.

산호가 · 비취병(珊瑚架 · 翡翠瓶)

짝 없는 좋은 붓, 산호 책거리 無雙彩筆珊瑚架
제일 가는 이름난 꽃, 청자병 第一名花翡翠瓶

북청 유배 시절 추사는 그곳에서 많은 문사들과 만나 학문과 예술을 교유하며 지냈다. 그중 추사가 가장 좋아했고 마음을 의지했던 제자는 요선(堯仙) 유치전(俞致佺)이었다.

요선이 「중홍정감홍(中紅亭感興)」이라는 절구 두 수를 남겼는데, 시의 생각이 침울한 곳도 있고 청묘한 곳도 있고 환영이 일어날 듯 영롱한 곳도 있어 비록 삼매에 들어간 작품이라도 이보다 더 나을 수는 없다.[12]

추사의 시 「차요선」에 붙어 있는 장문의 서이다. 이렇게 추사가 극찬했던 인물인 유치전을 위해 써준 대련이 바로 〈산호가 · 비취병(珊瑚架 · 翡翠瓶)〉이다. 아름다운 산호 붓걸이와 청자병을 노래하고 있다. 유치전이 찾아오자 반가움에 이런 시구를 행서로 써주었다.

12 위의 책, 451쪽.

평지 절간에서 산을 바라보니 심히 기이한 것이 마치 미우인(米友人)의 〈청효도(淸曉圖)〉 같다. 신운이 감도는 것이 마치 빛나는 것만 같다. 팔뚝을 들고 요선을 위해 쓰다.

이 대련의 협서이다. 미우인은 〈만리장강도〉로 유명한 송의 서화가로 채양·소동파·황정견과 함께 북송 사대가로 꼽히는 미불(米芾)의 아들이다. 절간에서 바라본 산을 미우인의 〈청효도〉에 비겼다. 말년의 추사에게는 이 세상이 얼마나 아름답게 보였던 것일까.

봉은사에서 바라본 산은 수도산일 것이다. 수도산은 우면산 지맥으로 봉은사가 있는 한강 쪽으로 뻗은 작은 봉우리를 말한다. 북청 시절 추사가 가장 좋아했던 유치전이 방문하자 아름다운 산을 바라보며 팔뚝을 걷고 고

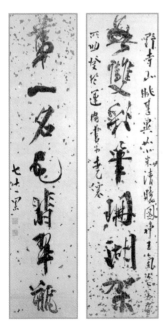

김정희, 〈산호가·비취병〉
각폭 128.5x32.0cm, 일암관

급지에 써준 작품이다. 낙관은 칠십일과이다. 이 낙관이 들어간 추사 말년 작품들이 대여섯 점 되는데 공교롭게도 전·예·해·행·초의 각기 다른 서체들로 구성되어 있다. 그중 〈산호가·비취병〉은 행서 작품으로 그야말로 노경의 허허로운 불계공졸의 경지를 보여주고 있다.

추사가 북청 유배에서 풀려나 돌아온 집은 과천의 과지초당이었다. 과지초당은 청계산 옥녀봉 북쪽 자락 아랫마을에 있는 별서로, 추사가 생의 마지막 4년을 봉은사를 오고 가며 지낸 곳이다. 원래는 추사의 생부 유당 김노경의 별서였다.

'과칠십'에서 한 살 더 먹자 호를 '칠십일과'로 바꾸었다. 바로 그해 추사는 세상을 떠났다. 일흔한 살에 비로소 한 과를 얻은 칠십일과는 추사가 사용한 마지막 명호였다. 이때 추사는 전 서체 장르에서 최후의 명작들을 남겼다. 추사에게 '과'는 세상을 살아오면서 마지막에 와서 얻은 평범한 진리였다. 대련의 명작 중의 명작 〈대팽고회〉의 시구가 이런 경지가 아니었을까 생각해본다.

> 푸짐하게 차린 음식은 두부·오이·생강·나물이고,
> 성대한 연회는 부부·아들·딸·손자라네

참다운 가치란 무엇이며 참다운 깨달음이란 무엇인가. 그리고 참다운 진리란 또 무엇인가. 음식은 기름진 것이 아니라 두부·오이·생강·나물이요 연회는 화려한 명사들과의 만남이 아니라 부부·아들·딸·손자인 가족과의 만남이다. 평범한 것에서 비로소 진리를 깨달았던 말년 추사의 명구 〈대팽고회〉이다.

상견 · 엄연(想見 · 儼然)

옛 동파거사를 떠올려보니　　　　　　　　　想見東坡舊居士

엄연한 천축 고선생이라　　　　　　　　　　儼然天竺古先生

일찍이 소재(옹방강 서재)에 봉안한 (소동파가 삿갓 쓰고 나막신 신은) 동파립극상을 보았는데 좌우에 이 대련의 글귀가 걸려 있었다. 이것은 심운초가 옛사람들의 글귀를 모아서 만든 구인데, 담계옹(옹방강) 자신이 직접 쓴 것이다. 필치가 웅혼하고 기이한 것이 마치 고목의 등걸이 푸른 담벽에 서려있는 것 같았다. 지금 그때의 그 필의를 따라 쓰려 하니, 땀 흘려 쓰러질 것 같아 더욱 추하고 졸렬함을 느낀다. 소봉이 쓰다.

　嘗見蘇齋所奉笠屐像左右懸此聯 是沈雲椒所集句覃翁自寫 老筆雄奇如古木蒼藤蟠交翠壁 今欲追思仿其意 汗流是僵益覺醜拙 小蓬

인용문 위쪽의 시구가 대련 본문이고 아래는 협서이다. 이와 같은 대련 형식은 조선에서는 박제가의 글씨에서 처음 보이고, 제자인 추사가 즐겨 쓴 형식이다.

심운초(沈雲椒)는 북송 때 시인이자 서예가로 유명한 황정견의 시에서 앞 구절을, 남종화의 시조이자 시불(詩佛)로 불리는 당나라 시인 왕희지 시에서 뒷구절을 따와 집구했다. 심운초는 청나라 학자로 내각한 학사를 지냈고 박

제가와 교유한 인물이다. 심운초가 집구한 시를 옹방강이 썼으며 그 글씨를 기억해 훗날 추사가 이 대련을 썼다. 옹방강의 서재에 모신 동파입극상(東坡笠屐像) 좌우에 걸려 있었던 글씨였는데 추사가 옹방강의 필의를 본받아 쓴 것이다.

추사는 1809년 24세 때 자제군관 자격으로 아버지 김노경을 따라 동지사 연행을 떠났다. 거기에서 추사는 청의 대학자 담계 옹방강과 사제의 연을 맺었다.

옹방강은 「적벽부」로 유명한 당송팔대가의 한 사람인 소동파의 상 세 폭[13]을 그

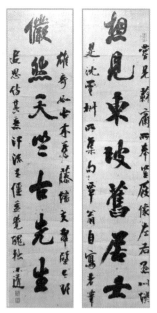

김정희, 〈상견 엄연〉

의 서재인 보소재(寶蘇齋)에 봉안하고 동파의 생일에는『천제오운첩(天際烏雲帖)』,『송참소시시고주(宋槧蘇詩施顧注)』등 동파서첩을 진설하고 제를 지냈다. 옹방강은 그렇게 소동파를 흠숭했다. 추사는 옹방강으로부터 크게 감명을 받은 후에 오역의 〈동파입극도〉를 얻어 직접 모사하고 거기에 찬문을 써 넣었다. 그 추사를 사사했던 소치 허련이 또한 그 그림을 그대로 모사하여 동파상(권돈인의 제찬이 적혀 있음)을 그렸다. 소동파를 찬양하는 여파가 이렇게 후대 화가들에게까지 미쳤다.[14]

13 송나라 이용면이 그린 〈동파금산상(東坡金山像)〉, 송나라 조자고가 그린 〈동파연배입극소상(東坡研背笠屐小像)〉, 명나라 당인이 그린 〈소문충공입극도(蘇文忠公笠屐圖)〉.
14 후지쓰카 치카시,『추사 김정희 연구』, 윤철규·이충구·김규선 역, 과천문화원, 2009, 170쪽.

〈동파입극도〉는 소동파가 혜주에 유배되었을 때 갓 쓰고 나막신 신은 평복 차림의 모습을 그린 것이다. 이 그림은 소동파가 담주 사람 여씨가 자운을 방문하고 비를 맞으며 집으로 돌아가는 모습을 묘사했는데 소식은 늘 그들의 집을 찾아가 함께 술을 마시며 같이 시를 짓거나 학문을 토론하곤 했다.[15]

옹방강의 행서 글씨는 방필이 아닌 원필이다. 원필인 옹방강의 글씨체로 쓴 것이지 추사 특유의 서체로 쓴 것은 아니다. 옹방강은 소동파를 '천축고선생(天竺古先生)' 즉 부처와 동일시할 정도로 흠숭했다.

소치는 제주도 바닷가 대정마을에서 귀양살이하는 스승 김정희의 모습을 소동파에 빗대어 얼굴만 바꾸어 그렸다. 동파를 닮고 싶은 추사의 마음을 누구보다도 잘 알고 있었기 때문이었다. 이것이 소치의 〈완당선생해천일립상〉이다.

추사 선생은 소동파의 문장과 글씨를 좋아했으며 그로부터 많은 영향을 받았다. 스스로 유배에 처한 자신의 처지가 말년의 소동파와 닮았다고 생각했다. 소동파는 당대 최고 시인으로 높은 벼슬까지 올랐고 추사 역시 탄탄대로의 벼슬길을 달렸다. 그러나 소동파는 정치적인 이유로 해남도에, 추사는 정치적인 음모에 휘말려 제주도에 유배되었다.

협서 끝에는 '소봉'이라고 쓰여 있다.

추사는 연경에 있는 옹방강의 석묵서루에서 담계의 학문을 이해했고, 담계의 글씨체를 배웠으며 담계의 사상을 흡수했다. 그중에 추사를 제일 감동시킨 것은 유불선 교합이요, 유불선 불이 사상이었다. 담계는 석묵서루에서 유불선 교합의 이상향을 꿈꾸고 있었다. 그 이상향의 꼭짓점에 봉래가 있었

15 홍승표 외, 『중국유학의 남방전파』, 계명대학교 출판부, 2005, 351쪽.

으며 추사는 이 담계의 봉래를 이어받아 소봉래를 꿈꾸기 시작했다.[16]

추사는 예산 화암사 뒤편 병풍바위에 〈천축고선생댁(天竺古先生宅)〉과 함께 각자해놓기도 했는데 '천축고선생댁'은 '천축의 옛 선생 댁'이라는 뜻이다. 천축은 부처님이 계시는 곳 인도를 말하며 선생은 석가모니를 지칭한 것이다. 석가모니를 성현으로 생각하는 것이 아니라 큰 선생님으로 생각하고 있다는 뜻이다. 추사는 절 뒷산 오석산의 큰 바위에다 '소봉래'라는 큰 글씨를 각자해놓았다. 소봉래의 명호는 추사가 꿈꾸었던 담계의 소봉래 선경과 일맥 상통하는 것이었다.

대련의 앞구절은 황정견이 소동파에게 쌍정차를 보내며 지은 시 「쌍정차송자첩(雙井茶送子瞻)」에서 따왔다.

인간세상 바람 햇살 다다르지 않은 곳 　　　　人間風日不到處
천상 옥당엔 귀한 서적 가득하네 　　　　　天上玉堂森寶書
옛 동파거사를 떠올려보니 　　　　　　　　想見東坡舊居士
붓 잡아 백곡에 구슬을 쏟아붓네 　　　　　揮毫百斛瀉明珠
내 고향 강남에서 딴 구름 같은 찻잎은 　　我家江南摘天腴
맷돌에 갈면 흩날리는 흰 눈보다 부드러우니　落磑霏霏雪不如
님에게 황주의 꿈 일깨워주고자 　　　　　　爲君喚起黃州夢
홀로 배 타고 오호로 간다네 　　　　　　　　獨載扁舟向五湖

뒷구절은 왕유의 시 「과승여선사숙거사숭구난야(過乘如禪師蕭居士嵩丘蘭若)」에서 따왔다.

16 강희진, 『추사 김정희』, 명문당, 2015, 186쪽.

무착과 천친 형제가 사는 곳	無著天親弟與兄
숭고산 사원 맑게 갠 봉우리	嵩丘蘭若一峰晴
밥때 경쇠 치면 까마귀 내려앉고	食隨鳴磬巢鳥下
빈 숲을 걸어가면 낙엽이 버석버석	行踏空林落葉聲
솟는 물 차올라서 향안이 젖어들고	迸水定侵香案濕
꽃비 흩날려 돌탁자 위에 쌓였다	雨花應共石床平
깊은 골 큰 소나무 거기 무엇이 있는가	深洞長松何所有
엄연한 천축 고선생이라	儼然天竺古先生

대련 본문을 직역하면 "옛 동파거사를 떠올려보니, 엄연한 천축 고선생이라"이다. 동파거사가 천축의 옛 선생, 석가모니라는 것이다. 이렇게 해서 추사가 소봉이라는 명호를 사용한 것은 이상향을 꿈꾸는 하나의 계기가 되었다. 추사는 스승 옹방강을 거쳐 그 위에 조송설이, 그 위에 소동파가 있어 그것이 봉래 신선으로 가는 길이라 생각했다.

이 작품은 옹방강의 서재인 석묵서루에서 본 것을 기억해 쓴 것으로 옹방강의 서체를 떠올리게 한다. 추사가 장년에 그의 서체를 열심히 본받았음을 증명해준 대련이다.

옹방강이 소동파를 흠모했듯 추사 선생도 옹방강을 흠모했다. 그런 봉래의 이상향을 꿈꾸게 만든 것은 바로 추사의 스승 옹방강에 의해서부터였다.

직성수구(直聲秀句)

곧은 소리는 대궐 아래 머무르고,
빼어난 구절은 하늘 동쪽(조선)에 가득하다.

直聲留闕下
秀句滿天東

추사가 35세 되던 1820년 청나라 고순(顧純, 1765~1832)에게 써 보낸 대련이다. 고순은 청나라 때 관리이자 학자로 호는 남아(南雅)이다. 성품이 곧고 정직했으며 서법에 조예가 깊었다. 특히 해서를 잘 썼으며 시문을 잘 짓고 서화에도 뛰어났다.

『청사열전(淸士列傳)』「송균(松筠)조」에 그의 일화가 소개되어 있다. 청렴 정직하며 엄격하기로 유명한 송균이 지방관에 임명되자 고순이 "송균 같은 이는 마땅히 곁에 두고 중용하셔야 합니다."라고 상소했다가 그만 황제의 마음을 상하게 해 자리에서 물러났다.[17] 황제에게 당당히 직언하다 관직에

김정희, 〈직성수구〉, 122.1×28cm

17 유홍준, 앞의 책, 155쪽.

서 물러난 고순의 곧은 성품과 빼어난 그의 시구를 기려 쓴 것이 대련 〈직성수구〉이다. 앞구절은 당나라 주경려의 시에서, 뒷구절은 이백의 시에서 따왔다고 한다. 추사는 대련의 협서에서 이렇게 썼다.

고남아(顧南雅) 선생의 문장과 풍채는 천하가 다 아는 바입니다. 특히 지난번 상포(湘浦)를 위해 하신 말씀은 해동 사람들에게 전해져 많은 이들의 의 입에 오르내리고 있습니다. 저는 만 리 밖 해외에 있는 몸이라 만나뵐 기회가 없었는데, 최근에『복초재집』을 읽다 보니 옹방강 선생과 남아선생 사이에 주고받은 시가 많이 있었습니다. 이를 구실 삼아 감히 옹방강 선생과 묵연으로 맺은 인연의 끝자락에 기대어 이 구절을 써보내며 오랫동안 마음속으로만 품었던 존경하고 흠모하는 마음을 펴봅니다. 해동의 추사 김정희가 갖추어 썼습니다.

顧南雅先生文章風裁, 天下皆知之, 向爲湘浦一言, 尤爲東人所傳誦而盛道之. 萬里海外, 無緣梯接, 近閱復初齋集, 多有南疋(雅?)唱酬之什, 因是而敢託於墨緣之末, 集句寄呈, 以伸夙昔憬慕之微私. 海東秋史金正喜具草.

『복초재시집』은 추사의 스승 옹방강의 시집이다. 옛날 당나라 시인 백거이는 자신의 시집을 동림사에 영구히 보관하여 유가와 불가와의 학연을 맺고자 했다. 옹방강도 이 고사를 본받아 자신의 시집을 항주의 영은사에 소장케 했다.[18] 이에 추사도 옹방강의『복초재시집』을 해남 대둔사에 보관하여 스승의 뜻을 남기고자 〈소영은〉이란 편액을 써서 함께 보관하도록 했다.

옹방강은 경학, 사학, 문학에 조예가 깊었다. 그의『복초재시집』에는 옹방강이 고순과 주고받은 시들이 많이 수록되어 있다. 이도 학문과 예술로 맺은 묵연이라 생각해 고순에 대한 흠모의 뜻으로 이 대련을 써서 보낸 것이

18 위의 책, 135쪽.

다. 추사는 옹방강의 시집에서 스승과 고순의 관계를 보면서 그에 대한 동경과 경외의 마음을 갖고 있었던 것으로 보인다.

김병기는 이렇게 말했다.

> 추사 나이 31세에 쓴 〈이위정기〉나 33세에 쓴 〈가야산 해인사 상량문〉의 해서는 옹방강 영향을 받은 대표적인 작품이라고 할 수 있다. 그리고, 35세경부터는 대련이라는 새로운 형식의 큰 글씨에도 옹방강의 영향이 나타나기 시작하는데 이 〈직성수구〉가 바로 그 대표적인 예이다.[19]

이 대련은 일제강점기에 박석윤이라는 수집가가 북경에서 구입해 들여온 것으로 지금은 간송미술관에 소장되어 있다. 박석윤은 육당 최남선의 매부이며 우리나라에 근대 야구를 도입한 스포츠맨이다. 일본 고시엔 야구대회에 출전도 하고 일본 야구잡지의 표지 모델도 했으며 후에 미국 보스턴에서 한미 친선 야구 시합을 주도하기도 했다. 이 밖에 하버드대 옌칭도서관에 있는 후지쓰카의 인보 속에는 박석윤의 수장인이 다수 찍혀 있다고 한다. 이런 그였기에 추사의 작품을 국내로 들여올 수 있었던 것이다.

추사와 옹방강의 인연은 다른 제자에게로도 이어진다. 오숭량은 국자박사를 지낸 당대의 시인으로 옹방강의 제자이다. 추사가 부친 김노경과 함께 연행했을 때는 그를 만나지 못했다. 1822년 김노경이 동지정사로 두 번째 연경에 갔을 때는 동생 명희가 자제군관 자격으로 부친을 따라갔었다. 옹방강은 세상을 떠난 지 4년이 넘었고 이때 김노경·김명희는 옹방강의 제자 오숭량을 만나 묵연을 맺었다.

오숭량은 김노경·김정희·김명희 삼부자를 소동파 삼부자에 비기며 시

19 『전북일보』, 2011.8.2.

오숭량, 〈미산속수〉 행서대련

와 글씨를 높이 평가했다. 김노경이 이조판서에 봉해졌을 때 오숭량은 이를 축하하기 위해 〈미산속수〉 대련을 선물로 보냈다.

> 동파 부자 가학을 이어받았고
>
> 眉山父子承家學
>
> 사마광의 높은 이름 사재이시네
>
> 涑水勳名卽史才

김노경에게는 소동파 부자 같은 가학이 있고 또한 사마광 같은 역사적 재능도 있어 이조판서가 되었다는 것이다. 이에 추사는 아버지를 대신해 오숭량에게 시를 지어 보내기도 했고 그의 자인 난설에 맞추어 난설도를 그려 보내기도 했다.

오숭량은 육순을 자축하기 위해 자신이 평생 유람한 곳 중 열여섯 곳의 명승지를 그려 〈기유16도(紀遊十六圖)〉라는 화첩을 만들고 그중 제16도 〈부춘매은(富春梅隱)〉에 대해서는 추사와 김명희에게 제시를 부탁했다. 이에 추사는 그림과 제화시로 답했으며 아울러 〈기유16도〉 전체를 시로 읊었다.[20]

그 외에도 많은 시문과 그림들 그리고 서신을 주고 받았다. 국경을 뛰어넘은 아름다운 만리의 묵연들이다.

20 유홍준, 앞의 책, 152쪽.

차호호공(且呼好共)

또 명월을 부르니 벗이 셋이 되었네 且呼明月成三友

똑같이 매화를 사랑하니 같은 산에 머무는구나 好共梅花住一山

〈차호호공(且呼好共)〉은 춤추는 듯 날아가는 듯, 그림 같기도 한 파격의 추사체의 대련이다. 속도감 있는 비백(飛白) 효과와 함께 운필의 멋을 한껏 살린 추사의 대표작이다. 본문은 각각 7자씩 14자를 예서로 썼고, "동인 인형께서 확실하게 바로잡아주시기를 바라며 완당이 촉예법으로 쓰다(桐人仁兄印定 阮堂作蜀隸法)"라는 방서는 각각 행서로 쌍관을 했다. '동인(桐人)'은 추사의 제자 동암(桐庵) 심희순으로 추측된다.[21] '인형(仁兄)'은 친구나 손아래 사람에게 상대편을 높여 부르는 칭호이다. '인정(印定)'이라는 말은 "도장을 찍듯 정확하게 내 작품을 바로잡아달라"는 뜻이다.

본문의 문구는 당나라 시선 이백의 「월하독작(月下獨酌)」과 북송의 은사 임포의 매처학자(梅妻鶴子)의 고사를 떠올리게 한다.[22] 자연과 일체가 되어 한적한 삶을 사는 은일처사의 대련이다. 추사가 동한시대 촉 지방의 마애각석에

21 동인은 『간송문화(澗松文華)』 제71호에 의하면, 심희순(沈熙淳)인 듯하다고 하였다.
22 잔을 들어 달을 청하니/그림자까지 세 사람이 되었네(擧杯邀明月 對影成三人).

새겨진 예서 필법으로 썼다. 예술적 향취가 드러난 한예의 고졸함을 추구한 글씨이다.

심희순은 추사가 제주 유배를 마치고 강상 시절에 만난 제자로, 본관은 청송, 호는 동암, 우의정 심상규의 손자이다. 서장관으로 청나라에 다녀온 일이 있으며 삼사의 여러 요직을 거쳐 이조참의, 대사성을 지냈다.

북청 유배 시절 동암 심희순은 완당에게는 큰 위안이 되었다. 질병과 외로움에 시달릴 수 밖에 없는 것이 유배 생활이다. 추사는 편지밖에는 달리 마음을 달랠 길이 없었다. 그는 다시 벗과 제자들에게 자신의 맺힌 심사를 편지로 쏟아내기 시작했다. 권돈인도 유배 중이라 그럴 처지가 못 되었고 초의선사는 해남에 있어 너무 멀리 떨어져 있다. 그래도 위안이 된 이는 제주도에서 풀려나 강상 시절에 가깝게 지낸 제자 심희순이었다. 1년 동안 심희순에게 보낸 편지만도 30여 통이나 되는데도 1851년 유배 시절에 보낸 것은 열 두 번째 편지, 단 한 통뿐이었다.[23] 추사의 심사는 어떠했을까. 나머지 29통의 편지는 모두 과천 시절에 보낸 것이다. 언제였는지는 확실하지는 않지만 만남은 단 한 번뿐이었다.

심희순은 추사가 〈이위정기〉를 써준 심상규의 손자이기도 하다. 남한산성의 수어사였던 심상규가 이위정이라는 정자를 짓고 추사에게 편액을 부탁할 때만 해도 두 집안은 좋은 인연이었다. 이후 이 두 집안은 당쟁의 소용돌이 속에서 물고 물리는 적이 되었다. 묘한 인연이다. 추사의 적이었던 사람의 손자가 바로 추사의 제자이다. 그 손자에게 위안을 받고자 자신의 허허로운 마음을 털어놓다니, 인연도 그런 인연이 있는가.

1851년 겨울 북청 유배 시절 심희순에게 보낸 편지를 살펴보자.

23 최열, 『추사 김정희 평전』, 돌베개, 2021, 688쪽.

북으로 온 이후 어느 곳인들 혼을 녹이지 않으리요마는 유독 영감께 유달리 간절하다오. 요즘 같은 말세에 (…) 영감을 만나 늘 그막을 즐기며 차츰 흐뭇하고 윤택함을 얻어 적막하고 고고한 몸이 평생을 저버리지 않게 되었다고 생각했는데, 귀신에게 거슬림을 쌓은 탓으로 유리되고 낭패되어 영감과 작별하고 또 천리 변방의 요새 밖에 오게 되었으니 이 어쩐 일이오.

이 유배객은 화피 (자작나무 껍질)옥에서 밤마다 누워 죄를 참회하며 지냅니다. 지금 바닷물은 넘실대고 하늬바람이 끊임없이 불어오니 강루(江樓)에서 팔목을 붙잡고 노닐던 옛일을 회고하면 그런 즐거움은 다시 갖기 어려울 듯하다는 생각이 듭니다.

그렇다면 그 경치가 사치스러운 것입니까? 이 몸의 소원이 분에 넘치는 것입니까? 이는 궁한 사람으로서 감히 받아 누리지 못할 것이었던가요? 아니면 그저 귀신이 비웃고 야유하기에 족할 뿐이던가요?[24]

김정희, 〈차호호공〉, 간송미술관 소장, 135.9×30.2cm, 보물 제1979호

추사의 외로움이 절절이 묻어난다. 추사의 나이 66세요 동암의 나이 43세이다. 이순과 불혹의 나이이다. 둘 다 인생이 무엇인지 알고 이해할 수 있는 후반기의 나이이다. 육체적으로 정신적으로 시달림을 받았을 추사의 편지를 읽었을 동암은 어떤 심정이었을까. 그래도 편지를 주고받을 제자가 있다

24 『완당선생전집』 권4, 심희순에게, 제12신. 유홍준, 앞의 책, 439쪽에서 재인용.

는 것은 얼마나 다행한 일인가.

욕심을 접어가는 나이에 동암에게 보낸 추사의 절절한 편지에는 과거의 악연이 묻어 있던 동암의 조부에 대한 착잡함이 서려 있는지도 모르겠다.

'명월', '나', '매화' 세 벗을 간직한 〈차호호공〉이 주는 교훈은 무엇일까. 은일처사의 외로움을 달래는 한낱 풍류에 지나지 않는 것일까. 스러지고 차고, 낳고 죽고, 피고 지는 것은 자연의 법칙이다. 만년의 달관한 삶의 모습은 아닐까.

추사가 초의에게, 권돈인에게, 제주 시절 장인식에게, 북청 시절 심희순에게 그리고 과천 시절 조면호에게 보낸 편지는 정신적 · 육체적 고통에서 스스로 벗어나는 좋은 계기였다.[25]

1855년 10월 무렵 심희순에게 열여덟 번째로 쓴 편지가 당시 김정희의 심사를 잘 보여준다.

> 앞길이 가장 멀지 않은 이 노인네가 특별히 쏟아주는 정념(情念)을 힘입어 적막한 한이 궁산(窮山) 속에서 위안을 받아왔는데 쳐다보기만 할 뿐 따라갈 수 없으니 서글프고 아득하여 의탁할 곳이 없소. 떠나는 이 심정 또한 반드시 머뭇거리며 연연할 줄 짐작되는데 요즈음 병이 너무 심하여 몸소 나가 전별할 수초자 없고 한 장의 편지마저 이와 같이 초초(草草)하게 올린단 말이오.[26]

과천을 가난한 산(궁산)으로, 마음은 바쁘고 급하다는 초초로 표현한 것을 보면 병 또한 심각하여 삶이 얼마 남지 않았음을 알고 있었던가 보다. 추사

25 위의 책, 440쪽.
26 김정희, 『국역완당전집Ⅱ』, 신호열 역, 민족문화추진회, 1989, 35쪽 ; 최열, 앞의 책, 701
 쪽에서 재인용.

의 별세 1년 전이었다.

심희순에게 보낸 편지에는 심희순의 글씨에 대한 평가가 많다. 추사의 편지글을 보면 심희순의 글씨[27]가 대단했던 것으로 생각되는데 한국 서예사나 미술사에 당시의 그의 글씨에 대한 기록이 남아 있지 않아[28] 자못 유감스럽고도 의심스럽다.

추사의 유배 시절 〈차호호공〉은 은일처사의 노래라기보다는 추사 자신 만년의 처연한 삶을 가슴 깊이 숨겨둔 노래는 아닐까.

27 1956년 마지막 편지에 "모두가 마음을 놀래고 넋을 뒤집히게 하는 것이어서 봄철에 보던 것과 비교하면 단지 한 격만 나아간 것이 아니며 전고(前古)에 심전구수(心傳口授)하던 묘법이 다 글자 사이에 나타났으니 이는 바로 천기(天機)를 인함이요 인력(人力)은 아니외다."라는 기록이 있다.

28 최열, 앞의 책, 692쪽.

춘풍대아(春風大雅)

〈춘풍대아(春風大雅)〉는 해·행서가 단아하고 편안하게 어우러진 추사 만년의 작품이다. 추사는 1809년 10월, 스물네 살 때 생부인 동지부사 김노경을 따라 자제군관으로 연경에 갔다. 이때 등석여(1743~1805)의 대련 〈춘풍대아〉를 보았을 것으로 생각된다. 등석여는 추사보다 43세나 위였고 그때 이미 4년 전에 작고한 뒤였다.

등석여는 청대 중기의 서예가로 모든 체에 뛰어났다. 특히 전서는 진의 이사와 당의 이양빙에 필적하고, 예서도 청조의 제일인자로 불리고 있다. 비학파(碑學派)의 비조이며 후세에 큰 영향을 끼친 인물이다.

그동안 전서는 많은 서예가들에게 부담스러운 서체였다. 인장 글씨, 부적, 비석의 머리글에 쓰여 신성한 글자로 인식되어 왔다. 이 서체가 잘 쓰이지 않은 것은 쓰기가 쉽지 않기 때문이다. 다른 서체에 능한 사람들도 전혀 필법이 다른 전서를 쓰려면 거의 초보수준이 되어버린다. 그런데 등석여는 오랫동안 고서를 연구한 뒤 이렇게 말했다. "전서는 그 법을 알고 나면 어린아이라도 일주일이면 쓸 수 있다, 전서의 법식은 역입도출이다." 그는 설명한다. 먼저, 가고자 하는 방향의 반대 방향으로 붓을 역입해서 붓을 움직이다가, 방향을 바꾸어서 필봉을 감추어진 상태로 누른 뒤 그 탄력으로 운필을 해 마지막에 가서는 붓을 반대로 오던 방향으로 거두어들이는 것이다. 이와 같이 운필을

하면 시작과 끝이 둥글게 되고 모든 붓의 털이 종이에 고르게 힘이 미쳐 만호제력(萬豪齊力)하니 필획에서 윤기가 나고 힘이 충만해진다고 그는 말한다. 이 노하우가 등석여를 전서의 신품의 경지에 올려놨다. 추사는 서예가이자 전각의 달인인 그를 마음에 새겼을 것이다.[29]

상유현이 봉은사로 완당을 찾았을 때 방 한쪽에 있는 완당의 작품 세 점을 보았다. 유홍준은 그중 하나가 이 작품이 아닌가 생각하고 있다. 추사의 나이 71세이다. 그러고 보면 〈춘풍대아〉는 추사가 연경에서 등석여의 〈춘풍대아〉를 접한 후 47년 만에 쓴 셈이 된다. 반세기 동안 〈춘풍대아〉는 추사에게서 어떤 변화를 겪었고 어떤 의미로 자리를 잡았을까.

봄바람 같은 시는 만물을 다 받아들인다　　　　春風大雅能容物
가을물 같은 산문은 한 점 티끌도 용납하지 않는다　　秋水文章不染塵

대아는 『시경』의 편명으로 가장 전아한 글이며 왕도의 융성을 노래한 정악이다. 여기서는 봄바람은 대아, 시 혹은 노래를 말하고 가을물은 문장, 산문을 말한다. 대아는 사물을 다 받아들이고 문장은 한 점의 티끌도 받아들이지 않는다는 말이다.

박제가의 『정유각집』에 추사에게 보낸 편지들이 실려 있다. 거기에 「김대하에게 답한다(荅金大雅)」는 제목의 편지가 있다. 이때 쓰인 '대아'는 절친한 문우나 친구에게 존경의 의미를 담아 편지 겉봉에 이름 아래에 쓰는 말일 수 있다. 그러니 우리가 '귀하'라고 쓰듯 옛날에는 '대아'라고 썼다는 얘기

29　이상국, 『추사에 미치다』, 푸른역사, 2008, 295쪽.

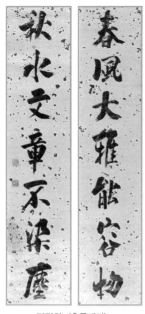
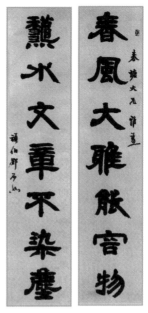

김정희, 〈춘풍대아〉,
각폭 130.5×29cm, 간송미술관 소장

등석여, 〈춘풍대아〉
각폭 121.5×25cm, 소장처 미상

다. 그런데 박제가는 서얼 출신이고 추사는 양반가의 종손이니 스승이 제자를 부르는 호칭이 애매했을 수도 있다. '대아'는 박제가가 추사에 대한 호칭으로 쓴 것일 수도 있지 않을까. 그렇다면 저 〈춘풍대아〉는 또 다른 외연을 지닌다. 대아는 바로 추사 자신이기 때문이다.[30]

이백의 시「고풍」에는 '대아구부작 오쇠경수진(大雅久不作 吾衰竟誰陳)'이라는 구절이 나온다. "대아를 오래 짓지 못했으니, 내 쇠약하여 누가 펴 마치리." 대아를 짓지 못했다는 말은 제대로 된 시 하나 짓지 못했다는 얘기다. 이런 의미로 볼 때 '대아'는 추사 자신 혹은 추사의 시나 글씨일 수 있다.

30 위의 책, 298쪽.

화암사 〈추수루〉 현판

 '춘풍대아'의 대구인 '추수문장(秋水文章)'은 어떻게 설명할 수 있을까. 추사의 집안 원찰인 화암사에는 완당 관지가 새겨진 〈추수루(秋水樓)〉라는 현판이 있다. 왜 여기에 이런 현판이 있고 언제부터 있었을까. 추사는 옹방강으로부터 보담재라는 당호를 얻었고, 완원으로부터 완당이라는 아호를 얻었다. 추사는 중년 들어서부터 추사라는 호를 쓰지 않았고 완당이라는 호를 주로 사용했다. 연경을 다녀온 이후의 일이다. 만년에 추사는 등석여의 대련 '춘풍대아능용물(春風大雅能容物) 추수문장불염진(鼺水文章不染塵)'의 '추수(鼺水)'에 의미를 부여해 〈추수루〉라는 현판을 쓰지 않았나 생각된다. 등석여는 추사가 쓴 가을 추(秋)가 아닌 고자와 본자의 조합, 거북 '귀' 같은 정체 모를 글자를 썼다. 이유야 알 수 없지만 이런 것들이 '추수문장'과 연결해볼 수 있는 단서가 될 수 있지 않을까. 나의 문장은 가을물같이 티끌 하나 없이 맑고 깨끗해야 한다는 그런 이미지가 추사의 마음속에 오랫동안 자리 잡았을 것이라고 생각한다.

 추사는 20대 중반에 접했던 등석여의 〈춘풍대아〉를 재해석해 그의 나이 71세가 된 1856년에 다시 쓰지 않았나 생각된다. 추사의 '추수문장불염진'은 어쩌면 그가 살아온 인생의 전부였는지 모른다. 이를 쓰고 그해 추사는 한 많은 세월을 마감했으니 이 대련은 추사의 유언과도 같은 작품일 수 있다. 그가 반세기 동안 간직해온 정치에의 꿈이 오롯이 담겨 있는 회한에 찬

작품일지도 모른다.

추사는 미래의 국왕이 될 사춘기 왕세자의 교육을 맡았다. 5년 후 왕세자는 순조를 대신해 대리청정을 했다. 외척 세력을 누르고, 조정의 개혁을 주도하기 위해 추사에게 힘을 실어주었으나 세자는 그만 스물두 살의 젊은 나이로 세상을 뜨고 말았다. 추사의 파란만장한 정치 역경은 사실상 여기서부터 시작된 셈이 되었다.

〈춘풍대아〉는 그러한 추사 만년의 자화상이자 한 인생의 결산서가 아니었을까 생각해본다.

호고유시(好古有時)

　　추사의 대련 〈호고유시(好古有時)〉는 두 점이 있다. 내용은 같은데 명호가 다르다. 하나는 명호가 완당이고 다른 하나는 삼연노인이다.

　　먼저 살펴볼 〈호고유시〉 대련은 명호가 완당으로 되어 있다. 완당은 단순히 완원과의 인연에서 온 명호가 아니라 거옹초완, 옹방강을 지우고 완원을 초월하여 자신의 당을 이루는 명호이다. 완당 명호는 이때부터 쓰기 시작했으니 40대 중후반 즈음에 쓴 글씨가 아닌가 생각된다. 어떤 이는 추사가 완전히 옹방강체에서 벗어나 자신만의 서체로 변해가고 있음을 보여주는 글씨라며 53, 54세의 글씨로 보기도 한다.

　　이 대련의 협서는 죽완이라는 사람에게 보낸, 완당의 서예 세계를 이해하는 데 중요한 자료이다. 완당이 평소 주장해오던, 서법에 대한 자신의 소견을 말한 글이다.

　　완당은 청나라 서예계의 사정을 잘 알고 있었다. 그는 등석여(1743~1805), 이병수(1754~1815), 그리고 건륭 4대가인 옹방강 · 유용 · 양동서 · 왕문치의 글씨를 모두 알고 있었다. 그들의 서체와 서론을 본받으며 이 국제적 조류에 동참하고자 했다.[31]

31　유홍준,『김정희 : 알기 쉽게 간추린 완당평전』, 학고재, 2006, 166쪽.

〈호고유시〉 협서이다.

죽완 선생님, 평을 부탁드립니다. 근래의 옛법은 모두 등완백을 으뜸으로
생각하나, 사실 그의 글씨는 전서에 있습니다. 그의 전서는 태산과 낭야에 새
겨져 있는 진나라 전서법을 그대로 재생해 변화불측의 묘를 얻었고 예서는
그 다음입니다. 이병수는 기고한 맛은 있으나 역시 옛법에 얽매여 있습니다.
그러나 예서는 서한대의 오봉. 황룡 시대의 문자를 따르고 촉비(蜀碑)를 참고
로 해야 바른 길을 얻게 될 것입니다.

竹碗雅鑒, 并請削定. 近日隸法 皆宗鄧完白, 然其長在篆. 篆固直溯泰山
琅邪, 有變現不測, 隸尚屬第二. 如伊墨卿, 頗奇古, 亦有泥古之意. 只當從
五鳳 黃龍字, 參之蜀碑, 似得門徑.

이에 대해 유홍준은 다음과 같이 말하고
있다.

여기에서 등석여와 이병수의 한계를 지적
하면서 이를 뛰어넘기 위해서는 한나라 예서
중에서도 후한시대가 아니라 전한시대의 예서
로 거슬러 올라가야 입고출신의 정신이 더욱
발휘될 수 있다고 생각했다. 이것은 완당의 예
술적 소신이자 탁견이었다. 실제로 그는 제주
도 귀양살이에 들어가서는 전한 시대의 예서
를 열심히 임모하면서 새로운 경지로 들어서
게 된다.[32]

김정희, 〈호고유시〉(완당 명호), 대련,
각 124.7×28.5cm, 호암미술관 소장

32 위의 책, 167쪽.

같은 내용에 명호가 다른 또 하나의 〈호고유시〉 대련은 만년 강상 시절의 작품이다. 이것은 석파 이하응에게 써준 것으로 낙관은 삼연노인으로 되어 있다. 추사에게 명호는 당시의 상황과 처지를 대변한 삶의 흔적이다.

1850년 유배에서 풀려난 65세의 추사는 노호(용산)에다 자리를 잡고 있었다. 이때 30세의 석파가 추사에게 위로의 편지와 약간의 선물을 보내왔다. 얼마 후 석파는 추사의 집을 직접 찾아가 난 배우기를 청했다. 둘 다 당시 안동 김씨의 견제를 받고 있는 터라 조심스러웠으나 석파는 한량이었고 추사는 은퇴한 노인에 불과해 정치권력으로부터 별다른 이목을 끌지 못했다. 추사는 직접 난체본을 석파에게 보내면서 난을 그리려면 피나는 연습과 연습뿐이라는 점을 강조했다. 석파가 난을 친 지 1년이 되어 자신의 난첩을 선생에게 보내 평을 부탁했다. 괄목상대였으나 예인으로 나서리라 생각지 않아 추사는 석파에게 좀 과한 칭찬과 평을 해주었다. 칭찬을 들은 석파의 태도가 겸손하지 못했던지 추사는 석파에게 자제가 필요하다고 생각되어 이에 가르침이 될 만한 대련구를 찾았다. 이것이 바로 〈호고유시〉였다.

옛것이 좋아 때로 깨진 비석을 찾아다녔고,　　　　好古有時搜斷碣
경전 연구로 여러 날 시를 읊기를 멈추었네　　　　研經屢日罷吟詩

젊었을 적 죽완에게 보낸 대련 문구를 다시 쓴 것이다. 난법이 곧 예서법이니 난법을 말하기엔 이만한 문구가 없었다. 옛것이 좋아 때로 부서진 비석을 찾았지만 경전 연구로 시를 읊지 못했다는 것이다. 옛 예서법을 익히지 못했음을 은유한 것일 것이다. 난을 치려면 반드시 예서법으로 써야 한다는 평소의 가르침을 이 대련으로 대신했다. 명호인 삼연노인에도 숨겨진 은유가 있었다.

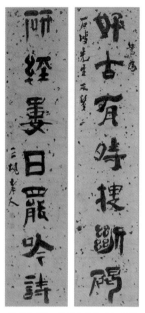

김정희, 〈호고유시〉(삼연노인 명호),
29.5×129.7cm, 1850년대, 과천
시절, 간송미술관 소장.

"난초 그림의 뛰어난 화품이란 형사에 있는 것이 아니고 지름길이 있는 것도 아니다. 또 화법만 가지고 들어가는 것은 절대 금물이며 많이 그린 후라야 가능하다. 당장 부처를 이룰 수 없는 것이며 또 맨손으로 용을 잡으려 해서는 안 되는 것이다. 아무리 구천구백구십구 분까지 이르렀다 해도 나머지 일 분만은 원만하게 성취하기 어렵다. 이 마지막 일 분만은 웬만한 인력으로는 가능한 것이 아니다."라는 선생의 말 속에 삼연노인의 뜻이 숨어 있다. 참 아름다운 은유적 가르침이다.[33]

실제로 선생은 벼루 세 개를 가지고 있었다. 단계연과 두 개의 보령 남포연이다. 이 세 개의 벼루를 빗대어서 난의 가르침을 은유로 대신했다. 스스로 천 자루 붓을 몽당붓으로 만들고 열 개의 벼루를 구멍 낼 정도로 오랜 연습을 소화해낸 완당이었다.

세 개의 벼루를 가진 노인, 삼연노인이란 무슨 뜻일까. 애장하는 이 세 개의 벼루를 아직도 구멍을 뚫지 못했다는 뜻일까. 벼루는 인력으로는 뚫을 수 없다는 것을 말하고 싶어서일까. 난향 대신 문자향이 있어야 한다는 것일까. 벼루와 함께 할 일 없이 지내는 은퇴한 노인은 무슨 역설인가. 이 명호는 당시의 복잡한 추사의 만 가지 생각들을 대변한 것 같다.

겸손해야 한다는 말에 다름 아닐 것이다. 깊은 뜻이야 알 리 없지만 삼연노인 명호의 숨은 뜻이 이리도 깊다.

33 강희진, 앞의 책, 227쪽.

화법서세(畵法書勢)

화법은 장강만리에 있고 畵法有長江萬里
서법은 늙은 소나무 가지와 같네. 書勢如孤松一枝

　최완수는 〈화법서세(畵法書勢)〉 대련을 "화법은 장강이 만리에 뻗친 듯하고, 서세는 외로운 소나무 한 가지와 같다."고 해석하며, 고예의 필의로 후한 팔분서체의 곽유도비(郭有道碑)에서 보이는 고예 필법을 살려 웅건하고 질박하게 써낸 걸작이라 소개하고 있다. 팔분서체는 예서의 종필(終筆)에 크게 굴곡을 주어 파책을 일으키는, 예서를 기법적으로 완성한 서체이다. 팔분은 예서에다 동세(動勢)를 띤 일종의 장식 형식을 더하여 미화한 것으로 중국 한나라 채옹이 창작한 것이라고 한다. 채옹은 곽유도비의 찬자이다. 이 서체는 전한 말기(BC 1세기경)부터 쓰이기 시작하여 이후 후한에 이르러 대표적인 서체로서 성행하였다(『두산백과』).

　곽유도비는 동한 건녕 2년(169)에 산서 개휴에 세워진 곽태(郭泰)의 공덕비이다. 곽태가 나이 42세에 죽자 그의 문인들이 비를 세우는데 채옹은 찬문하고 말하기를 "내가 비문을 많이 지었는데 대부분 그의 덕에 대해 사실과 달라 부끄러워한 바 있었는데 오직 곽유도만은 부끄러울 것이 없다(吾爲碑銘多矣, 皆有慙德, 唯郭有道無愧色耳)."며 그 인품과 도의를 높이 평가할 정도로 곽

태는 동한 말기 유명한 학자였다.[34]

유홍준은 "장강 일만 리가 화법 속에 다 들어 있고, 글씨 기세는 외로운 소나무 한 가지와 같구나."라고 해석해 추사의 천의무봉한 파격적이고 아름다운 글씨를 말할 때면 누구든 먼저 손꼽는 명품이 〈화법서세〉라고 했다. 화법과 서법의 정신을 양자강 일만 리와 노송의 가지에 비유했다.

이 대련의 문구는 그 자체로도 멋진 예술론이지만 만약 고전에 근거한 대구라면 화법은 송나라 하규의 〈장강만리도〉에서 서법은 남조 양나라 원앙이 〈고금서평〉에서 후한시대 초서의 대가 최원의 글씨를 평가하며 "험준한 봉우리에 지는 해, 외로운 소나무 한 가지 같다.(如危峯阻日, 孤松一枝)"라고 한 것에서 집구한 것일 수도 있다. 글씨의 골격은 예서이지만 낱낱 획의 구사에는 해서법과 행서법이 섞여 있다. 능숙한 변형이 아니라면 글씨가 기괴하고 말았을 텐데 추사의 능숙함은 그것을 오히려 변화의 아름다움으로 끌어올렸다.[35]

하규는 이당·마원·유송년과 함께 남송 4대가의 한 사람으로 산수화에 뛰어났다. 그는 이당에게 배운 기술에 세련미를 더해 시정을 표현했는데 산수의 형식적인 아름다움을 강조해 '하규의 일변(一邊)'이라 불리는 대각선 구도를 완성했다.

최원은 동한 시기의 관리이자 서법가이다. 한나라 때 초서의 집대성자로 스승 두조와 더불어 '초두(崔杜)'[36] 혹은 '초성(草聖)'으로 일컬어진다.

요즈음 마른 붓과 바른 먹을 가지고 억지로 원나라 사람의 춥고 거칠며 어

34 「비첩금낭을 토대로 새로 쓰는 서예사」, 『서예문인화』, 2016년 10월호 기사.
35 유홍준, 『추사 김정희 : 산은 높고 바다는 깊네』, 519~521쪽.
36 최원(崔瑗, 77~142)과 그의 스승 두조(杜操)를 말함.

164 _____ 2부 대련

설픈 황한간솔(荒寒簡率)을 따르는 자들은 모두 자신을 속이고 남을 속이는 것이다. 황유·이사훈·이소도·조영양·조맹부 같은 이들은 다 짙은 채색의 청록으로 잘 하였음으로 대개 품격의 높낮이는 그 그림인 적(跡)에 있지 않고 그 생각인 의(意)에 있는 것이다. 뜻을 아는 자는 비록 짙은 채색의 청록과 금물을 칠하는 니금(泥金)이라도 역시 괜찮으며 글씨인 서도(書道) 역시 같다. 승련노인(勝蓮老人)[37]

요즈음 서화가들이 정신은 갖추지 못하고 형태만 흉내내고 있음을 비판한 글이다. 품격의 높고 낮음은 형식에 있는 것이 아니라 정신에 있다는 점을 강조한 예술의 정신성과 예술의 품격을 강조한 글이다.

이성현은 이와는 다른 해석을 제시하고 있다.

'화법유장강만리(畵法有長江萬里) 서집여고송일지(書執如孤松一枝).' 장강 만리를 취한 화법은 (장강 만리의 모습을 그린 그림은) 고송일지를 서의(書意)로 삼은 작품과 같다(절조와 저항정신이란 공통된 주제를 다루고 있다).[38]

추사가 써놓은 원문은 '서세(書勢)'가 아니라 '서집(書執)'이니, 있는 그대로 '서집'으로 읽어야 한다는 것이다. 그동안 '서집'을 '서세'로 읽게 된 것은 '고송일지'를 서체로 이해했기 때문이라고 말하고 있다. '고송일지'의 미덕은 지조에 있으며 지조를 지키려면 끝까지 그 뜻을 잡고 있어야 한다는 것이다. '고송일지'는 서체가 아니라 서의라는 것이다. 글자를 있는 그대로 해석한 것이다. 여기에서 장강, 양자강은 천혜 요새로 중국 역사상 방어선 또는

37 김정희, 「조희룡의 화련에 제하다」, 김정희, 『국역완당전집 Ⅱ』, 254쪽.
38 이성현, 『추사코드』, 들녘, 2016, 250쪽.

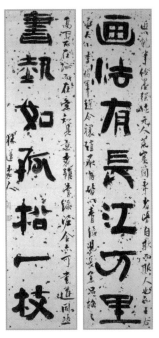

저항군의 근거지로 사용되었음을 상기시켜 화법은 선비의 저항운동의 중의 표현인 사의성(寫意性)을 숨겨둔 것이라고 해석했다.

글씨를 '세'로 볼 것이냐 '집'으로 볼 것이냐, '고송일지'를 서체로 볼 것이냐 서의로 볼 것이냐에 따라 의미가 달라진다. 폭넓은 연구와 명징한 증명이 필요할 것으로 보인다.

김정희, 〈화법서세(畵法書勢)〉, 129.3×30.8cm, 종이, 1850년대, 과천 시절, 간송미술관 소장.

3부

서화
書畵

세한도(歲寒圖)

〈세한도(歲寒圖)〉는 1844년 추사의 나이 59세 때 그의 유배지 제주도에서 제작되었다. 추사의 제자 이상적은 1843년 계복의『만학집』과 운경의『대운산방문고』를 북경에서 구해 제주도로 보내주었고, 이듬해엔 하우경의 총 120권 79책이나 되는 방대한『황조경세문편』을 보내주었다. 그의 정성에 감격한 추사는 고마움의 표시로 〈세한도〉를 그려주었다. 그리고 그림의 제목과 함께 '우선시상(藕船是賞)'이라고 썼다. 우선은 이상적의 호이다. "이상적은 감상하게나."라는 의미이다. 마지막으로 '장무상망(長毋相忘)'이라는 인장을 찍었다. 오래도록 서로 잊지 말자는 의미이다. "나는 그대 마음을 오래도록 잊지 않겠네. 그대 또한 나를 잊지 말게나. 고맙네, 우선." 이런 뜻이다. 그리고 발문에 고마운 사연을 세세히 적어놓았다.

지난해에는『만학집』과『대운산방문고』두 종의 책을 부쳐왔고, 올해는 또 우경의『황조경세문편』을 부쳐왔다. 이는 모두 세상에 흔한 것이 아니며 천만리 먼 곳에서 사들이고 여러 해를 걸려 얻은 것이며 한 때에 이루어진 것이 아니다. 또한 세상은 세찬 물결처럼 오직 권세와 이익만 따르는데, 이토록 마음과 힘을 들여 얻은 것을 권세와 이득이 있는 곳에 귀의하지 않고, 바다 밖 초췌하고 고달픈 이에게 귀의하기를 세상 사람들이 권세와 이익을 추구하 듯 하고 있다.

태사공이 말하기를 "권세와 이익을 위해 합친 자는 권세와 이익이 다하면 성글어진다."고 했다. 그대 또한 세상 속의 한 사람인데 권세와 이익 밖에 홀로 초연히 벗어나 있으니, 권세와 이익을 가지고 나를 보지 않은 것인가? 태사공의 말이 잘못된 것인가? 공자가 말씀하시기를 "추운 겨울이 온 뒤에 소나무와 잣나무가 시들지 않는 것을 알 수 있다."고 하였다. 소나무와 잣나무는 사계절 내내 시들지 않아서 추운 겨울 이전에도 소나무 잣나무이고 추운 겨울 이후에도 소나무 잣나무일 뿐인데, 성인이 특별히 추운 겨울 이후의 모습만을 칭찬하였다. 지금 그대도 내게 이전에도 더함이 없고 이후에도 덜함이 없다. 그러나 이전의 그대는 칭찬할 게 없다면, 이후의 그대는 성인의 칭찬을 받을 수 있을 것이다. 성인이 특별히 칭찬한 것은 한낱 추운 겨울이 되어서도 시들지 않는 곧은 지조와 굳센 절개뿐만 아니라, 추운 겨울이라는 계절에 느끼는 바가 있었기 때문이다.

아! 순박한 서한시대에 급암이나 정당시 같은 현자도 그들의 처지에 따라 빈객이 많고 적은 차이를 보였으며, 하비의 적공이 대문에 써 붙인 글과 같은 경우는 인심의 박절이 극에 이른 것이다. 아, 슬프다.

완당 노인 쓰다.[1]

김정희는 이 글에서 이상적의 인품을 사마천과 공자의 말을 인용하며 칭송하고 있다. 이상적은 대대로 역관을 지낸 집안에서 태어나 12차례나 연행했던 인물이다. 용모와 태도가 세상을 초탈한 사람처럼 표일하고 준수하였고 기질은 봄바람처럼 따사로웠으며 정신은 가을 바람처럼 맑았다. 문채와 풍류에서는 모든 사람의 마음을 사로잡는 매력이 있었다.[2]

〈세한도〉를 받은 이상적은 매우 기뻤다. 그는 연경으로 떠나면서 스승에

1 후지쓰카 치카시, 『추사 김정희 연구』, 과천문화원, 2009, 828쪽.
2 위의 책, 824쪽.

〈세한도〉의 발문

게 깊은 감사의 편지를 보냈다.

　　〈세한도〉 한 폭을 엎드려 읽으니 저도 모르게 눈물이 쏟아집니다. 어찌 그
다지도 과분한 칭찬을 해주셨는지 감개가 실로 절실합니다. 아! 제가 어떤 사
람이기에 권세와 이익을 쫓지 않고 도도한 세상 풍조 속에서 초연히 벗어났겠
습니까? 다만 변변치 못한 작은 정성으로 스스로 그만둘 수 없어서 그랬던 것
일 뿐입니다. 더구나 이러한 종류의 책은 비유하자면 문신을 새긴 야만인이 공
자의 장보관을 쓴 것과 같아서 권세와 이익으로 불타는 세속과는 맞지 않는 것
이기 때문에 저절로 맑고 시원한 곳으로 돌아간 것일 뿐입니다. 어찌 다른 뜻
이 있겠습니까.

　　이번 사행길에 이 그림을 갖고 북경에 들어가서 표구를 하여 한번 옛 지기
들에게 두루 보이고 제발과 시문을 청하려고 합니다. 그러나 오직 두려운 것은
그림 보는 사람들이 제가 진실로 세속을 초월해서 초연히 세상의 권세와 이익
밖으로 벗어났다고 여기지 않을까 하는 것입니다. 어찌 스스로 부끄럽지 않겠
습니까. 참으로 과분한 일입니다.[3]

3　이상적, 「세한도 한 폭을 엎드려 읽습니다」, 1844년 무렵, 강관식, 「추사 그림의 법고 창

김정희, 〈세한도〉 부분, 23.7×109cm, 종이, 1843, 국립중앙박물관 소장

유홍준은 〈세한도〉에 대해 다음과 같이 말했다.

 이 그림이 우리를 감격시키는 것은 그림 그 자체보다도 그림에 붙은 아름답고 강인한 추사체의 발문과 소산한 그림의 어울림에 있다. 완당 해서체의 대표작으로 예서의 기미가 남아 있는 반듯한 이 해서체는 글씨의 울림이 강하면서도 엄정한 질서를 유지하고 있어서 심금을 울리는 강도가 아주 진하다.

 이 〈세한도〉에 더욱 감동되는 것은 그러한 서화 자체의 순수한 조형미보다도 그 제작 과정에서 서린 완당의 처연한 심경이 생생히 살아 있기 때문이다. 그림과 글씨 모두에서 문자향과 서권기를 강조한 완당의 예술 세계가 이 소략한 그림과 정제된 글씨 속에 흥건히 배어 있음이 이 그림의 본질이다. 그러니까 〈세한도〉는 제작 경위와 내용, 그림에 붙어 있는 글씨의 아름다움 그리고 갈필과 건묵이라는 매체 자체의 특성 등을 간취한 세련된 감상안을 갖춘 사람만이 그 진가를 느낄 수 있는 것이다. 즉 그림과 글씨와 문장이 고매한 문인의 높은 격조를 드러내는 시너지 효과를 일으키고 있는 것이다.

———————

신의 묘경」, 『추사와 그의 시대』, 돌베개, 2002, 215쪽.

이상적은 그해 10월 〈세한도〉를 가지고 동지사 이정응의 수행원으로 연경에 갔다. 이듬해 1845년 정월, 그는 벗 오찬의 초대를 받았다. 8년 전 오찬의 처남 장요손과 시회로 만난 적이 있었으므로, 이 초대는 그날 재회의 환영연으로 베풀어진 것이다. 연회에는 주인 오위경(오찬), 주빈 이상적 외에 장악진, 조진조, 반준기, 반희보, 반증위, 풍계분, 왕조, 조무견, 진경용, 요복중, 오순소, 주익지, 장수기, 장목, 장요선, 황질림, 오준 등 17명이 참석했다. 이상적은 그 자리에서 〈세한도〉를 펼쳐놓았다. 좌객들이 다투어 찬 · 시 · 문으로 격찬을 아끼지 않았다. 이것이 세한도에 있는 「청유십육가(淸儒 十六家)의 제찬」이다.

장요손이 쓴 제찬에는 이날의 모임이 다음과 같이 묘사되어 있다.

> 우선 인형과 작별한 지 8년이나 되었는데 갑진년(1844) 겨울에 사신 명령을 받들어 북경에 왔다. 을사년(1845) 춘정월에 오위경의 비부우원(比部寓園)에 맞이하여 술을 마셨는데 북경의 사대부로서 와서 모인 이가 17인이었다. 지난날을 이야기하며 문장을 토론하면서 서로 함께 매우 즐겼는데, 우선은 김추사 선생이 그린 〈세한도〉를 내어 보이면서 글을 써주기를 부탁하였다. 나는 나서서 율시 2수를 짓고 겸하여 추사 선생과의 글과 서화로 정신적 교제를 그리워하니, 만나 인사할 것이 어느 날일지 몰라 매우 애모할 뿐이다. 양호 장요손 아울러 기록하다.[4]

열일곱 명의 참석자 가운데 황질림, 오준 외에 열다섯 명이 제찬을 써주었으며 이 모임에 참석하지 않은 오순소가 1월 하순에 써주어서 제찬은 모두 합해 열여섯 폭이 되었다.

4 후지쓰카 치카시, 앞의 책, 859쪽.

소치, 〈방완당산수도〉

늘 완당 곁을 지키고 있었던 소치 허련은 〈세한도〉를 바탕으로 아담한 산수화 한 폭 〈방완당산수도〉를 그렸다. 조촐하면서도 스산한 서정이 깃든 소림산수이다. 거기에 '완당의 필의를 본받았다'라고 적었다. 이후 소치는 이와 비슷한 여러 폭의 산수화를 그렸다.

후대의 시인·묵객들도 이 〈세한도〉를 토대로 하여 많은 시·서·화들을 창작해냈다. 또 하나의 현대 문인화한 장르로 이어져 내려오고 있다.

이상적 사후, 〈세한도〉 장축은 역관 김병선이 물려받았고, 김병선은 그의 아들 김준학에게 물려주었다. 김준학은 〈세한도〉 권축에 또 다른 흔적을 남겼다. 먼저 두루마리 앞부분에 '완당세한도(阮堂歲寒圖)'라는 글씨를 쓰고 그 밑에 작은 글씨로 자작시와 함께 글을 쓰게 된 내력을 밝혔다.

그 뒤 〈세한도〉는 민영휘의 소유가 되었다가 이후 일본의 추사 연구자 후지쓰카 치카시의 손에 들어갔다. 후지쓰카는 이를 일본으로 가져갔으며 이 사실을 안 소전 손재형은 1944년 일본으로 건너가 후지쓰카에게 거액을 주고 구입했다.

1949년 손재형은 위창 오세창과 성재 이시영, 위당 정인보 세 사람으로부

터 발문을 받아 두루마리에 추가했다. 손재형은 국회의원에 출마하며 선거자금이 쪼들리자 그림을 이근태에게 저당 잡혔고 끝내 되찾지 못했다. 그 후 〈세한도〉는 다시 개성 부자 손세기에 넘어갔다가, 손세기의 아들 손창근에게 이어졌고, 2019년 손창근은 아버지 손세기의 이름을 함께하여 〈세한도〉와 〈불이선란도〉를 포함해 300여 점의 서화를 국립중앙박물관에 기증했다. 〈세한도〉 제작이 1844년이었으니 2019년에 와서 175년 만에 그 긴 여정이 끝난 것이다.

1843년 탄생한 〈세한도〉가 처음부터 높은 평가를 얻은 것은 아니다. 한 세기가 훨씬 지난 뒤 비로소 걸작이라는 평가를 받았다. 문인화 분야에서 걸작이라는 뜻이다. 근래에 이르러서는 조선시대 회화 사상 최대 걸작이라는 평가도 아끼지 않는 논객들이 나오고 있다.[5] 〈세한도〉를 일러 "조선 문인화를 완성시킨 작품, 천하의 명작, 문인화의 최고봉이라든가 법고창신의 묘경, 추사 예술의 본질을 이해하는 관건이라든지 불후의 명작, 산수화 중의 걸작" 등의 평가들이 있다.

평가는 긴 세월에 걸쳐 형성된다. 또한 시대에 따라 달라질 수 있어 사실 여부를 따지기는 어렵다. 다만 〈세한도〉의 영향은 절대적이어서 많은 추종자를 만들었던 것은 사실인 것 같다. 19세기부터 평가가 점차 격상되던 〈세한도〉의 '완당바람'이 어떤 급의 바람으로 커질지는 알 수 없다. 이는 미래의 몫이다.

5 최열, 『추사 김정희 평전』, 돌베개, 2021, 454쪽.

반포유고습유서(伴圃遺稿拾遺敍)

『반포유고(伴圃遺稿)』는 조
선 후기 여항시인 김광익의
시집이다. 1813년에 그의
아들 김재명이 아버지의 유
고를 모아 펴냈다. 김재명은
이 유고집을 편찬한 뒤 추가
로 찾아낸 자료들을 모아 또

김정희, 「반포유고습유서」, 목판본

한 권의 책을 만들었는데, 그것이 『반포유고습유(伴圃遺稿拾遺)』이다. 추사는
1843년 김재명으로부터 이 책의 서문을 부탁받았다. 제주도로 귀양온 지 4
년째 되는 해였다. 『반포유고습유』는 1873년에 2권 1책 목활자본으로 간행
되었다. 「반포유고습유서(伴圃遺稿拾遺敍)」는 추사가 58세 때 쓴 글이다.

추사는 이 서문에서 이름만 남아 있을 뿐 없어진 책들은 습유를 하지 않았
기 때문이라며, 잃어버린 글을 다시 찾는 것이 얼마나 중요한 것인가를 역
설한다. 그리고 습유를 한 김재명의 정성을 칭찬하고 있다.

「반포유고습유서」 맨 끝에는 "계묘년 연꽃 생일날 실사구시재가 쓰다"라
는 관서가 붙어 있다. 음력 6월 24일은 연꽃 보는 명절날, 관련절(觀蓮節)이
라고도 하며 이날이 연꽃 생일날이다. 실사구시재는 추사의 당호이다. 실사

옹방강이 쓴 편액 〈실사구시〉의 탁본(출처 : https : //blog.naver.com/dongsungbang/222403133422)

구시는 『한서』의 「하간헌왕덕전」에 나오는 '수학호고 실사구시(修學好古實事求是)'에서 비롯된 말이다. 객관적 사실에 입각해 정확한 판단과 해답을 얻고자 하는 진리 탐구의 태도를 말한다.

1811년 10월, 추사가 연경에서 만난 스승 옹방강이 「실사구시잠(實事求是箴)」이란 글과 함께 〈실사구시〉 편액을 보내주었다. 이에 자극을 받은 추사는 「실사구시설」을 지었고 이후 '실사구시재'라 새긴 인장을 사용하기도 했다. 「반포유고습유서」 오른쪽 하단에 찍힌 인장이 바로 그것이다. 「실사구시설」은 추사 김정희의 실학 사상을 엿볼 수 있는 글이다. 성현의 가르침에 연연하는 것보다는 사실에 의거하여 사물의 진리를 찾는 것이 중요하다는 것을 말하고 있다.

옹방강이 보내준 「실사구시잠」은 추사가 평생 부적처럼 간직했던 글이다. 여기에서 옹방강은 애제자 추사에게 학문하는 자세를 말해주고 있다.

고금의 사적을 고증하는 일	攷古證今
산처럼 바다처럼 높고 깊으니	山海崇深
사실의 조사는 책으로 하고	覈實在書
이치의 연구는 맘으로 하여	窮理在心
궁극의 근원을 의심치 않으면	一源勿貳
중요한 실마리를 찾을 수 있다네	要津可尋

만 권의 서책을 꿰뚫고 있는 것은 貫徹萬卷

단지 이 하나의 규칙뿐이라네 只此規箴

이것이 바로 옹방강이 추사에게 전해준 학문하는 방법이다. 추사는 평생 옹방강이 보내준 〈실사구시〉 편액을 걸어두고 지냈으며 이 용어를 가슴에 품고 살았다.[6]

유홍준은 이「반포유고습유서」는 추사의 제주도 유배 시절 글씨를 논함에 아주 좋은 기준작이 될 수 있다고 했다. 유홍준이 추사 서문의 글씨를 평한 글이다.

얼핏 보면 옹방강·섭지선의 글씨체와 많이도 닮았던 장년 글씨와 비슷하지만 글자에 금석기가 들어가면서 방정하면서도 힘이 넘친다. 이런 변화가 조만간 우리가 추사체라고 부르는 모습으로 발전하게 된다.[7]

추사체가 완성되기 전의 글씨이다. 실사구시재 관서가 찍혀 있는 이 작품은 청나라 고증학과 실학에 매료되어 있던 추사 사상의 일면과 추사의 박학다식한 면을 보여주고 있다.

고증학은 송·명대 공리공담에 치우친 성리학에 대한 반성으로 공리공론을 떠나서 정확한 고증을 바탕으로 하는 과학적·객관적 학문 태도를 말한다. 조선 시대 실학파의 학문에 큰 영향을 주었다. 실사구시는 사실에 의거하여 사물의 진리를 탐구해가는 일을 말한다.

6 박철상,『서재에 살다』, 문학동네, 2015, 201쪽.
7 유홍준,『추사 김정희 : 산은 높고 바다는 깊네』, 창비, 2018, 278쪽.

부인예안이씨애서문(夫人禮安李氏哀逝文)

임인년(1842) 11월 18일자 아내에게 보낸 마지막 편지

1842년 11월 13일, 추사의 아내 예안 이씨가 세상을 떠났다. 추사는 아내가 죽은 지 27일 만인 12월 15일에야 부고를 받았다. 부고를 받기 전, 사실상 아내가 죽은 다음 날(11월 14일), 추사는 아내에게 편지를 썼다. 아내에 대한 걱정이 절박하다 못해 좌불안석이다.

이리 멀리서 걱정과 염려만 할 뿐 어떻다 말할 길이 없사오며, 먹고 자는 모든 일은 어떠하옵니까. 그동안 무슨 약을 드시며, 아주 자리에 누워 지내시옵니까? 간절한 심사를 갈수록 진정치 못하겠사옵니다. (…) 당신 병환으로 밤낮 없이 걱정하오며, 소식을 자주 듣지 못하니 더구나 가슴이 답답하고 타

는 듯하여 못 견디겠사옵니다.[8]

아내의 죽음을 예감했을까. 추사는 다시 4일 후 11월 18일자로 짧은 편지를 노비 갑쇠 편에 보냈다. 아내에게 보내는 추사의 마지막 편지였다. 물론 아내가 죽은 후였다.

전편에 편지를 부친 것이 이 인편과 함께 갈 듯하옵니다. 그사이에 제주의 새 본관이 오는 편에 영유(막내동생 김상희)의 편지를 보니, 그사이에 계속 병환을 떨치지 못하고 한결같이 좋았다 나빴다 하시나 보니 벌써 여러 달을 병이 낫지 않으셔서 근력과 범백(모든 일)이 오죽하여 계시겠사옵니까. 우록전(암사슴고기를 오래 끓인 탕약)을 드시나 보니 그 약에나 쾌히 동정이 계실지 멀리서 초조한 마음을 형용하지 못하겠사옵니다.

나는 이전과 같은 모양이오며, 그저 가려움증으로 못견디겠사옵니다. 갑쇠(노비)를 아니 보낼 길이 없어 이리 보내나 그 가는 모양이 몹시 슬프오니, 객지에서 또 한층 심회를 정하지 못하겠사옵니다. 급히 떠나보내기에 다른 사연은 길게 못하옵니다.

임인년(1842) 11월 18일 편지 올립니다.[9]

추사는 아내의 부음을 듣고도 예산 집으로 갈 수 없었다. 아내가 죽은 줄도 모르고 걱정했으니 망연자실, 추사는 피눈물을 흘리며 그 자리에서 오열을 터트렸다.

추사는 곧바로 제단을 차리고 위패를 세웠다. 소리내어 곡을 하고 「부인예안이씨애서문(夫人禮安李氏哀逝文)」을 예산 본가로 보냈다. 그 내용은 아래

8 정창권, 『천리 밖에서 나는 죽고 그대는 살아서』, 돌베개, 2020, 270~271쪽.
9 위의 책, 273쪽.

「부인예안이씨애서문」[10]

와 같다.

임인년 11월 13일 부인이 예산의 집에서 일생을 마쳤으나 다음 달 15일 저녁에야 비로소 부고가 바닷가에 전해왔다.그래서 지아비 김정희는 위패를 설치하여 곡을 하고 생리와 사별을 비참히 여긴다. 영영 가서 돌이킬 수 없음을 느끼면서 두어 줄의 글을 엮어 본가에 부치어 이 글이 당도하는 날 제물을 차리고 영궤 앞에 고하게 하는 바이다.[11]

壬寅十一月乙巳朔十三日丁巳, 夫人示終於禮山之楸舍. 粤一月乙亥朔十五日己丑夕, 始傳訃到海上. 夫金正喜具位哭之, 慘生離而死別, 感永逝之莫追, 綴數行文, 寄與家中. 文到之日, 因其饋奠而告之靈几之前曰.

본문은 다음과 같다.

아아, 나는 형구가 앞에 있거나 유배지로 갈 때 큰 바다가 뒤를 따를 적에

10 박정숙,『조선의 한글편지』, 도서출판 다운샘, 2017, 221쪽.
11 유홍준, 앞의 책, 266쪽.

도 일찍이 내 마음이 이렇게 흔들린 적이 없었습니다. 그런데 지금 당신의 상을 당해서는 놀라고 울렁거리고 얼이 빠지고 혼이 달아나서 아무리 마음을 붙들어 매려 해도 그럴 수가 없으니 이 어인 까닭인지요.

아아, 무릇 사람이 다 죽어갈망정 유독 당신만은 죽지 말아야 했습니다. 죽지 말아야 할 사람이 죽었기에 이토록 지극한 슬픔을 머금고 더없는 원한을 품습니다. 그래서 장차 뿜으면 무지개가 되고 맺히면 우박이 되어 족히 공자의 마음이라도 뒤흔들 수 있게 되었습니다.

아아, 30년 동안 당신의 효와 덕은 온 집안이 칭찬했을 뿐 아니라 벗들과 남들까지도 다 칭송하지 않은 자가 없었습니다. 허나 당신은 이를 사람의 도리로 당연한 일이라며 즐겨 듣지 않으려 했습니다. 내가 그것을 어찌 잊을 수가 있겠습니까?

예전에 내가 희롱조로 말하기를 "당신이 만약 죽는다면 내가 먼저 죽는 게 도리어 낫지 않겠습니까?"라고 했더니, 당신은 깜짝 놀라 곧장 귀를 막고 멀리 달아나서 결코 들으려 하지 않았습니다. 이는 진실로 세속의 부녀들이 꺼리는 바이나 그 실상은 이와 같이 되는 경우도 많았으니, 내 말이 다 희롱에서만 나온 것은 아니었습니다.

지금 끝내 당신이 먼저 죽고 말았으니, 먼저 죽는 것이 무엇이 유쾌하고 만족스러워서 나로 하여금 두 눈만 빤히 뜨고 홀로 살게 한단 말입니까. 저 푸른 바다, 저 높은 하늘과 같이 나의 한은 다함이 없을 따름입니다.[12]

嗟嗟乎. 吾桁楊在前. 嶺海隨後. 而未嘗動吾心也. 今於一婦人之喪也. 驚越遁剝. 無以把捉其心. 此曷故焉. 嗟嗟乎. 凡人之皆有死. 而獨夫人之不可有死. 以不可有死而死焉. 故死而含至悲茹奇寃. 將噴而爲虹. 結而爲雹. 有足以動夫子之心. 有甚於桁楊乎嶺海乎. 嗟嗟乎. 三十年孝德. 宗黨稱之. 以至朋舊外人. 皆無不感誦之. 然人道之常. 而夫人所不肎受者也. 然俾也可忘. 昔嘗戲言. 夫人若死. 不如吾之先死. 反復勝焉. 夫人大驚此言之出此

12 정창권, 앞의 책, 275~276쪽.

口. 直欲掩耳遠去而不欲聞也. 此固世俗婦女所大忌者. 其實狀有如是者. 吾言不盡出於戲也. 今竟夫人先死焉. 先死之有何快足. 使吾兩目鰥鰥獨生. 碧海長天. 恨無窮已.

제주에 유배될 때도 마음이 흔들리지 않았던 추사였다. 아내의 죽음 앞에서 추사는 혼이 달아나고 마음을 붙들어맬 수 없을 정도였다. 그렇게 흔들렸다. 그래서 더욱 슬펐다. 지난날 병든 아내가 고생스럽게 마련해 보낸 음식과 의복을 갖고도 꼬치꼬치 따지고 투정을 부렸으니 이런 자신의 우둔함을 한없이 자책하고 또 자책했다. 추사는 아내 생전의 행적을 치하하며 이를 결코 잊을 수가 없다고 했다. 옛날 아내와 주고받았던 희롱조의 농담도 현실이 되었다고 했다. 그래서 추사는 더욱 슬펐다.

사별 후 추사는 얼마나 쓸쓸했을까. 어느 날 「배소지에서 아내의 죽음을 애도함(謹識配所輓妻喪)」이란 도망시(悼亡詩)를 썼다.

누가 월하노인께 호소해서 那將月姥訟冥司
내세에는 당신과 나 서로 바꾸어 태어나 來世夫妻易地爲
천리 밖에서 나 죽고 당신이 살아서 我死君生千里外
이 슬픈 마음 그대도 알게 했으면 使君知我此心悲

추사는 월하노인에게 애원이라도 해 내세엔 부부가 서로 바뀌어 태어나고 싶다고 했다. 그래야 천리 밖에서 나 죽고 당신이 살아 이 비통한 나의 마음을 당신이 알 것이 아니냐고 했다.

아내의 대상이 지난 2년 후 추사는 양아들 상무에게 편지를 보냈다.

어느덧 새해가 이르러 대상이 언뜻 지나고 보니 너희는 몹시 애통하고 허

전하겠거니와 나 또한 여기에서 한 번 곡하고는 (눈물에 젖어) 상복을 벗었단다. (…) 그동안 제삿날과 사당 참배하는 날이 차례로 이를 적이면 멀리서 해마다 허전한 마음이 더했단다.[13]

당대 최고 명필이었고 조선시대 한류 스타였던 추사 김정희도 아내의 죽음 앞에서는 어쩔 수 없었다. 그도 나약하고도 평범한 하나의 인간에 지나지 않았다.

추사의 아내에 대한 절절한 애서문과 도망시는 현대인들에게 부부 사랑의 귀감이 되어 지금도 삭막한 우리들의 가슴을 촉촉이 적셔주고 있다.

13 유홍준, 앞의 책, 268쪽.

황한소경(荒寒小景)

김정희, 〈황한소경〉, 선면산수도, 22.7×60cm, 종이, 1816~1819, 선문대학교 박물관 소장.
김정희인(金正喜印), 장무상망(長毋相忘), 척암(惕菴)의 도장 세 개가 찍혀 있다.

선면산수도(扇面山水圖) 〈황한소경(荒寒小景)〉은 추사가 1816년 7월 북한산
비봉에 올라가 진흥왕순수비를 조사한 때부터 1819년 4월 문과에 급제한
때 사이, 30대 초반에 그린 작품으로서, 추사의 소림산수와 절구 세 수, 시
의도를 설명한 글 그리고 친구 황산(黃山) 김유근(金逌根)의 감상평으로 되어
있다.

무더위에 그대를 떠나보내니 大熱送君行

내 심경 정말 심란하다오 我思政勞乎
황량한 풍경을 그려주노니 寫贈荒寒景
북풍도만은 할까요? 何如北風圖

 무더운 여름, 추사는 친구와의 이별의 정표로 부채를 선물했다. 계절은 여름인데 그림은 스산한 겨울 풍경이다. 부채를 부칠 때마다 더위를 식히라는 추사의 배려이다.[14]

 '북풍도'에 얽힌 고사가 있다. 후한 환제 때의 화가 유포가 운한도(雲漢圖)를 그리자 사람들은 모두 덥다고 느끼고, 북풍도(北風圖)를 그리자 사람들은 추워 떨었다는 것이다. 『박물지』에 나오는 이야기이다. 형용을 잘한 작품을 이르는 말이다.

 추사가 그린 겨울 풍경은 친구가 떠나고 없는 황량하고도 쓸쓸한 마음을 그리 표현한 것이다.

붕어다리께에는 물이 빠졌으니 水落魚橋際
학산 언저리에는 비가 그쳤으리 雨晴鶴出處
그림에 사람을 그려 넣지 않은 까닭은 畵之不畵人
그대 지금 그곳을 지나고 있어서지 君今此中去

 비가 그쳤다. 학산 언저리에도 비가 그쳐 붕어다리께에는 물이 빠졌을 것이다. 물 빠진 그곳을 친구는 지금 막 건너가고 있을 것이다. 건너가는 친구를 그려야 할 터인데 추사는 그리지 않았다. 보내고 싶지 않아 그랬을까. 산 안쪽을 돌아 건너가서 그랬을까. 보내고 싶지 않은 추사의 복잡한 심경을

14 안대회, 「친구와 그림」, 『한국학 그림을 그리다』, 태학사, 2013, 44쪽 참조.

읽을 수 있다.

이 부채 그림은 백간(白澗) 이회연(李晦淵)에게 준 것이다. 그는 경화세족의 일원으로 여주목사와 나주목사 등을 두루 지냈다. 한번 나가면 오랫동안 볼 수 없는 것이 지방직이다. 구름처럼 왔다 가는 친구와의 이별은 추사에게는 더욱 아쉽게만 느껴졌을 것이다.

나의 혼과 나의 마음은	我神與我情
이끼 낀 작은 조약돌에 서려 있다오	在細茲拳石
그대 품과 소매에 들락날락한다면	出入君懷袖
아침저녁 자주 만나는 셈이겠지요	何異數晨夕

친구에게 부채와 함께 준 선물은 이끼 낀 조약돌이다. 이끼 낀 조약돌은 친구를 생각하는 추사의 혼과 마음이다. 그것을 꺼내 볼 때마다 조석으로 나를 본 듯 해달라는 것이다. 연인 같은 추사의 다정다감한 마음이 피부로 다가오는 것 같다. 조약돌은 사람과 사람 사이를 이어주는 매개물로 부채와는 또 다른 우정의 징표이기도 하다. 추사가 붙인 협서는 아래와 같다.

원나라 화가의 황량하고 스산한 작은 풍경을 본떠서 그리고 절구 세 수를 써서 학협(鶴峽)으로 떠나는 백간 노형을 배웅하였다. 머리에 떠올리면 그 사람은 멀지 않아 평소처럼 함께 있는 듯하다. 붓을 든 마음과 먹을 가는 심경이 넋이 나간 듯 까마득하다. 바보스런 아우가.
倣作元人荒寒小景, 仍題三絕句, 送白澗老兄鶴峽之行. 所思不遠, 若爲平生, 豪心墨意, 黯然如銷. 愚弟 愓人.

친구에 대한 이별의 심경을 토로하고 있다. 붓을 든 마음과 먹을 가는 심

정이 까마득하다고 했다. 얼마나 그리우면 늘 함께 있는 듯하다 했을까. 물리적인 거리는 머나 심리적인 거리는 이리도 가깝다. 백간은 추사에게는 자신을 알아주는 다정다감한 친구였던 것 같다. 추사는 천성적으로 감수성이 예민하고 외로움을 잘 타는 예술가라는 생각이 든다.

제찬(題贊)은 황산 김유근이 붙였다.

> 그림의 뜻이 시원스럽고 산뜻하며, 시법이 맑고 새롭다. 사람으로 하여금 여행의 고생도 잊게 할 뿐만 아니라, 가슴과 소매 사이에서 서늘하고 시원한 기운을 느끼게 만들어 여름날 길을 가는 고생도 잊게 하리라. 황산이 쓴다.
> 畵意瀟灑, 詩法淸新, 令人非直忘行役之勞, 懷袖間當得凉爽氣, 不知爲夏天行色也. 黃山題.

김유근의 협서는 추사의 시와는 다르다. 추사의 시는 무거움 침울, 그리움, 아픔이 주조를 이루는데 김유근은 "그림의 뜻이 시원스럽고 산뜻하며, 시법이 맑고 새롭다"고 했다. 이율배반이다.

내면은 침착의 풍격이요, 외면은 청기의 풍격이다. 추사가 준 서늘하고 시원한 부채 때문일 것이다. 부채는 이별의 선물을 건네는 추사의 마음이다. 추사의 시·서·화는 이렇게 높은 격조와 깊은 심미안을 갖고 있다. 안은 뜨거우면서 밖은 시원한, 이율배반이면서 이율배반이 아닌, 안팎의 뜨거움과 시원함의 경계가 없다.

추사와 황산은 경주 김씨와 안동 김씨로 당대 노론의 시파와 벽파에 해당되는 정적의 관계였다. 그러나 이들은 이재 권돈인과 함께 죽을 때까지 금석지교를 나누었다. 「황산유고(黃山遺稿)」에 이런 이야기가 있다.

> 나와 이재와 추사는 사람들이 말하는 금석처럼 두텁고 견고한 우정 사이

다. 서로 만나면 정치적 득실과 인물의 시비에 대해서는 말하지 않고, 영리와 재물에 대해서도 언급하지 않는다. 다만 고금에 대해 이야기하고 서화를 품평할 뿐이다. 하루라도 보지 않으면 문득 슬퍼하며 실성한 듯하였다.[15]

〈황한소경〉은 꼭 필요한 곳에만 붓질되어 있어 세부가 생략되어 있다. 그래서 건조하고 황량하다. 나무와 바위는 짙은 먹으로 전체 화면은 담묵으로 처리했다. 강 사이엔 산이 연달아 이어져 있다. 저쪽에는 강마을도 산마을도 있을 듯싶다. 친구는 화면에 없는 데도 있는 것 같고, 있는 데도 없는 것 같다. 강 건너 멀리 산녘을 돌아가고 있는 것 같기도 하다.

앞 강가엔 큰 나무 몇 그루가 서 있다. 그런데 전부가 저쪽을 향해 목을 빼듯 서 있다. 잔가지들도 같은 쪽으로 기울어져 있다. 멀리 가는 친구를 바라보며 아득히 손을 흔들어주는 것도 같기도 하다. 나무는 추사의 감정이 이입된 객관적 상관물이다. 그림은 그 사람이다. 얼마나 이별의 아쉬움이 아팠으면 그리 그렸을까 싶다.

친구에게 이별의 선물로 준 선면산수도의 시정화의(詩情畵意)는 2백여 년의 세월이 흘러갔어도 지금도 따뜻한 감동으로 다가오고 있다. 아름답고도 애틋한 마음 때문이 아닐까. 고금 변하는 것은 살아가는 방식일 뿐 인간의 마음은 변함이 없다. 추사의 선면산수도는 친구에게만 준 것이 아닌 각박해져가는 현대에 사는 우리에게 준 신선하고도 아름다운 선물이기도 하다.

15 권윤희, 「荒寒悠遠美 : 추사 김정희의 〈황한산수도(荒寒山水圖)〉」, 『마음으로 읽어내는 名文人畵 2』, BOOKK, 2020.

운외몽중첩(雲外夢中帖)

김정희, 〈운외몽중〉, 27×89.8cm, 1827년 무렵, 개인 소장

정조의 사위 홍현주(洪顯周)는 어느 날 꿈에 바닷가에서 우연히 부처님을 만나 게송을 받았다. 꿈에서 깨어보니 13자밖에 기억나지 않았다.

돌아보니 한 점 있어 청산은 아련하다	還有一點靑山應
구름 밖의 구름이요 꿈속의 꿈이로구나	雲外雲夢中夢

홍현주는 잊어버린 나머지 게송이 안타워, 이 꿈속의 선계 열세 자를 신위(申緯)에게 들려주고, 게송에 맞게 대련으로 써줄 것을 부탁했다. 신위는 대련을 쓰고 절구 3수와 율시 1수의 화답시까지 지어 보냈다. 홍현주는 그의 시 4수에 차운하여 자신의 호를 운외거사라 하고 4수의 화답시를 보냈다. 신위는 다시 시 1수를 지어 보냈다. 홍현주는 또다시 화답하여 시 1수를

지었다. 이렇게 해서 『몽게시첩(夢偈詩帖)』은 10수가 되었고 추사가 여기에 3수를 붙여 『운외몽중첩(雲外夢中帖)』을 완성했다. 추사는 시를 모두 행서로 필사하고 시첩 머리에 '운외몽중' 넉 자를 대자 예서로 썼다. 『운외거사몽게시첩』이라고도 한다.

총 26쪽으로 구성된 추사 김정희의 친필 서첩 『운외몽중첩』은 신위, 홍현주, 김정희의 시 13편이 들어 있는 세 사람의 공동작품이다. 1827년 추사의 나이 42세 때에 제작된 것으로 추정하고 있다.[16]

10년 후, 초의선사가 수종사(水鐘寺, 남양주 조안면 운길산 중턱에 소재하여 양평 서종면 정배리와는 북한강을 가운데 두고 있다)에 갔다가 거기에서 양수리의 아름다운 풍경을 바라보았다. 그야말로 '운외운몽중몽'이었다. 초의는 '해거도인 부화(海居道人俯和)'라 제하고 이 게송을 차운해 시를 지었다. 이런 게송 이야기가 다시 나온 것을 보면 당시 이 시첩이 꽤 알려졌던 것 같다.

완당은 「소당의 작은 초상에 제하다(題小棠小影)」라는 글 첫머리에 이 구절을 인용한 바도 있다. '몽게(夢偈)'는 그 시대의 유사들에게는 이미 시적 화두가 되어 있었던 것으로 보인다. 소당(小棠)은 조선 후기의 문신이자 서도가이며 북조풍의 예서에 능했던 김석준(金奭準, 1831~1915)의 호이다.

'운외운몽중몽(雲外雲夢中夢)'은 엄밀히 말하면 홍현주의 창작은 아니다. 중국 송나라 황정견이 자화상에 찬으로 썼던 '몽중몽신외신(夢中夢身外身)'에서부터 비롯되었다고 한다. 황정견 자신도 이 시구를 이름도 알 수 없는 어느 노학자의 글에서 빌려왔다고 한다. 황정견은 소동파의 제자로서 송대를 대표하는 시인 중의 한 사람이다.

이 시첩에 실린 세 사람의 작품은 각자의 개인 문집에도 실려 있어 그들

16 유홍준, 앞의 책, 170쪽.

〈운외몽중첩〉 일부

간 교유의 일면을 보여주고 있다. 홍현주의 글은 미간 육필본인『해거제미정고(海居齋未定藁)』권1에 실려 있고, 신위의 시는『신위전집』제2권과『경수당전고(警修堂全藁)』권39에, 김정희의 글은『완당전집』제10권에 「제운외거사몽게후(題雲外居士夢偈後)」라는 제목으로 게재되어 있다. 「해거도인부화」는『초의집』에 기록되어 있다.

이 세 사람이 활동하던 시기는 19세기 중반으로 청나라 고증학의 영향을 받아 실학이 융성했던 시기였다. 특히 시를 중심으로 송시풍이 재유행했다.『운외몽중첩』에는 옛 시인들의 이런 풍류가 듬뿍 담겨 있다.

그때 쓴 추사의 시, 칠언절구 「운외거사 몽게의 뒤에 쓰다(題雲外居士夢偈後)」 3수를 감상해보자.

가운데, 밑, 바깥, 가로 한두 형상을	中底外邊一二形
산빛에 열고 닫는 깊은 문 두드렸네	山光開闔叩玄扃
구름 흩고 꿈 깨이니 모를레라 어드메뇨	夢醒雲散知何處
청산이라 푸른 점 하나만 남아 있네	還有靑山一點靑
청산이라 푸른 점 하나 손수 뽑아 일으키니	拈起靑山一點靑

기봉이 닿은 곳에 구름 빗장이 열렸다네 　機鋒觸處啓雲扃

만리라 검은 구름 하늘가의 꿈이거니 　萬里烏雲天際夢

백천 등불 백천 형상을 거두어들이누나 　百千燈攝百千形

꽃 형상 비슷하다 나무 형상 비슷키도 　或似花形似樹形

화엄의 누각이라 문을 걸지 않았거든 　華嚴樓閣不關扃

꿈속이나 구름 밖이 가리고 멈춤 없어 　夢中雲外無遮住

손 가는 데 맡기어라 일점 청을 뽑아오네 　信手拈來一點靑

나가산인이 운외거사의 몽게시첩 뒤에 급히 붓을 휘둘러 쓰다

　　　　　　　　　　邪伽山人走題雲外居士夢偈詩帖後

'나가산인(邪伽山人)'은 추사의 별호이다. 추사의 시는 이들 세 사람의 작품 중 선시에 가장 가깝다고 할 수 있다. 손수 쓴 부기처럼 '급히 붓을 휘둘러 쓴' 흔적이 전혀 묻어나지 않을 만큼 깊고 고요한 선의 경지를 보여주고 있다. 아울러 신위와 홍현주 간에 주고 받았던 몽게시를 자신의 입장에서 명쾌하게 정리까지 해주는 느낌이 들게 한다.[17] 추사는 홍현주와 신위가 주고 받은 게송의 입장들, 『몽게시첩』 10수를 정리해주면서 자신의 선적 경지를 선시로까지 보여주고 있다.

유홍준은 이 『운외몽중첩』의 글씨에 대해 다음과 같이 말하고 있다.

운외몽중첩은 40대 추사 글씨의 최고 명작으로 대자 예서체 글씨의 진수를 보여준다. 흔히 보아온 추사의 예서 글씨에는 디자인적인 변형이 많다. 그러

17 조태성, 「유사들의 시에 나타난 선취 연구―완당 김정희의 〈雲外夢中〉 詩帖을 중심으로」, 한국시가문화연구, 2004, 11쪽.

나 '운외몽중' 녁 자는 예서체의 골격에 해서체의 방정함이 곁들여져 글자 자체의 울림과 무게가 동시에 느껴진다. 추사의 글씨에 괴가 들어가지 않을 경우에는 이처럼 단아하면서도 굳센 멋을 풍긴다.

한편 힘차고 유려한 행서로 써 내려간 작은 글씨들을 보면 추사는 이 무렵부터 획의 굵기에서 아주 능숙한 변화를 보이고 있음을 알 수 있다. 50대에 들어서면 이 글씨가 더욱 발전하여 글자의 기본 틀에 구양순체의 방정함이 더해져 이른바 추사체에 가까워진다. 추사의 글씨는 이렇게 발전해가고 있었다.[18]

추사의 〈운외몽중〉은 1827년 자하 신위, 영명위 홍현주의 몽계시첩 10수에 추사의 3수의 시를 붙여 만든 『운외몽중첩』의 표제 글씨이다. 유홍준은 이 〈운외몽중〉은 추사 40대의 예서체 글씨의 진수를 보여준, 뜻 깊은 화답을 기념한 최고의 명작이라고 말하고 있다. 선조들의 풍류의 격조는 이러했다.

18 유홍준, 앞의 책, 170~171쪽.

초의정송반야심경첩(草衣淨誦般若心經帖)

 1842년 11월 13일 아내 예안 이씨가 세상을 떠났다. 추사가 부음을 들은 것은 한 달 뒤인 12월 15일이었다. 추사는 아내를 보내놓고 세상을 체념한 듯 살아가고 있었다. 제주의 봄은 어김없이 찾아왔다. 초의선사는 추사를 위로하기 위해 제주도를 찾았다. 추사는 형용할 수 없이 반갑고 기뻤다. 초의는 산방산의 산방굴암에 자리를 잡았다. 예안 이씨의 극락왕생을 빌기 위해서였다. 때때로 초의선사는 적거지를 찾아와 추사와 차를 마시며 담소를 나누곤 했다. 그런데 어느 때부터인가 초의의 발걸음이 뜸해졌다. 초의선사가 말을 타다 다쳤다는 것이다.

 말 안장에 볼깃살이 벗겨져 감당할 수 없는 고통을 당하셨다고 하니 가여움이 절절합니다. 크게 다치시지는 않으셨는지요. 내 말을 듣지 않고 경거망동을 하셨으니 어찌 함부로 행동한 것에 대한 업보가 없겠습니까. 사슴 가죽을 얇게 떠서 상처의 크기에 따라 잘라 밥풀을 짓이겨 붙이면 좋아질 것입니다. 이는 중의 살가죽이 어떻게 사슴 가죽과 같겠는가. 사슴 가죽을 붙인 후에는 곧바로 일어나 돌아올 수 있을 것입니다. 저는 찌는 더위가 괴로울 뿐입니다. 그럼. (1843) 윤 7월 2일 다문.[19]

19 박동춘 편역, 『추사와 초의 : 차로 맺어진 우정』, 이른아침, 2014, 131쪽.

추사는 초의선사가 있는 산방굴암을 찾았다. 머리맡에는 『반야심경』이 놓여 있었다. 얼마나 넘겼을까, 손때 묻은 종이는 해질 대로 해져 바람 불면 바스라져 날아갈 것 같았다. 극락왕생을 얼마나 빌고 빌었길래 종이가 저리 투명하도록 얇아졌을까. 추사는 선사의 깊은 우정에 그만 돌아서서 주르르 눈물을 흘렸다.

김정희, 『초의정송반야심경』 탁본첩 일부(출처 : 굿모닝충청)

산방굴암에서 돌아온 추사는 『반야심경』을 사경하기 시작했다. 1장 2행에 10자씩 제목을 포함해 31장을 또박또박 해서로 썼다. 이것이 『초의정송반야심경(草衣淨誦般若心經)』이다. 초의선사의 우정에 대한 보답이었다.

『반야심경』은 대승불교 반야사상의 핵심을 270자로 함축시켜 서술한 경으로 불교의 모든 의식 때 독송되고 있다. 원래 명칭은 『마하반야바라밀다심경(摩訶般若波羅蜜多心經)』이다. '반야'는 지혜를 말하고 '바라밀다'는 저 언덕에 이른다는 말이다. 지혜의 빛으로 열반의 완성된 경지에 이른다는 뜻이다.

『반야심경』 전문을 쓰고 나서 추사는 경전 끝에 기문(記文)을 붙였다. 기문은 작품 제작의 이유를 설명하는 기록 문서이다. 여기에 호 단파를 썼고 다시 찬파로 고쳐 함께 병기했다. 그리고 기문 끝에 여의주인 인장을 찍었다.

세속의 때가 낀 이 몸이 베껴 썼으니 이 경전이야말로 바로 불구덩이 속에

서 피어난 연꽃으로, 곧 더러운 세상에서도 언제나 깨끗함을 간직한다는 뜻
이다. 호경금강(護經金剛, 불경을 호위하는 금강역사)이 비웃지는 않으리라 생각
하여 단파거사가 초의의 정송(淨誦)을 위해 썼다. 단파라는 호는 또한 찬파라
는 호를 고친 것이니 아울러 기록한다.

　　　以此垢滓身寫此經卽火中蓮華卽處染常淨之義想不爲護經金剛所呵檀波
　　居士書爲艸衣淨誦檀波又改羼波並記

　단파와 찬파는 추사의 명호이다. 각각 해탈에 이르기 위한 대승불교의 여
섯 가지 수행 덕목인 육바라밀(보시, 지계, 인욕, 정진, 선정, 지혜) 중 단파라밀인
보시와 찬파라밀인 인욕을 말한다. 단파는 모든 것을 용서하고 남을 위해
봉사, 헌신하는 정신이고 찬파는 세상의 모든 모욕과 고통, 번뇌를 참는 정
신을 말한다.

　　단파의 명호는 이미 문학종횡이란 대련을 쓸 때 쓰던 명호로 자신의 능력
　을 세상에 보시한다는 과만함을 보여준 명호가 아니던가. 죽은 아내를 위해
　독송하는 초의의 마음에 자신이 부끄러웠다. 이 반야심경은 초의를 위한 것
　이기도 하지만 선생 자신도 마음을 추스르고 스스로 정진하는 데도 있었다.
　이제는 모든 것을 참고 이겨내야 한다.[20]

　죽은 아내를 위해 독송하는 초의에게 추사 자신은 얼마나 부끄러웠을까.
추사는 보시인 단파를 인욕의 찬파로 고쳐 병기했다. 그리고 여의주인을 찍
었다. 여의주인은 불교의 수호신 '나가(那迦)'를 뜻하는 해탈의 알레고리이
다. 추사가 초의선사에게 보낸 우정 어린 17편의 편지첩의 명칭이 바로「나

20 강희진, 『추사 김정희』, 명문당, 2015, 163쪽.

가묵연」이다. 초의선사와 추사는 이러한 뜻
을 서로가 잘 알고 있었다.

추사는 적거지에서 아내의 죽음을 극복
하고 예술혼을 한 자 한 자 경전에 심었다.
거기에는 초의선사의 진심 어린 우정이 새
겨져 있었다. 이 『반야심경첩』은 굵은 획은
대나무를 쪼개듯, 가는 획은 번개가 꽂히
듯, 추사의 독특한 서체의 진면목을 보여준
추사 해서체의 백미로 일컬어지고 있다.[21]

초의선사는 차안에서 피안으로 피안에서
차안으로 밀려가고 밀려오는 파도 소리에
실어 "아제아제 바라아제 바라승아제 모지
사바하"[22], 이렇게 『반야심경』을 읊고 또 읊었다.

기문 끝부분
(출처 : 원각사 성보박물관)

> 가자 가자 피안으로 가자, 우리 함께 피안으로 가자. 피안에 도달하였네.
> 아! 깨달음이여 영원하라
> 揭帝揭帝波羅揭帝 婆羅僧揭帝 菩提薩婆訶

가는 이여, 가는 이여, 저 언덕으로 가는 이여, 저 언덕으로 온전히 가는
이여, 깨달음이여, 영원하여라!

초의선사의 독경이 있었기에 「초의정송반야심경첩」은 가능했을 것이다.
당시 아내를 잃고 벼랑 끝에 서 있었던 추사였다. 그의 삶과 학문과 예술이

21 「탄탄(呑呑) 스님의 '산방원려'」, 『굿모닝충청』, 2017.4.25.
22 음역임. 범어로는 '가테가테 파라가테 파라상가테 보디 스바하'.

이 경전에 고스란히 집약되어 현현된 미증유의 명작이 아니었을까 생각해
본다.

추사의 화두, 연못의 물에 연꽃이 피는 것이 아니라 불 속에 연꽃이 핀다
는 화중연화(火中蓮花). 그만의 독특한 해서체로 추사의 「초의정송반야심경
첩」을 풀어냈다.

추사와 죽향의 스캔들

죽향, 『화훼초충첩』 13폭 중
〈백양노인법 화접도〉,
국립중앙박물관 소장

　1828년 7월 추사의 부친 김노경이 평안감사로 임명되었다. 추사가 예조
참의에서 물러나 있을 때였다. 추사는 부친을 찾아 평양으로 갔다가, 그곳
에서 명기 죽향을 만났다.

　죽향은 난과 죽을 잘 쳤으며 시 또한 뛰어났다. 국립중앙박물관에 그녀의
『화훼초충첩』 13폭이 소장되어 있고 시 한 수가 『풍요속선(風謠續選)』에 전하
고 있다. 1830년경에 나온 한재락(韓在洛)의 『녹파잡기(綠波雜記)』의 '죽향' 항
목에 죽향의 대나무 그림에 '정취가 있다'라며 다음과 같이 썼다.

붉은 치마와 옥색 저고리를 차려입은 모습이 하늘하늘하였다. 날렵한 말이 히힝거리며 큰 소리로 울고 고운 먼지가 은연 중 일어났다. 손님을 보자 안장에서 재빨리 내려 서는데 어여쁘고 젊은 모습이 사람 마음을 움직이게 했다.[23]

자하 신위가 평양에서 죽향과 논 일이 있었다. 그는 죽향의 묵죽 가리개에 자신의 죽계시에서 운을 따 시를 짓고 서문도 써주었다. 신위만이 아니다. 당대의 풍류를 아는 시인들은 다투어 죽향의 시와 묵죽을 노래했다. 벽오당 나기는 죽향의 시집에 시를 붙이면서 "반지고 노리개고 모두 이 세상 물건이 아니구나"라고 했다.[24]

『국역 완당전집』에 「평양 기생 죽향에게 재미로 주다」라는 시가 실려 있다. 추사는 죽향에게 이 제목의 시 2수를 건넸다. 추사도 명기 죽향에게 반했나 보다. 한 수는 구애의 수작이요, 한 수는 부친에 대한 예우의 시였다.

햇빛 아래 정정한 저 대나무 일념향이라	一竹亭亭一念香
노랫소리가 푸른 마음에서 길게도 뽑혀 나왔구나	歌聲抽出錄心長
마실 나온 벌들이 꽃 훔칠 약속 찾고자 하나	衙蜂欲覓偷花約
높은 절개라 한들 어찌 엉큼한 마음 품을 수 있을까.	高節那能有別腸
원앙새 일흔 나이 두 마리가 정겨운데	鴛鴦七十二紛紛
도대체 누가 기생 자운이란 말인가	畢竟何人是紫雲
평양에 온 새 태수님이 보고 싶다 하시네	試看西京新太守
그분 풍류가 넘치기를 사훈(두목) 그의 벼슬 그대로일세	風流狼藉舊司勳

23 한재락, 『녹파잡기(綠波雜記)』, 이가원·허경진 역, 김영사, 2007, 74~75쪽 ; 최열, 앞의 책, 240쪽에서 재인용.

24 유홍준, 앞의 책, 165쪽.

원앙새 일흔 나이라 했으니 당시 64세였던 평안감사(태수) 김노경을 가리키는 말일 것이다. 김노경은 아들 추사가 평양에 오자 기념으로 명기 죽향을 불러 술자리를 마련했다. 그 자리에서 추사는 시 한 수에 자신의 객기를, 한 수에 아버지에 대한 예우를 담아 읊었다.

죽향이 추사에게 건넸다고 하는 시「황혼(黃昏)」이 있다.

천 가락 만 가락 버들가지 드리워진 문에	千絲萬縷柳垂門
구름같이 흐릿한 푸른 그늘 마을은 보이지 않는데	綠暗如雲不見村
홀연히 목동 하나 피리를 불며 지나가니	忽有牧童吹笛過
강 가득히 안개비가 황혼 속에서 나오네	一江煙雨自黃昏

시중유화(詩中有畵)이다. 죽향은 대동강변 조금 떨어진 곳에 살고 있었다. 온통 실버들이 강마을을 가렸다. 휘늘어진 초록 주렴 사이로 죽향이 밖을 내다보고 있다. 노을 속에서 뽀얀 물안개가 강 위로 피어오르고 있었다. 버들가지 사이로 목동 하나가 피리 불며 지나간다. 목동은 누구였을까.

가져온 시 기쁘게 받아 쥐니 응당 대나무 가지라	好把來詩當竹枝
비같이 흐릿한 뜰안의 그늘, 꿈도 실타래처럼 늘어졌네	園陰如雨夢如絲
그대 가슴속에 오직 나의 대나무 하나만 있게 했는데	使君胸中惟我竹
천연덕스럽게 웃고 또 웃을 때 그 누가 알리오	誰解天然笑笑時

죽향에게 주는 화답시라 할 만하다. 죽향의 시「황혼」을 받고 급히 펴보니 시가 대나무 가지가 아닌가. 죽지는 죽향이 보낸 대나무 같은 한 마음이다. 죽향의 "구름같이 흐릿한 푸른 그늘(綠暗如雲)"과 추사의 "비같이 흐릿한 뜰안의 그늘(園陰如雨)"이 같은 짝이다. 우연의 일치이겠는가.

추사는 죽향의 가슴속에 나의 대나무가 있다고 했다. 피리는 바로 대가 아닐까. 목동의 주인은 추사이지 않은가. 천연스레 웃고 웃으니 이런 비밀 연애를 누가 짐작이나 했을까.

이것이 문제가 되었다. 추사에게는 일곱 누이가 있었는데 이씨 문중으로 시집을 간 누이 하나가 이 사실을 올케에게 일러바쳤다. 아내는 가뜩이나 남편을 평양으로 보내고 마음 졸이고 있었는데 이게 무슨 날벼락인가. 남편을 색향 평양으로 보낸 것만 해도 조마조마한데, 한 군데 몰입하면 푹 빠져버리는 남편 추사가 아닌가. 죽향과의 염문설을 전해들은 아내에게 추사는 해명하는 편지를 썼다. 1829년 11월 26일자 편지이다.

> 그 사이에 계속 한결같이 지내시고 모두 아무 탈이 없사옵니까? 어린것(김명희의 아들)도 탈 없이 있사옵니까? 염려를 떨치지 못하오며, 여기는 아버님께서 편찮으시며, 나는 길을 3일 정도 가다가 도로 와서 약시중을 들며 지내옵니다. 요새는 건강이 많이 나으시니 처음의 놀라던 것에 비하면 다행이오며, 오늘은 억지로 세수까지 하여 보려 하시니 경사스럽고 다행이옵니다.
> 나는 한결같으며 집은 아주 잊고 있사옵니다. 당신만 해도 다른 의심 하실 듯하오나, 이집(이씨 집안으로 시집간 서매로 추정)의 편지는 다 거짓말이니 곧이듣지 마옵소서, 참말이라고 해도 이제 다 늙은 나이에 그런 것에 거리끼겠사옵니까? 우습사옵니다. …(하략)…[25]

편지를 받고 아내는 무슨 생각을 했을까. 남편이 무사히 돌아오기만을 기다렸을 것이다. 훗날 제주 유배지에서 아내의 죽음을 나중에 알고 통곡하던 추사는 시를 지어 아내를 애도했다.

25 정창권, 앞의 책, 208~209쪽.

누가 월하노인께 호소해서	那將月姥訟冥司
내세에는 당신과 나 서로 바꾸어 태어나	來世夫妻易地爲
천리 밖에서 나 죽고 당신이 살아서	我死君生千里外
이 슬픈 마음 그대도 알게 했으면	使君知我此心悲

서로 역할을 바꾸어 태어나자고 했다. 아내가 자신 때문에 속을 썩이고 고생했던 것도 자신이 대신하겠다는 것이다. 죽어 후회해야 무슨 소용 있으랴. 요샛말로 있을 때 잘해야 한다. 자나가면 다시는 해줄 수 없는 것이 인간 사이다.

추사는 약관 시절 첫 부인 한산 이씨와 사별하고 3년 후 예안 이씨와 재혼했다. 부부 금실이 애틋해 유배 중에도 추사는 부인에게 많은 편지를 보냈다. 마지막 보낸 편지는 죽은 지 7일 뒤에 썼다고 한다. 이렇게 아내가 일찍 돌아갈 줄이야. 참으로 애통할 일이다.

권돈인 〈세한도〉 화제(畵題)와 제발(題跋)

권돈인, 〈세한도〉, 종이에 수묵, 22.1×101.5cm, 국립중앙박물관 소장

추사만이 아니라. 이재 권돈인(1793~1859)도 〈세한도〉를 남겼다.

추사 김정희, 이재 권돈인, 황산 김유근은 금석지교를 맺은 사이다. 이재
는 영의정에 올랐던 인물이며 황산은 순조·헌종대 정계의 중심에 있었던
인물이다. 정치적 이해를 떠나 그들은 학문과 예술의 동반자였다.

권돈인의 〈세한도〉는 두루마리로 되어 있다. '세한도'라는 제목은 추사가
썼고, 제발은 이재와 추사가 썼다. 오른쪽이 이재, 왼쪽이 추사의 제발이다.

　　세한삼우도 한 폭에 시의를 담았다. 우랑
　　因以歲寒三双圖 一幅以實詩言 又闌

　　그림의 의미가 이 정도는 되어야 형사(形似) 너머에 있는 자기 마음을 표현

했다 할 것이다. 이 뜻은 옛날의 명가라 해도 제대로 아는 사람은 아주 적을 것이다. 공의 시만이, 송나라 시인 반랑(潘閬)에 얽매이지 않으며 그림 또한 그렇다. 완당.

畵意如此而後 爲形似之外 此意雖 古名家得之者絕少 公之詩不拘於閬 工畵亦然阮堂

이재는 "세한삼우도 한 폭에 시의를 담았다"고 적었으며 추사는 "형사 너머에 있는 자기 마음을 표현했다"며 "옛날 명가라 해도 제대로 아는 이가 드물 것"이라고 격찬했다.

이재 권돈인은 추사보다 세 살 위였으나 추사와는 우정과 예술을 깊이 나눈 절친한 사이였다. 제목 왼쪽에 찍은 둥근 인장 '장무상망(長毋相忘, 서로 오래 잊지 말자)'을 보면 그들의 우정이 어떠했는지를 짐작할 수 있다.

이재의 〈세한도〉는 추사의 것과는 다르다. 추사는 마른 갈필을, 이재는 물기 많은 윤필을 썼다. 추사는 쓸쓸한 느낌, 이재는 온후한 느낌을 준다. 추사는 소나무, 잣나무, 초가집을 그렸으나 이재는 소나무, 잣나무, 바위 등과 세한삼우(송·죽·매)를 초가집과 함께 그렸다. 세한삼우는 추운 겨울의 세 가지 벗을 일컫는, 선비의 고결한 절개를 이르는 말이다.

이재의 세한삼우엔 매화가 그려져 있지 않다. 이는 형사 너머에 있는 표현하지 않은 의미일 것이다. 그리지 않았지만 그린 것이나 마찬가지라는 뜻이다. 절을 그리지 않았다고 해서 절이 없는 것이 아니다. 바람을 그리지 않았다 해서 바람이 불지 않는 것이 아니다. 동자를 그리면 되고 잎을 쓸리게 그리면 되는 것이다. 형사란 눈에 보이는 것을 그대로 옮겨놓은 것을 말한다. 세한삼우라 했으니 그리지 않은 것은 형사 너머에 있다는 것을 의미한다. 깊은 의미, 멋스러운 표현이다. 그래서 추사는 '그림의 의미가 이 정도는

되어야 형사 너머에 있는 자기 마음을 표현했다.'고 말한 것이다.

제목의 서체와 제발은 추사의 글씨이고 그림과 제발은 이재의 솜씨이다. 이재의 세한도는 두 사람의 따뜻한 우정이 묻어나는 이재와 추사의 합작품이다. 이재의 세한도는 추사의 그늘에 가려졌으나 그들은 같은 시대에 우연찮게 우정 어린 명품 〈세한도〉를 남겼다.

권돈인은 1851년 경상도 순흥으로 유배되었다가 1859년 충청도 연산으로 다시 이배되었다. 그해 배소에서 죽었다. 추사는 1840년 제주도로 유배되었다가 1848년 풀려났고, 3년 뒤 다시 1851년 함경도 북청으로 유배되었다가 2년 만에 풀려 돌아왔다. 권돈인은 순흥에서 추사는 제주도에서 9년간의 긴 유배 생활을 했다. 그때 둘 다 우연찮게 배소에서 〈세한도〉를 그렸는지 모르겠다. 두 〈세한도〉는 세월의 고단한 유배의 내력이 짙게 배어 있다. 그들은 혹독한 유배의 고통을 소나무와 잣나무를 바라보며 스스로를 감내해오지 않았을까. 자신을 담금질하는 마음으로 〈세한도〉를 그렸을 것이다.

추사가 〈세한도〉를 그린 해는 1844년이다. 권돈인의 〈세한도〉는 추사의 그것보다 먼저 그렸는지 후에 그렸는지는 알 수 없으나 배소에서 〈세한도〉를 그렸다면 추사의 〈세한도〉가 먼저이다.

추사는 이재에게 묵란을 그려주기도 했으며 특히 〈모질도(耄耋圖)〉는 추사가 귀양가면서 권돈인에게 축수로 그려준 그림이다.[26] 이 〈세한도〉는 그 답례로 권돈인이 추사에게 준 것이라고 하는데 그러면 이재의 〈세한도〉가 먼저이다. 대다수 학자들은 추사의 〈세한도〉 이후에 이재의 〈세한도〉가 그려졌을 것으로 생각되나 두 〈세한도〉가 그려진 연대는 아직은 밝혀진 바가 없다.

권돈인은 김정희과는 일생을 친밀하게 지냈다. 김정희와는 합벽첩(合璧帖)

26 유홍준, 『김정희 : 알기 쉽게 간추린 완당평전』, 학고재, 2006, 190쪽.

을 만들거나 그림을 주고받기도 했지만 서로 감식안을 공유하며 지내기도 한 돈독한 관계였다.

권돈인은 김정희와 같은 시기의 서화가 중 한 사람이다. 김정희의 글씨를 '추사체(秋史體)' 권돈인의 글씨는 '권합체(權閤體)'라고 불렀다. 추사체와 권합체는 그때부터 배우는 사람이 많아 서풍으로 유행하다시피 했다고 한다.

추사가 제주 유배 시 권돈인에게 부친 편지의 일부이다.

시골의 집을 빌려 합하와 나란히 밭을 갈기로 한 약속이. 평생의 소원입니다. 그러나 이는 귀양살이 하는 자의 망상으로서 항아리 속의 잡생각일 뿐입니다.

권돈인과의 우경지약(牛耕之約)은 끝내 이루지 못했다. 인연이란 어쩔 수가 없는가. 그들 간의 아름다운 우정은 예술로 남아 지금도 우리들의 가슴을 울리고 있다. 우정은 이리도 영원한 것이다.

영영백운도(英英白雲圖)

김정희,
〈영영백운도〉

　〈영영백운도(英英白雲圖)〉는 추사의 그림이다. 협서는 황산 김유근이 썼다. 김유근의 『황산유고』에도 「추수백운도(秋樹白雲圖)에 붙이다」라는 제목의 이 시가 실려 있다. 제주도 유배 당시에 그린 것으로 전하고 있으나, 한 사람이 그림을 그리면 다른 사람이 화제를 쓰거나 글씨를 썼던 그 시절의 분위기로 봐서 추사가 서울에서 지낼 때 그린 것이 틀림없다.[27] 추사와 이재 권돈인, 황산 김유근은 정적 관계였으나 고금의 역사와 학문을 토론하고 서화를 품

27 안대회, 앞의 글, 앞의 책, 40쪽.

평하는 예술의 동반자로서 특별한 금석지교를 나눈 인물이었다.

뭉게뭉게 흰 구름이여!	英英白雲,
가을 나무에 에둘렀네.	繞彼秋樹,
조촐한 집으로 그댈 찾아오니,	從子衡門,
그 누구 때문이던가.	伊誰之故.
산과 내가 아득히 멀어,	山川悠邈,
옛날에는 날 돌아보지 못했지.	昔不我顧,
허나 지금 어떠한가,	今者何如,
아침저녁 만나세나.	庶幾朝暮.

숲 아래 사람은 없고 조촐한 집만 두 채 있다. 친구가 집으로 찾아오기를 바라고 있다. 그동안 산과 내가 가로막혀 만나지 못했으나 이젠 집으로 돌아왔으니 조석으로 자주 만나자는 것이다.

추사가 그림을 그리고 황산은 화제시를 썼다. 한동안 떨어져 있었으니 이제부터 자주 오고 가자는 것이다. 친근한 두 사람 간의 우정이 묻어난다. 시와 그림으로 교감이 이루어진 격조 있는 묵연으로의 사귐이다.

『시경』의 소아(小雅)의 도인사지십(都人士之什) 제5편의 '백화(白華)' 1장과 2장에 '비하독혜(俾我獨兮, 나만을 외롭게 하는구나)', '영영백운(英英白雲, 뭉게뭉게 이는 흰 구름)'이란 구절이 나온다. '영영백운'은 멀리 떨어져 있는 누군가를 그리워하고 있는 상징적인 시구이다.

두보의 「봄날에 이백을 생각하다(春日憶李白)」에도 구름에 빗대어 벗을 그리워하는 마음을 표현한 구절이 있다.

봄 나무들 싱그러운 위북의 나 渭北春天樹

저무는 날 구름에 마음 설렐 강동의 그대 江東日暮雲

언제 둘이서 술잔을 나누며 何時一樽酒

다시금 자상하게 시와 글에 대해 논하여 볼꼬 重與細論文

두보가 드넓은 하늘 아래 나무처럼 서서 구름처럼 정처없이 떠도는 이백을 그리워하고 있다. 나무는 두보요 구름은 친구 이백이다. 위수의 북쪽인 위북은 당시 두보가 머무르고 있던 당의 수도 장안을 가리키며 강동은 이백이 떠돌던 강남을 말한다. 벗을 그리워하는 마음을 뜻하는 '춘수모운(春樹暮雲)'이라는 성어가 바로 이 시에서 비롯되었다. 추사와 그의 친구들이 이 시구를 즐겨 사용하고 있음을 볼 수 있다.

그림은 왠지 황량하고 쓸쓸하다. 추사의 산수도는 이런 분위기가 주조를 이룬다. 이 시대의 화가들은 스산한 느낌을 물씬 풍기는 간략하고 거친 붓질의 그림을 선호하였다. 추사가 조선에서 그 풍조를 선도했으나 유독 친구와의 이별 장면이 고독과 쓸쓸함으로 채워져 있다.[28]

독필(禿筆)과 초묵(焦墨)을 겹쳐 그린 스산하고 쓸쓸한 풍경이다. 추사의 애잔하고도 간절한 마음을 느끼게 한다.

28 위의 글, 위의 책, 42쪽.

모질도(耄耋圖)

〈모질도(耄耋圖)〉는 추사의 고양이 그림이다. 모(耄)는 70세, 질(耋)은 80세 노인을 말한다. 장택상의 소장품이었으나 6·25 때 소실되어 사진으로만 전하고 있다. 추사가 제주 유배길 혹은 해배길 남원에서 친구 권돈인을 위해 그려준 그림이라고 한다.

늙은 고양이 그림 〈모질도〉는 추사의 심정이 고스란히 담겨 있는, 힘없는 늙은이이긴 하나 어떤 매서운 결기가 느껴지는 상징적 메시지 같은 그림이 아닌가 생각된다. 화제는 '대방의 길에서 모질도를 그리다(作於帶方道中)'로 되어 있다. '작어대방(作於帶方)'이라 했으니 대방 땅에서 그렸다는 얘기이다. '대방'은 전라북도 남원의 옛 이름이다.

고양이가 바닥에 웅크리고 앉아 있는 모습이다. 꾀죄죄한 행색에다 입가는 점점이 얼룩져 있다. 들쑤시며 쥐를 잡아먹고 막 돌아온 모습 같다. 정면을 응시하고 있는 눈은 위엄이 있고 꼬리는 살짝 들려져 긴장감이 흐르고 있다. 유홍준은 이를 다음과 같이 말하고 있다.

완당이 유배길에 남긴 자취는 매우 드물다. 허기사 유배기에 무슨 장한 벼슬이나 한다고 시를 짓고 그림을 그리고 했겠는가. 완당은 남원을 지날 때 벗 권돈인을 위해 〈모질도〉라는 고양이 그림 한 폭을 그려 보냈다. '모질' 이란

김정희, 〈모질도〉 (출처 : 공유마당)

70세 노인(耊), 80세 노인(耄)이라는 뜻으로 모두 장수의 의미가 있다.[29]

그렇다면 1840년 9월 제주 유배 가는 도중 남원[30]에서 그렸다는 얘기가 된다. 억울한 늙은이의 심사를 그린 것일까. 꺾이지 않는 기개를 그린 것인가?[31]

이영재와 이용수는 〈모질도〉의 제작 시기를 제주도에서 해배되어 올라오는 1848~49년, 추사 나이 63, 4세 때로 보고 있다.

이제까지 세간에서는 추사가 제주 유배지로 내려가던 55세 작품으로 전해져왔으나 필자가 감상하건대 화제 글씨로 보아 추사의 완성기인 60년대 중반 때 제주 유배에서 풀려나 상경하던 도중에 그리신 것으로 생각된다. 여정 도중 자신의 처지와 닮은 처마 밑의 고양이를 보게 되었고 이 고양이에 자신을 이입하여 표현하신 것이라 생각된다. 몸은 처량하고 늙었으나 천하를 제압할 듯한 매서운 안광 그리고 무엇인가 흡족하게 먹은 듯한 입 등이 역경을 발판으로 자신의 철학과 입문, 그리고 예술을 완성시킨 자신감과 만족스러움을

29 유홍준, 『김정희 : 알기 쉽게 간추린 완당평전』, 190쪽.
30 삼국시대 때 중국이 대방 또는 남대방이라 부른 적이 있는 전라북도 남원을 가리킨다고 했을 뿐만 아니라 남원 이외에 두 곳을 더 지목하고 있다. 첫째는 낙랑군의 남쪽에 속한 고을로 황해도 장단, 풍덕 일대이고 둘째는 전라남도 나주군 다시면 죽군성이다. 최열, 앞의 책, 585쪽에서 재인용.
31 유홍준, 『김정희 : 알기 쉽게 간추린 완당평전』, 191쪽.

나타내는 듯하다. 화제 글씨도 금강석과 같은 획으로 단 한 번 먹물을 찍어 단숨에 써냈으니 생기가 넘친다.[32]

그는 추사가 해배되어 돌아올 때쯤 그린 것으로 보았다. 추사가 올라오는 길에 남원을 거쳐오며 그렸다는 것이다. 유홍준이 추측한 연대와는 10년이나 차이가 난다.

고양이의 기개가 범상치가 않다. 목숨이 언제 어떻게 될지 모르는 귀양 가는 추사에게 이 〈모질도〉는 추사 자신에게 보내는 삶의 의욕이나 축수의 그림일지 모른다. 예술이란 내면을 외부로 드러내는 은유나 상징일 수 있다. 당시 추사가 처한 상황이었음에라.

최완수는 추사의 일대기에서 〈모질도〉를 추사의 굳센 신념, 불굴 의지의 풍모로 그려내고 있다.

> 일세의 통유로 고금의 역사에 정통하고 생사의 이치에 통달한 추사로서 이 만한 곤욕쯤으로 자세를 흩뜨릴 리는 만무하다. 오히려 굳센 신념을 붓 끝에 올려 불굴의 의지를 태연히 화폭에 담는 자약한 태도를 잃지 않았으니, 제주로 가는 도중에 남원에서 그린 모질도는 이런 당시의 추사의 풍모를 말해준다.[33]

남원이라는 지명은 『신증동국여지승람』의 남원도호부 건치 연혁에 근거한 것이다.[34] 그러나 이상국은 『삼국지』 한전에서의 대방이라는 지방을 근거

32 이상국, 『추사에 미치다』, 푸른역사, 2008, 88쪽에서 재인용.
33 최완수, 「추사의 일대기」, 『추사 김정희』, 위의 책, 86쪽에서 재인용.
34 남원은 본래 교룡군이다. 후한 건안 중에 대방군을 만들었는데 조위 때는 남대방군이 되었다. 후에 당 고종이 소정방을 보내 백제를 멸망시키고 조서로서 유인궤를 대방 주사로 임명했다. 어느 땐가 문무왕이 그 땅을 차지했고 신문왕 4년에 소경남 원소경을 설치했

로 해서 황해도 사리원쯤으로 보기도 한다. 대방을 중국 북경 동쪽 일대로 본 명칭에 근거한 견해이다. 그러면 〈모질도〉의 제작 시기가 달라질 수 있다는 것이다.

추사가 제주에서 돌아온 뒤 친구 권돈인의 진종조례론의 배후 발설자로 찍혀 함경도 북청으로 유배 간 것은 1851년 추사 나이 66세 때다. 서울로 올라온 지 2년도 못 되어서 다시 가는 귀양길이다. 추사는 자신이 유배를 가는 길목에 있는 황해도 사리원이 전라도 남원과 함께 '대방'이라 불리던 옛 땅의 한 편인 줄 알고 있었을지도 모른다. 기구한 운명의 겹침에 감회가 일어 '대방도중' 네 글자를 써 넣었을지 모른다.

이성현은 정치적 탄압에 대한 김정희의 복수심을 〈모질도〉를 통해 드러낸 것이라고 말하고 있다. 예술가보다는 정치가의 입장에 중점을 두고 읽어낸 코드이다. 추사의 그림에 나비가 없고 고양이가 늙었다는 점, 화제의 내용, 얼룩이 있는 주둥이가 쥐('간신'의 은유)를 잡아먹은 모습을 보여준다는 점, 무엇보다 쉰이 넘은 나이에 억울한 누명을 쓰고 생사를 가늠할 수 없는 귀양길에 오른 상황에서 그렸다는 점 등을 근거로 복수심의 표현이라고 설명하고 있다.[35] 추사는 당시 손꼽히는 경주 김씨의 명문가 집안이었다. 정치적 실권을 쥐고 있던 안동 김씨와 대립하면서 추사는 긴 세월을 유배지에서 보내야만 했다. 이런 정치적 맥락에서 코드를 읽어낸 것이다.

해배 이후 김정희는 1851년 전주에서 전라 감사 남병철과 헤어진 다음 화엄사로 가는 길에 남원의 여각에서 여장을 풀었다.

고, 경덕왕이 지금의 이름 남원으로 바꾸었다. 이상국, 위의 책, 89쪽에서 재인용.
35 『세계일보』, 2016.4.23.

피곤한 몸이었으나 곧장 잠이 오지 않았다. 따스한 봄날이었으므로 문을 활짝 열고 뜰에 핀 꽃을 물끄러미 바라보고 있었다. 이때 늙은 고양이 한 마리가 모습을 드러냈다. 어디가 아픈 것인지 배가 너무 불룩해 보였다. 그래서였을까. 마른 붓에 마른 먹을 찍어 그 녀석을 그렸다. 참으로 볼품없는 것이 영락없이 예순다섯 살 먹은 노인이었다. 예순 살 늙은이라는 뜻의 '모질도'라고 써놓고 보니 잘 어울렸다. 그렇다. '자화상'이라고 해도 손색이 없어 보이니 말이다.[36]

학자들의 견해가 1840, 1849, 1850, 1851년 등 각양각색이다. 이 슬픈 〈모질도〉는 아직도 수수께끼이다. 드러내놓고 표현할 수 없었던 당시이고 보면 이 그림은 자신의 정치적 입지나 상황을 은유했거나 상징했을 가능성이 높다. 어떤 예술품이라도 살아온 삶과 세계에 누구도 자유스러울 수 없기 때문이다. 더욱이 일생 살얼음판을 걸었던 추사임에랴. 그린 시기, 글씨, 상황 등을 고려한 논리적인 고증이 필요한 이유이다.

36 최열, 앞의 책, 586쪽.

완당선생해천일립상(阮堂先生海天一笠像)

 추사는 24세 때 생부 호조참판 김노경을 따라 자제군관의 자격으로 연경에 갔다. 출발한 것은 1809년 10월 28일, 체류 기간은 두 달 남짓이었다. 연행은 추사 일생에게 있어서는 일대 전환기였으며 한중 교류의 역사적 사건이었다.

 추사는 이 사행길에서 평생의 두 스승, 중국 제일의 금석학자 담계(覃溪) 옹방강(翁方綱, 1733~1818)과 운대(芸臺) 완원(阮元, 1765~1848)을 만났다. 추사는 옹방강으로부터 보담재(寶覃齋)라는 당호를, 완원으로부터는 완당(阮堂)이라는 아호를 받았다. 스승 외에도 이정원, 서송, 조강, 주학년 등 많은 학자들을 만났다.[37]

 청의 대학자 옹방강은 「적벽부」로 유명한 당송팔대가의 한 사람인 소동파의 상 세 폭을 그의 서재인 보소재(寶蘇齋)에 봉안하고 동파의 생일에는 『동파서첩』 등을 진설하고 제를 지냈다. 그 세 폭의 동파상은 송의 이용면 그림 〈동파금산상(東坡金山像)〉, 송의 조자고 그림 〈동파연배입극소상(東坡研背笠屐小像)〉, 명의 당인 그림 〈소문충공입극도(蘇文忠公笠屐圖, 옹방강의 찬문이 적혀 있다고 함)〉이다.

37 유홍준, 『추사 김정희 : 산은 높고 바다는 깊네』, 75쪽.

추사는 보소재에서 크게 감명을 받고 1684년 오역이 그린 〈동파입극도(東坡笠屐圖)〉를 얻어 직접 모사하고 제찬을 했다.[38] 추사의 〈동파입극도〉는 소동파가 혜주에 유배되었을 때 갓 쓰고 나막신 신은 평복 차림의 처연한 모습을 그린 그림이다. 소동파가 해남에서 귀양살이 할 때 친구 집에 놀러 갔다가 돌아오는 길에 비가 와 농부의 갓을 빌려 쓰고 나막신을 끌며 돌아오자 동네 아낙네들이 보고 웃고 동네 개들까지 짖었다는 고사를 이끌어 귀양살이하는 모습을 그린 그림이다.[39]

이것에 착안해 소치(小痴) 허련(許鍊)은 제주도 바닷가 대정마을에서 귀양살이하는 스승 김정희의 모습을 소동파에 빗대어 그렸다. 이것이 〈완당선생해천일립상(阮堂先生海天一笠像)〉이다. 인물화의 형식을 띤 추사의 또 다른 초상화이다.

추사는 소동파의 문장과 글씨를 좋아했으며 그로부터 많은 영향을 받았다. 스스로 유배에 처한 자신의 처지가 말년의 소동파와 닮았다고 생각했다. 소동파는 당대 최고 시인으로 높은 벼슬까지 올랐고 추사 역시 탄탄대로의 벼슬길을 달렸다. 그러나 소동파는 정치적인 이유로 해남도에, 추사는 정치적인 음모에 휘말려 제주도에 유배되었다.

추사의 유배 기간 동안 소치는 그 험한 제주의 바닷길을 세 차례나 다녀갔다. 이는 목숨을 걸지 않으면 안 되는 일이었다. 소치는 김정희가 아낀 제자 중의 제자이다. 그는 추사로부터 그림, 시, 글씨 등 많은 사사를 받았으며 초의스님의 차를 추사에게 전해주기도 했다. 또한 헌종 앞에서 추사의 유배지 생활을 생생히 증언하기도 했다.

38　후지쓰카 치카시, 앞의 책, 168~170쪽 참조.
39　유홍준, 『추사 김정희 : 산은 높고 바다는 깊네』, 318쪽.

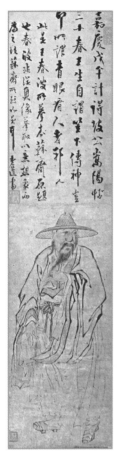

김정희, 〈동파입극도〉,
종이에 수묵채색,
22×85cm, 개인 소장,
(출처 : 한국사전연구사
한국미술오천년)

의 작품이다.

"김완당의 귀양살이는 어떠하던가?"

"그것은 소신이 목격한 대로 자세히 말씀 드릴 수 있습니다. 탱자나무 가시울타리 안에 벽에는 도배도 하지 않은 방에서 북창을 향해 꿇어앉아 고무래 정 자 모양으로 좌장(坐杖)에 몸을 의지하고 있습니다. 밤낮 마음 놓고 편히 자지도 못하여 밤에도 늘 등잔불을 끄지 않습니다. 숨이 경각에 달려 얼마 보전하지 못할 것같이 생각됐습니다."

"먹는 것은 어떠한가?"

"생선 등속이 없지 아니하나 비린내가 위를 상하게 하는 것을 싫어합니다. 혹 멀리 본가에서 반찬을 보내옵니다마는 모두 너무 짜서 오래 두고 비위 맞출 수는 없습니다."[40]

소치는 스승 추사의 동파를 향한 애틋한 마음을 그림으로 표현하고자 했다. 〈동파입극도〉에서 얼굴 모습만을 바꾸어 그렸다. 많은 고민 끝에 그렸을 것이다. 이는 소동파를 향한 스승의 마음을 헤아리는 참된 제자의 존경의 표시였다. 소치의 〈완당선생해천일립상〉은 추사의 유배 시절 모습을 알려주는 매우 귀중한 자료이다. 허련이 세 번째 방문 때인 1847년 봄부터 7월이나 8월까지 머물렀다. 이때

40 『소치실록』〈몽연록〉.

손철주는 〈완당선생해천일립상〉에 대해 이러한 감상을 남겼다.

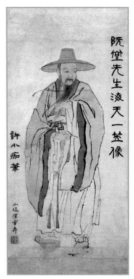

허련, 〈완당선생해천일립상〉,
종이에 담채, 51×24cm, 19세기,
아모레퍼시픽미술관 소장

　이 그림은 제자가 유배지의 스승을 그린 작품이다. 뭣보다도 옷거리에 눈이 간다. 귀양 사는 처지에 관복은 당치도 않지만 명색이 고관 출신인데 삿갓과 나막신은 뜻밖이다. 구김이 간 겉옷도 변변찮다. 손 시늉은 묘하다. 왼손은 넘실거리는 수염을 붙들고 오른손은 단전에 갖다 댔다. 다만 얼굴이 편안해 보인다. 눈썹과 눈매가 섬약하나 낯빛은 온화하고 웃음은 인자하다. 여전히 생뚱스러운 건 삿갓에 나막신 차림이다. 그림에 사연이 있을 듯싶다.

　스승의 귀양살이를 제 눈으로 본 제자는 가슴이 아렸다. 소동파의 옛일이 떠올랐다. 동파가 유배 시절 길 가다 폭우를 만났다. 삿갓과 나막신을 빌린 그가 옷자락을 쥐고 진창에서 뒤뚱거리자 사람들이 보고 웃었다. 그걸 아는 제자는 스승을 비 온 날의 동파 옷차림으로 바꿔 그렸다. 요즘 말로 '동파 코스프레'이다. 스승을 동파와 같은 반열에 놓고 싶었던 것이다.

　찬찬히 보니 김정희는 초탈한 표정에 가깝다. 동파는 쩔쩔맸다는 말이다. 이로써 비극을 꿋꿋이 건너는 김정희의 이미지 하나가 생겼다. 제자 길러 복 받은 스승이다.[41]

오른쪽 제목은 '완당선생이 하늘이 닿은 바다에서 삿갓을 쓴 모습(海天一笠

41 손철주, 「'소동파 코스튬' 갖춘 秋史, 비극을 뛰어넘었네」(손철주의 옛그림 옛사람 6), 『조선일보』, 2012.4.16.

像)', 왼쪽 낙관은 '허소치가 그리다 (許小痴筆)'로 되어 있다.

소치는 또한 스승의 그림을 그대로 모사, 권돈인이 제찬한 동파상을 그려 소동파를 찬양하는 여파가 후대 화가들에게까지 그 영향이 미치기도 했다.

추사는 자신의 적거지를 '귤중옥(橘中屋)'이라고 이름 지었다. "매화, 대나무, 연꽃, 국화는 어디에나 있지만 귤만은 오직 내 고을의 전유물이다. 겉빛은 깨끗하고 속은 희며 문채는 푸르고 누르며 우뚝이 선 지조와 꽃답고 향기로운 덕은 다른 것들과 비교할 바가 아니므로 나는 그로써 내 집의 액호를 삼는다(梅竹蓮菊在在皆有之橘惟吾鄉之所獨也精色內白文章靑黃獨立之操馨香之德非可取類而比物吾以顔吾屋)."라고 하였다.

추사의 스승 옹방강의 서재 보소재는 소동파를 향한 그리움의 공간이다. 추사의 적거지 귤중옥은 추사의 소동파와 옹방강에 대한 그리움의 공간이다. 스승과 제자가 만난 보소재와 귤중옥, 혜주의〈동파입극도〉와 제주의〈완당선생해천일립상〉은 우리가 본받아야 할 스승과 제자의 대명사가 아닐까.

4부

난
蘭

난맹첩(蘭盟帖)

김정희, 〈염화취실(斂華就實)〉, 『난맹첩』 상권 11쪽,
간송미술관 소장

김정희의 『난맹첩(蘭盟帖)』은 묵란 15점과 글씨 7점을 수록한 상하 두 책의 서화첩이다. 보물 제1983호로 간송미술관에 소장되어 있다. 추사 김정희가 자신의 환갑을 기념하면서 1846년, 제주 유배 7년 차, 병오년에 한양의 장황사 유명훈[1]에게 보내준 난초 화첩이다. 상권 13쪽, 하권 9쪽으로 이루어졌고 그림은 상권 9폭, 하권 6폭이며 글씨는 상권 4점, 하권 3점이다.

『난맹첩』 상권 11쪽 〈염화취실(斂華就實)〉의 화제는 다음과 같이 쓰여 있고 왼쪽 맨 위엔 병오(丙午) 인장이 찍혀 있다.

1 유명훈은 추사의 제자로 『예림갑을록』에 참가한 형당 유재소의 아버지이고 중인 출신 문인인 박윤묵의 사위이며 그 자신은 뛰어난 장황사 즉 표구 장인이었다. 유홍준, 『추사 김정희 : 산은 높고 바다는 깊네』, 창비, 2018, 223쪽.

거사가 그려 명훈에게 주다. 居士寫贈茗薰

　『난맹첩』 상권 1쪽 하단에는 두 개의 인장 '소천심정(小泉審正)'과 '유재소인(劉在韶印)'이 찍혀 있다. 소천은 중인 화가 학석 유재소의 또 다른 아호이고 학석 유재소는 장황사 유명훈의 아들이다.[2]
　『난맹첩』은 하권 8쪽, 9쪽의 발문과 이를 적용한 난초 그림, 이 두 가지로 요약할 수 있다. 8쪽에서는 난 그림의 역사를, 9쪽에서는 난 그림의 요체를 요약했다.

　　내가 난초 그리는 것을 배운 지 30년이 되어서 정사초, 조맹견, 문징명, 진원소, 석도, 서위의 옛 그림을 보았고 요즘 정섭과 진대 같은 여러 이름난 사람들이 그린 것도 자못 다 볼 수 있었지만 하나도 그 백에 일을 방불하게 하지 못하였다.
　　비로소 옛것을 배우는 것이 가장 어려우며 난초 그리는 것이 더욱 어려운데 함부로 가볍게 손대보았던 것을 알았을 뿐이다. 조맹부가 말하기를 잎은 가지런한 것을 피하는 '엽기제장(葉忌齊長)'과 세 번 굴려야 신묘해진다는 '삼전이묘(三轉而妙)'라고 하였는데 이것은 난초를 그리는 비결인 사란비체(寫蘭秘諦)이다.[3]

　김정희의 『난맹첩』 상권 1쪽 제발에 서화를 잘했던 청나라 사람 균초의 말이 인용되어 있다.

2　이 『난맹첩』은 장황사 유명훈이 가지고 있다가 아들 유재소에게 넘어갔고 또 흥선대원군 석파 이하응에게 전해져서 이를 임모한 이하응의 묵란도도 여기에서 탄생했다. 최열, 『추사 김정희 평전』, 돌베개, 2021, 464쪽.
3　김정희, 『난맹첩』 발문, 『난맹첩』 하권 8~9쪽; 최완수, 「석문」, 『추사정화』, 지식산업사, 1983, 243~244쪽 ; 최열, 위의 책, 459쪽에서 재인용.

일찍이 난초 그리는 법을 논하여 반드시 꽃과 잎이 흩어져야(花葉紛披) 모름지기 신묘를 다할 수 있다.

김정희가 『난맹첩』에서 말한 난 그림의 요체는 '엽기제장(葉忌齊長), 삼전이묘(三轉而妙), 화엽분피(花葉紛披)' 세 가지이다. 이는 조맹부와 도갱의 난결(蘭訣)을 계승한 것이다. 무엇보다 중요한 것은 김정희가 실제로 창작에 적용한 화법이라는 점과 그 결과 탁월한 조형성을 획득했다는 사실이다.[4]

김정희의 『난맹첩』은 난의 역사와 난의 요체를 말한 것으로 난 그림의 비법서이기도 하다.

묵란화는 상첩에 〈적설만산(積雪滿山)〉, 〈춘농로중(春濃露重)〉, 〈부동고형(浮動古馨)〉, 〈운봉천녀(雲峰峰女)〉, 〈홍심소심(紅心素心)〉, 〈수식득격(瘦式得格)〉, 〈산상개화(山上開花)〉, 〈인천안목(人天眼目)〉, 〈염화취실(斂華就實)〉 등 9점이 있고 하첩에는 〈작래천녀(昨來天女)〉, 〈산중멱심(山中覓尋)〉, 〈군자독전(君子獨全)〉, 〈국향군자(國香君子)〉, 〈지란합덕(芝蘭合德)〉, 〈이기고의(以奇高意)〉 등 6점이 있다. 그중 두 점을 소개한다. 첫 번째로 『난맹첩』 상권 3쪽, 첫 폭에 있는 〈적설만산(積雪滿山)〉이다.

> 산은 온통 눈이 덮이고 강은 얼어 난간을 이루었네 積雪滿山 江氷欄干
> 손가락 끝에 봄바람 부니 하늘의 뜻을 알겠다 指下春風 乃見天心

난엽도 짧고 꽃대도 짧다. 꽃도 단조롭다. 몽그라진 잎새 위로 겨우 꽃대를 내밀었을 뿐 억센 잡초 같다. 농묵을 써서 붓을 눌렀다가 급히 뗀, 기존 묵란과는 전혀 다른 조형을 보여주고 있다. 강인한 필법, 추사체를 보는 듯하다. 난을 무더기로 그리고 상단을 텅 비웠다. 하늘이 눈부시다. 산은 온통

4 위의 책, 460쪽.

〈적설만산(積雪滿山)〉　　　　　　　　　〈국향군자(國香君子)〉

눈 덮이고 강은 얼었다. 봄바람이 부니 비로소 하늘의 뜻을 알겠다는 것이다. 화제에 처한 상황과 간절한 염원이다. 추사 글씨를 닮은, 숨어 사는 선비, 거사(居士) 추사를 그대로 보여준 묵란이 아닌가 싶다.

　1848년 재주에 유배되었을 때 아들 김상우에게 보낸 글이 있다.

　　난을 치는 법은 예서 쓰는 법과 가까우니, 반드시 문자향과 서권기가 있은
　　연후에야 얻을 수 있다. 또 난을 치는 법은 그림 그리는 법식대로 하는 것을
　　가장 꺼리니 만약 그리는 법식을 쓰려면 일필도 하지 않는 것이 좋다.[5]

　예서 쓰는 법으로 묵란을 그리라고 했다. 김정희만의 독특한 서법의 묵란화론이다. '서화불분론', 글씨와 그림이 다른 것이 아니다. 묵란은 그림이라기보다는 글씨의 연장이라고 생각했다.

　그림 중에서 난이 제일 어렵다고 했다. 산수·매죽·화훼·물고기 등 각 장르마다 대가가 있지만 유독 난초만은 특별히 소문난 이가 없고 황공망·문징명 같은 문인화가도 난초를 잘 그리지 못한 것은 바로 이런 어려움 때

─────────
5　『완당선생전집』권2, 상우에게. 유홍준, 앞의 책, 221쪽에서 재인용.

문이었다는 것이다. 그러면서 원나라의 정사초·조맹견이 난초에서 이름을 얻은 것도 따지고 보면 인품 때문이었다[6]고 한다.

두 번째로 살펴볼 묵란은 『난맹첩』 하권 5쪽에 실린 〈국향군자(國香君子)〉이다.

이것이 국향이고 군자이다 此國香也君子也

구도가 파격적이다. 난 한 포기가 화면 한가운데 놓여 있다. 중앙에서 좌우로 교차해 긴 두 줄기 잎이 화면을 시원스럽게 갈랐다. 둘레에는 꼿꼿하게 꽃대를 세웠고 꽃은 활짝 피었다. 굵지 않은 필선이다. 화면 전체를 휘어 감듯, 나라 제일의 향기를 토해낼 것 같다. 한 포기 난으로 나라 제일의 향기인 군자(國香君子)를 표현했다.

공자가 정치의 꿈을 접고 고국인 노나라로 돌아가던 때의 일화다. 어느 날 인적 없는 산속을 지나고 있었다. 어디선가 향긋한 꽃향기가 풍겨왔다. 공자는 수레에서 내려 향기가 나는 것을 가보았다. 잡초 사이에서 아름다운 난이 향기를 머금고 있었다. 보아주는 이가 없어도 묵묵히 그윽한 향기를 발산하고 있었다. 남이 알아주지 않아도 고결한 태도를 잃지 않는 것, 그것이 군자의 모습이라고 했다. 『논어』 「학이」편의 한 구절이다.

남이 나를 알아주지 않아도 성내지 않으면, 또한 군자가 아닌가
人不知而不慍, 不亦君子乎

〈국향군자〉를 사람들은 대교약졸(大巧若拙)의 경지를 보여주고 있는 명품

6 위의 책, 223쪽.

이라고 말한다. 매우 뛰어난 기교는 서툰 듯하다는 의미의 대교약졸은 노자 『도덕경』 45장에 나오는 말이다. 난초를 그리는 데 법이 있어도 안 되고, 또 한 법이 없어도 안 된다(寫蘭有法不可 無法亦不可)는 사란법은 이를 두고 한 말이 아닐까 싶다.

『난맹첩』의 열다섯 폭 난은 편파 구도와 모순의 통일이다.

> 화폭 중심으로부터 가로축이나 세로축 또는 사선으로 축을 그어보면 한쪽은 텅 빈 여백이고 또 다른 한쪽은 글씨와 그림, 인장으로 꽉 차 있음을 발견할 수 있다. 검은 글씨와 그림, 붉은 인장이 뭉쳐 덩어리를 이루는 쪽과 그 반대편에 아무것도 없이 하얗게 비운 쪽이 거대한 대비를 이룬다. 무게의 균형이 어긋나 있다. 그런데 이 치우침은 놀랍게도 기울어짐이 없다. (…)
> 편파 구도와 더불어 바탕에 숨겨둔 또 하나의 비밀은 모순의 통일이다. 부조화의 위험을 무릅쓴 채 서로 다른 것을 배치하면서 거센 필력으로 다 잡아 서로 어울리도록 강제해나가는 것이다. 굵은 것과 가는 것, 엷은 것과 진한 것, 가벼운 것과 무거운 것, 텅 빈 것과 꽉 찬 것, 검은 것과 흰 것을 한 공간 안에 공존시켜 서로 같은 호흡을 하게 만들고 있다. 처음에는 조화를 강제하지만 끝없이 되풀이하면서 모순되는 것들을 유기체로 통일시키고 끝내 조화로운 경지로 나아간다. 이것이 바로 추사 난초 그림이 성취해낸 모순의 미학이다.[7]

부조화의 조화, 모순의 아름다움, 이것이 예술이 지향점이 아닐까. 『난맹첩』의 난화는 추사는 그것을 보여주고 있다. 텅 빈 것이 꽉 찬 것을 이긴다는 조형의 신비, 공간의 미학은 이런 것이다. 그렇다. 놀라게 하는 것, 이것이 예술이다.

7 최열, 앞의 책, 488쪽.

불이선란도(不二禪蘭圖)

김정희, 〈불이선란도〉, 54.9×30.6cm, 종이,
국립중앙박물관 소장(출처: 공유마당)
현재 전해지는 낙관 15개가 있는 원본

조선시대 문인화의 명작이라면 〈세한도〉와 〈불이선란도(不二禪蘭圖)〉를 꼽을 수 있다. 이 두 점은 추사의 인생이 만들어준 작품이다. 〈세한도〉는 제주도 유배 시절에, 〈불이선란도〉는 만년 시절에 나온 작품이다. 8년간의 긴 제주도 유배 인생과 3년간의 마지막 과지초당 인생이 위대한 예술을 만들지 않았는가 생각된다.

불이선은 상대적이고 차별적인 것을 모두 초월하여 절대적이고 평등한 진리를 나타내는 가르침이라고 한다. 한 폭 난 그림은 유마경의 묘의를 펼쳐놓은 높고 깊은 예술인 셈이다. 그림 위쪽 화제시 7언 절구를 읽어보자.

난을 치지 않은 지 이십 년 不作蘭畫二十年
우연히 그렸더니 본성의 참모습 그려냈구나 偶然寫出性中天
문을 닫고 깊이깊이 찾은 곳 閉門覓覓尋尋處
이곳이 바로 유마의 불이선이라네 此是維摩不二禪

 20년 만에 추사는 난을 쳤다. 시동 달준이에게 그려주기 위해서였다. 이 난을 그리고 추사는 흥분했다. 예사롭지 않다는 것이다. 실로 우연히 그렸는데 하늘의 본성이 드러났다며, 유마의 불이선(不二禪)이라고 자찬을 한 후 그 이름을 따서 불이선란이라 했다.

 불이선은『유마경』의「불이법문품」에 나오는 말이다. 모든 보살들이 둘이 아닌 도리에 대해서 말하는데 마지막 유마거사만은 아무 말을 하지 않았다고 한다. 유마는 말과 글로 설명할 수 없는, 언어를 떠난 저편에 참다운 불이법이 있음을 침묵으로 보여준 것이다. 이 자부심이 불이선란이다. 그의 자화자찬, 파격적 화제는 계속된다. 그림 오른쪽 위에 쓴 화제이다.

어떤 사람이 그 이유를 설명하라고 강요한다면 若有人强要爲口實
마땅히 비야리성에 살던 유마거사가 又當以毘耶
아무 말도 하지 않았던 것처럼 사양하리라 無言謝之
만향 曼香

그림의 오른쪽 중간에는 또 이렇게 이어진다.

초서와 예서의 기자의 법으로 난초를 그렸으니 以草隷奇字之法爲之
세상 사람들이 어찌 그 뜻을 알 수 있으며 世人那得知
어찌 좋아할 수 있으랴 那得好之也
구경이 또 쓰다 漚竟又齋

초서와 예서의 법으로 그렸으니 세상 사람들이 어찌 그 뜻을 알겠느냐는 것이다. 얼마나 만족했기에 이런 화제를 썼을까. 상기된 추사의 얼굴을 바로 옆에서 보는 듯하다. 상식을 넘어선 오만, 이 예술의 경지는 어디에서 나온 것일까. 어쨌든 이런 점 때문에 추사는 사람들에게 많은 적을 만들었다.

아랑곳하지 않고 왼쪽 아래와 그 오른쪽에도 두 개의 화제를 더 달았다.

처음에는 달준에게 주려고 아무렇게나 그렸으니 始爲達俊放筆
단지 한 번만 가능하고 두 번은 있을 수 없다. 只可有一, 不可有二
빗물에 젖은 늙은 신선 仙霧老人

달준은 추사 말년에 잔일도 해주고 먹도 갈아주며 그를 보살피던 사람이다. 함경도 북청 귀양 시절 처음 만난 평민 출신인 시동으로, 추사는 그를 '먹동이'라고 불렀다. 먹을 갈아주어 붙은 별명이다. 추사가 귀양에서 돌아와 과천에 은거할 때도 달준이는 추사를 따라와 모셨다. 소산 오규일도 추사의 제자이다. 그가 욕심을 내는 것을 보니 우습다는 것이다.

〈불이선란도〉의 첫 소장자는, 세 번째 화제에 적힌 달준이었다. 소산 오규일이 추사에게 이 그림을 자신에게 달라고 졸랐다. 소산은 마침내 달준에게 그림을 빼앗고는 추사에게 별개의 화제를 써달라고 부탁했다. 추사는 마지못해 세 번째 화제 옆에 작은 글씨로 이렇게 썼다.

소산 오규일이 이 그림을 보고 얼른 빼앗아가려는 것을 보니 우습다
吳小山見而豪奪, 可笑

재미있는 일화 한 도막이다.

〈불이선란도〉는 많은 화제가 씌어져 있어 유명하기도 하지만 낙관 또한

못지않게 많아 명작이라는 징표를 더 얻었다. 붉은 인장은 원래는 8개인데 후세 사람들이 7개를 더 찍었다. 원래 찍은 낙관은 추사(秋史), 고연재(古硯齋), 묵장(墨莊), 낙교천하사(樂交天下士), 김정희인(金正喜印), 봉래선관(蓬萊僊觀), 소도원선관주인인(小桃源僊館主人印), 연경재(硏經齋)이다. 나머지 7개의 인장은 역관인 소당 김석준, 장택상, 소전 손재형 등 소장인 또는 감식인들의 감상인이다.

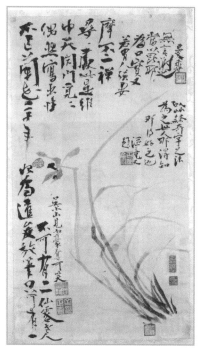

낙관 8개가 있는 상태로 수정한 〈불이선란도〉

김석준은 역관으로 이상적 문하에서 자라난 시인이었으며, 김정희가 과천에 머무르던 말년에 출입해 인연을 맺었다. 장택상은 정치인이었고 손재형은 서법가였다.

인생 만년에 편안한 마음으로 그렸으니 그 자체가 불이선의 경지였는지 모른다. 추사도 글에서 이 그림을 한 번 그리지 두 번은 그리지 못한다고 했으니 오만을 넘어선 이것이 예술의 경지인가.

〈불이선란도〉는 화제가 왼쪽에서 오른쪽으로, 오른쪽에서 왼쪽으로도 쓰여져 있어 격식에도 한참 어긋나 있다. 화제의 형식도, 내용도 파격적이다. 유마거사의 불이선 경지를 불이선란에 비겼으니 이런 자신감은 추사 아니면 누구도 말할 수 없을 것 같다. 과천 시절 친구 권돈인에게 "열 개의 벼루를 밑창내고 천 자루의 붓을 몽당붓으로 만들었습니다(磨穿十硯 禿盡千毫)"고

말한 바 있는 추사였다. 노력이 천재를 넘은 경지, 그런 추사였기에 이런 말도 할 수 있었으리라.

초·예서로 썼으니 글씨를 쓰듯 난을 쳤다는 말이다. 구부러지고 꺾인 잎들이 초서체나 예서체와 흡사하다. 우향란이며 꺾여 있다. 서예와 그림의 필법이 동일해 난 그림을 통해 추사는 서화일치를 이루었다. 난은 담묵으로 글씨는 농묵으로 처리했다. 원근도 없고 무거움도 가벼움도 없다. 농과 담, 원과 근, 경과 중을 무시했다. 상식에서 어긋나 있다. 추사는 만년에 무엇을 말하고 싶었던 것일까. 만년의 〈불이선란도〉은 추사의 인생을 난화로 집약했다. 〈불이선란도〉는 그림, 글씨라기보다는 추사의 인생 기록이다.

유홍준의 감상기를 덧붙인다. 〈세한도〉의 기품과 일맥상통하고 있다.

> 이 작품은 오른쪽 아래에서 대각선 방향으로 뻗어오른, 꺾이고 굽고 휘고 구부러진 담묵의 난엽 열두어 줄기에 화심만 농묵으로 강조한, 아주 간결한 구도이다. 대지를 나타내는 풀이나 돌도 그려넣지 않았고, 난초 그림에 늘 나오는, 잎과 잎이 어우러져 만드는 이른바 '봉의 눈', '메뚜기 배' 같은 형상도 없다. 오직 거친 풀포기 같은 조야한 멋과 그로 인한 스산한 분위기가 감돌 뿐이다.[8]

〈불이선란도〉의 마지막에 소산 오규일이 빼앗아가려 했지만 실제로 오규일로 넘어갔는지는 모른다. 소담 김석준이 두 개의 인장이 있어 소장한 것 같고 어떤 경로를 통했는지는 알 수 없으나 일제강점기에 장택상이 이를 구입했다. 이것이 소전 손재형의 손을 거쳐 손세기, 손창근 부자에게로 넘어갔다가 2018년 국립중앙박물관에 기증되었다.

8 유홍준, 앞의 책, 421쪽.

산심일장란(山深日長蘭)

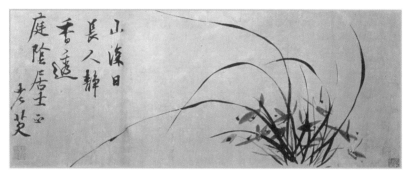

〈산심일장란〉, 28.8×73.2cm, 일암관 소장 (출처 : 공유마당)

산이 깊어 날은 길고　　　　　　　　　　　　　　　山深日長

인적이 고요한데 향기가 스며드네　　　　　　　　人靜香透

　조맹견의 시 일부를 곁들인 〈산심일장란(山深日長蘭)〉은 정법으로 그린 대표적인 작품이다. 〈불이선란도〉가 예서라면 〈산심일장란〉은 해서에 가깝다. 잎의 방향은 일반 〈묵란도〉와 같으나 멀리 뻗어나간 것이 다르다. 멀리 뻗어나가고 싶은 그 무엇이 추사에게 있었을까. 농묵의 잎에 담묵의 꽃, 난 잎 굵기의 다양한 변화, 가지런하면서도 각기 뻗어나간 필세. 난의 진면목을 보여주고 있다.

김정희의 많은 명호들은 추사의 삶의 일부였으며 자신의 처지나 상황을 나타내는 메시지였다. 추사의 명호는 세상과의 소통 통로였다. 이 그림에는 '나이 많은 가시연꽃'이라는 의미의 노검(老芡)이라는 낙관을 사용했다. 연은 진흙에서도 더럽히지 않고 맑게 피어나는, 향기가 멀리까지 가는 군자 같은 꽃이다. 나이 많은 가시연꽃, 당시 추사는 노검이라는 명호로 무엇을 말하고 싶었을까, 자못 궁금하다.

협서에 정음거사(庭陰居士)에게 주었다고 적혀 있으나 그가 누구인지 알 수 없다.

지란병분(芝蘭竝芬)

추사의 제주 유배 기간은 8년 3개월이었다. 55세에서 64세까지이다. 66세에 다시 북청으로 유배되어 67세에 풀려났다. 제주도 유배에서 돌아와 북청으로 유배되기까지 2년 7개월을 용산의 강상에서 머물렀다. 추사는 여기에서 〈잔서완석루〉, 〈사서루〉, 『예림갑을록』 등 많은 명작들을 남겼다.

추사는 이 시절에 벗, 제자들과 함께 시·서·화를 즐기며 보냈다. 권돈인은 추사의 평생지기였다. 권돈인의 인장 '우염'이 찍힌 것으로 보아 번산촌장에서 그린 것으로 생각된다. 이때 권돈인은 낭천으로 유배를 다녀온 후 잠시 퇴촌에 물러나 있었는데, 그에게는 미아리고개 너머 번리(강북구 번동)에 번상촌장이라는 당호의 별서가 있었다. 추사와 권돈인의 합작품 〈지란병분(芝蘭竝盆)〉은 이때의 작품으로 생각된다.

추사는 부채에 영지버섯과 난꽃을 그렸다. 예서로 '영지와 난초가 함께 향기를 발하다'는 뜻의 '지란병분(芝蘭竝盆)'이라 제목을 쓰고 협서로 '쓰다 남은 먹으로 그려보았다. 석감(戱以餘墨 石敢)'이라는 설명을 덧붙였다. 석감은 추사의 명호로서, 석감당(石敢當)에서 따왔다. 석감당은 마을 입구에 세운 재앙을 방지하기 위해 세워놓은 돌탑이나 돌하르방 같은 마을의 수호신을 말한다. 석감을 먹의 세계로 끌어들인 혜안이 놀랍다. 추사에게 이 명호는 어떤 의미와 염원이 담긴 것이었을까.

왼쪽 여백에는 권돈인의 화제가 쓰여 있다.

| 백년이 지난다 해도 도는 끊어지지 않고 | 百歲在前道不可絶 |
| 온갖 풀 다 꺾인다 해도 향기는 사라지지 않는다. | 萬卉俱推香不可減 |

아래에는 '우염'이라는 낙관이 찍혀 있다. 우염은 권돈인의 호이다. 추사가 "이제 남은 것은 수염뿐"이라 하자 이재도 "나도 수염뿐이다."라고 했다. 그리하여 호를 우염(又髥)이라고 했다고 한다.

부채 중간 왼쪽에 '인패지란(紉佩芝蘭)'이라는 협서가 있다. 지란을 허리춤에 차고 다닌다는 뜻이다. 우정을 잊지 않겠다는 뜻이다. 그리고 파생(坡生)이라는 낙관을 찍었다. 파생은 석파 이하응의 호이다. 대원군 이하응은 추사의 제자이기도 하다.

맨 오른쪽엔 애사(藹士) 홍우길의 "정축년 중양절에 공경하는 마음으로 감상했다(丁丑重陽恭玩)."라는 협서가 있다. 홍우길은 추사보다 23세 연하로 철종 때 증광문과에 장원급제하여 이조판서에까지 오른 지식인이다.

부채 중심부의 난초는 연한 먹물이고 톡톡 찍은 난꽃술은 진한 먹물이다. 영지와 제목에는 더 진한 먹물을 썼다. 추사, 이재, 석파, 애사 등 네 명의 명사들의 묵향이 있는 '지란병분'은 우리들에게 많은 생각을 주고 있다.

지란지교(芝蘭之交)는 지초(芝草)와 난초(蘭草)의 교제라는 뜻으로, 벗과의 맑고 고귀한 사귐을 뜻한다. 권돈인과 추사와의 관계를 영지와 난 그림이 보여주고 있다. 여기에 지란의 향기를 잊지 않겠다는 석파와 애사의 공경하는 마음까지 보여주고 있어 더욱 문자향(文字香) 서권기(書卷氣)의 예술적 향취가 느껴진다.

접부채는 더위를 식히는 데에만이 아닌 바로 옛 선비들의 풍류와 여유였

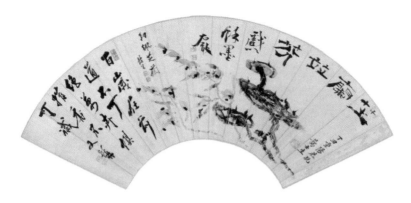

김정희·권돈인의 합작품 〈지란병분〉, 종이에 수묵, 17.4×54cm, 간송미술관 소장.

다. 〈지란병분〉은 시공을 넘어 지금 우리들이 본받아야 할 우정과 공경의 본보기가 아닐까 생각된다.

추사의 〈세외선향(世外僊香)〉과 석파의 〈난화〉

　　추사 김정희는 64세였고 석파 이하응은 30세였다. 석파는 추사가 제주도 귀양살이에서 풀려난 첫해에 만났다. 석파가 훗날 대원군이 된 것은 완당이 세상을 떠난 지 8년 뒤이다. 1863년에 고종이 즉위했으니 두 사람이 처음 만날 무렵은 석파가 안동 김씨의 관찰로부터 호신하기 위해 파락호로 위장하고 지낼 때였다. 석파는 이때 천희연·하정일 같은 시정의 무뢰한들과도 서슴없이 어울렸고, 안동 김씨 집을 찾아가 구걸하며 궁궐 궁 자 대신 궁할 궁 자를 써서 궁도령이라는 비웃음까지 받던 시절이었다.[9]

　　석파는 그림을 배우기 위해 추사를 찾았다. 석파는 곤궁한 추사에게 필요한 물품들 들여 보내주었다. 추사는 눈물겨운 감사의 글을 올렸다.

　　　자취가 얽매이고 형체는 떠나 있으나 늘 생각은 있었습니다. 더구나 우리 외가(外家) 사람이 이렇게 몰락함을 특별히 염려해주시고 금석의 사정을 살펴주심에 마음에 사무침이 더욱 간절하였습니다. 그런데 뜻밖에 찾아 위문해주신 성대한 은혜가 너무 커서, 서신을 손에 쥐고는 가슴이 뭉클하여 스스로 마음을 진정할 수 없었습니다. (…)
　　　내려주신 여러 가지 물품에 대해서는 정중하시고 지극한 뜻에 저의 소망이

9　황헌, 『매천야록』.

미칠 바가 아니라는 것을 우러러 알겠습니다.[10]

석파는 추사에게 난초 그림이나 그려보려고 하니 난보(蘭譜) 하나를 보내 달라고 하였다. 석파로는 농묵(弄墨)이나 하면서 안동 김씨를 더욱 안심시킬 생각이었다. 추사는 이런 석파의 숨은 뜻은 아랑곳하지 않고 난초를 그리는 자세에 대해 진지하게 가르쳤다.

> 난화 한 권에 대해서는 망령되이 제기한 것이 있어 이에 부쳐 올리오니 거두어주시겠습니까? 대체로 이 일은 비록 하나의 하찮은 기예지만, 그 전심하여 공부하는 것은 성문(聖門)의 격물치지의 학문과 다를 바가 없습니다. (…)
> 그리고 심지어 가슴속에 오천 권의 서책을 담는 일이나 팔목 아래 금강저를 휘두르는 일(명필이 되는 일)도 모두 여기로 말미암아 들어가는 것입니다.[11]

석파의 〈난화〉는 추사의 〈세외선향(世外僊香)〉을 그대로 임모하여, 똑같은 구도로 되어 있다. 유홍준은 추사와 석파의 난초 그림 관계를 다음같이 말했다.

> 석파의 난초 그림이 완당을 얼마나 본받았는가를 『난맹첩』에서만 볼 수 있는 것이 아니었다. 완당이 이상적에게 그려준 묵란과 훗날 석파가 그린 묵란을 비교해보면 이 대담한 구도와 난초 그림들에서 서로 통하는 기를 느낄 수 있다. (…)
> 난초뿐만 아니라 글씨에게까지 미치게 되니 석파는 완당 서파의 빼놓을 수

10 『완당선생전집』 권2, 석파에게, 제1신. 유홍준, 『김정희 : 알기 쉽게 간추린 완당평전』, 학고재, 2016, 325쪽에서 재인용.
11 『완당선생전집』 권2, 석파에게, 제2신. 위의 책, 326쪽에서 재인용.

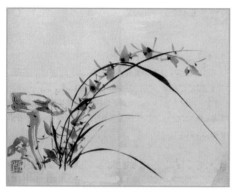
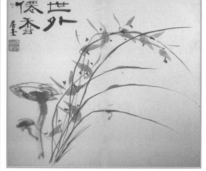

석파 이하응, 〈난화〉　　　　　　　　김정희의 난 〈세외선향〉

없는 후계라 할 수 있다.[12]

추사의 '세상 밖 신선의 향기', 〈세외선향〉은 지초와 난초가 함께 향기를
토해내고 있다. 〈지란병분〉과 같은 형태인데, 지초는 영지를 말하고 그림 속
의 난초는 늦은 봄에 한 줄기에 열 송이가량 피는, 일경다화의 난초인 혜란
(蕙蘭)이다. '거사'라는 관서 밑에 '우연히 글씨 쓰고 싶다'라는 정방형에 흰
글씨의 인장이 찍혀 있다.

이후 추사는 북청으로 두 번째 유배길에 올랐다. 일단의 난 교습은 이로
서 중단되었다. 북청 유배는 그의 나이 67세가 된 1852년(철종 8) 8월 13일에
풀렸다. 이때 가장 먼저 해배 소식을 알려준 이가 바로 석파 이하응이었다.
추사는 석파에게 감사의 편지를 보냈다.

　　은연중 생각하고 있던 가운데 존서(尊書)를 전인(傳人)으로 보내면서 은교
　　(恩敎)를 받들어 써보내셨는바, 이것이 6일 만에 당도하여 집의 서신보다 먼저

12 위의 책, 387쪽.

왔는지라 돌보아 마음을 쏟아주시는 권주(眷注)에 너무도 감격한 나머지 놀라서 넘어질 지경입니다. 평소에 이 몸을 돌봐주시는 은혜의 마음이 하늘에 사무쳐서 아프거나 가려움이 서로 관계된 바가 있지 않았다면 어떻게 이런 은혜를 입을 수가 있겠습니까.

불초 무상한 이 몸은 죄악이 극에 달하였으니 먼 북방으로 쫓겨난 것은 오히려 다행스러운 일이요, 자산의 분수로 말하면 오랫동안 빠져들어 침윤(沈淪)하고 말았으니 만번 죽어도 아까울 것이 없고 천년만년을 깨어나지도 않아야 할 것입니다.

그런데 뜻밖에도 하늘 빛나는 천일(天日)이 깜깜한 구덩이 속까지 비춰주시므로 그 은택이 사방으로 흘러서, 벙어리, 귀머거리, 절름발이, 앉은뱅이들까지도 같은 소리로 함께 떠들어대면서 요순(堯舜)의 창성한 시대에 기뻐하며 춤을 추니, 햇빛을 보매 천하가 문명해진 것입니다. 그러니 나는 비록 영원한 억겁의 세월을 두고도 천만 번 분골쇄신한다 하더라도 어떻게 그 은택의 만분의 일이라마 보답할 수 있겠습니까.

인하여 갖춰 살피건대 이슬이 차가운 계절에 존체가 신명으로부터 복을 받으신지라, 우러러 송축하는 마음이 흐르는 물처럼 끝이 없습니다. 외가 종형제인 척종(戚從)으로서 저 김정희는 소동파가 살던 땅인 혜주의 밥을 실컷 먹었는데 이제 곧 살아서 대궐의 옥문(玉門)으로 들어가면 또한 존귀하신 얼굴인 존안(尊顔)을 받들어 뵐 날이 있을 것으로 압니다. 여기 온 사자(使者)를 수일 동안 머물게 했다가 이제야 비로소 돌려보내면서 감히 약간의 말씀만 드리고 이만 갖추지 않습니다. 황공합니다.[13]

척종은 추사 자신을 가리킨다. 혜주의 밥은 귀양살이를, 옥문은 대궐의 문을 말한다. 그러나 해배 후 추사는 정치적 복권을 하지 못하고 1856년 봉

13 김정희, 「석파 흥선군에게 올립니다. 세번째 기상」, 1852년 8월 23일 또는 24일, 북청에서. 김정희, 『국역완당전집 Ⅰ』, 임정기 역, 민족문화추진회, 1995, 169~170쪽.

원사에서 71세로 생을 마감했다.

추사는 석파에게 난 그림에 열중하여 대성하기를 바랐다. 난을 치라는 편지도 있었고 멋진 난 그림을 보고 칭찬도 아끼지 않았다. 추사와 석파와의 교류는 추사가 세상을 떠날 때까지 계속되었다.

> 보여주신 난폭에 대해서는 이 노부도 의당 손을 오므려야 하겠습니다. 압록강 동쪽에는 이만 한 작품이 없습니다. 이는 내가 좋아하는 이에게 면전에서 아첨하는 하나의 꾸민 말이 아닙니다.[14]
>
> 수일 이래로 천기가 비로소 아름다우니, 정히 이때가 난을 그릴 만한 기후입니다. 붓을 몇 자루나 소모하셨는지. 바람에 임하여 우러러 생각합니다. 갖추지 못합니다.[15]

한 많은 생을 살았던 두 사람이다. 석파는 영조의 현손인 남연군의 아들이고, 영조의 계비 정순왕후는 추사의 11촌 대고모이다. 내외 종간의 먼 친척뻘이다.

석파는 추사가 해배된 뒤 여러 차례 과천을 찾았다. 난화를 비롯해 실학을 배웠고 현실적인 자문을 받기도 했다. 추사가 눈감을 때까지 과천까지 가서 '노완 고선생을 사모하노라'라는 시를 읊은 사람도 석파였다.[16] 석파가 추사와 함께한 세월은 그리 많지 않으나 난뿐만이 아닌 글씨까지 석파에게 끼친 추사의 영향은 지대했다.

14 김정희, 「석파 흥선대원군에게 올립니다. 다섯 번째」, 1853년 9월 무렵, 과천에서. 위의 책, 171쪽.

15 김정희, 「석파 흥선대원군에게 올립니다. 일곱 번째」, 1855년 6~7월 무렵, 과천에서. 위의 책, 172쪽.

16 이상국, 『추사에 미치다』, 푸른역사, 2008, 237쪽.

추사가 제주도 유배 시절 아들 상우에게 보낸 편지에 '문자향(文字香) 서권기(書卷氣)'란 말이 나온다. 가슴속에 만 권의 책이 들어 있어야 그것이 흘러넘쳐서 그림이 되고 글씨가 된다. 많은 책을 읽고 교양을 쌓으면 그림과 글씨에서 책의 기운이 풍기고 문자의 향기가 난다는 말이다. 친구 권돈인에게 보낸 편지에 "나는 평생 열 개의 벼루를 밑창내고 천 자루의 붓을 몽당붓으로 만들었습니다."라는 구절이 있다. 그 정도의 연마 없이 문자의 향기와 서책의 기운을 바라지 말라는 뜻이다.

사람은 그려도 한을 그리기 어렵고 난을 그려도 향기 그리기는 어렵다. 그런데 향기와 한을 그렸으니 얼마나 애가 탔겠는가.[17] 추사와 석파의 난이 그러하지 않았는가.

17 신위의 시 「금성여사 예향의 난 그림에 글을 쓰다(題錦城女史藝香畵蘭)」
　　사람 그려도 한 그리기 어렵고 畵人難畵恨
　　난초 그려도 향기 그리기 어렵지 畵蘭難畵香
　　향기를 그리면서 한을 그렸으니 畵香兼畵恨
　　아마 그림 그릴 때 애간장 탔으리 應斷畵時腸

시우란(示佑蘭)

김정희, 〈시우란(示佑蘭)〉

추사는 23세 때 예안 이씨를 재취로 맞아들였다. 9년이 지났으나 슬하에 자식이 없었다. 추사의 나이 32세 때 서자 상우가 출생했다. 다른 여인에게서 얻은 귀한 아들이었다. 그 여인이 누구인지는 알려진 바가 없다. 뒤늦게 얻은 자식이었으니 그의 아들에 대한 사랑은 유달랐다.

추사에게 혈육은 오직 상우뿐이었다. 손수 책도 만들어주고 공부시키는 데 많은 열정을 쏟았다. 서자라는 신분적 제한은 어쩔 수가 없었는지 기대만큼 성이 차지 않았다. 추사도 월성위 봉사손으로 들어왔으나 대를 잇지 못했다.

아내는 유배 중 일을 당하면 큰일이다 싶어 추사가 유배를 간 이듬해 (1841) 13촌 조카인 상무를 양자로 들였다. 상무가 양자로 올 때 나이가 23세로, 이미 결혼한 상태였다. 추사는 얼굴도 못 보고 양자와 며느리를 들이게 된 것이다. 양자가 된 상무는 곧 유배지로 와서 양아버지를 찾아뵙고

돌아갔다.[18]

제주 유배 3년 차 1842년 어머니가 돌아가셨다. 상우가 제주도를 찾아 아버지를 위로하고 봉양하기 위해서였다. 서자인 상우로서는 갑자기 동생이 생겼으니, 후사에서 밀린 것은 당연한 일이었다. 상우에게는 하늘이 무너지는 일이었다. 상우는 절망의 나락에 빠져 있었다. 그래서 택한 것이 예술이었다. 서자라는 설움을 이겨내기 위해서라도 절망에서 벗어나야 했다. 그는 아버지로부터 난을 배웠다. 아비는 아들이 재질이 없음을 알면서도 열심히 가르쳤다. 그러나 상우의 난은 아무리 그려도 언제나 잡초에 다름 없었다.

추사는 상우에게 서법과 난법을 가르치기 시작했다. 말없이 난을 치며 아들 앞에서 시범을 보였다. 〈시우란(示佑蘭)〉[19]은 아들에게 준 난체본이다. 아들 상우에게 그려서 보여주었다고 해서 그렇게 불렀다. 시우란은 아들에 대한 아비의 뜨거운 정이었다.

그림에는 아래와 같은 화제가 적혀 있다.

난초를 그릴 때는 자기의 마음을 속이지 않는 데에서부터 시작해야 한다. 잎 하나, 꽃술 하나라도 마음 속에 부끄러움이 없게 된 뒤에야 남에게 보여줄 만하다. 열 개의 눈이 보고 열 개의 손이 지적하는 것과 같으니 마음은 두렵도다. 이 작은 기예도 반드시 생각을 진실하게 하고 마음을 바르게 하는 데서 출발해야 비로소 시작의 기본을 얻게 될 것이다.[20]

寫蘭亦當自不欺心始　一瞥葉一點瓣　內省不疚　可以示人　十目所見　十手所指　其嚴乎

雖此小藝　必自誠意正心中來　始得爲下手宗旨書

18 유홍준, 『추사 김정희 : 산은 높고 바다는 깊네』, 264쪽,

19 제문 중에 있는 '불기심(不欺心)' 즉 '자기의 마음을 속이지 않는 난 그림' 이라고 해서 '불기심란(不欺心蘭)도' 라고도 한다.

20 유홍준, 『김정희 : 알기 쉽게 간추린 완당평전』, 283쪽.

말로도 글로도 할 수 없었던 것을 '찬제(屬提)'라는 인장으로 남겼다. 찬제는 고통을 참는 거사라는 뜻으로 이제 문 앞에 이르렀으니 조금만 더 참고 견디라는 의미이다. 서예는 글을 다 쓴 후 인장을 찍어 마무리하는 것이 일반적이다. 그러나 인장을 문장으로 인식하게 해 자신의 명호로 의미를 강조했다. 아들이 아픈 만큼 아비의 마음도 아프다는 뜻이다. 찬제는 아비와 아들이 함께 만들어낸 명호였다.

> 상우에게 주다. 찬제병제　　　　　　　　　　　示佑兒屬提竝題

추사는 아들에게 두 가지 난의 비법을 가르쳐주었다. 하나는 삼전법이요 또 하나는 인품과 교양이었다. 기법과 마음의 자세였다.

평가는 혹독했다. 어찌 추사에게 성이 찼겠는가. 참고 또 참아야 귀일할 수 있고 깨달음을 얻을 수 있다는 것을 가르쳐주었다. 진실한 마음과 올바른 자세를 가르쳐주었다.

1852년 북청 유배지에서 추사는 아들에게 편지를 썼다.

> 난초를 치는 법은 또한 예서를 쓰는 법과 가까워서 반드시 문자향 서권기가 있은 다음에야 얻을 수 있다. 또 난 치는 법은 그림 그리는 법식대로 하는 것을 가장 꺼리니, 만약 그리는 법식을 쓰려면 일필도 하지 않는 것이 좋다. (…)
> 난을 치는 데는 반드시 붓을 세 번 굴리는 것을 묘로 삼는데, 지금 보니 네가 한 것은 붓을 한 번에 죽 긋고는 바로 그쳤다. 그러니 모름지기 붓을 세 번 굴리는 데 공력을 기울이는 것이 좋다.

예술은 부자 모두 절망에서 선택한 몸부림이었다. 그러나 아버지와는 달랐다. 상우는 불우하게도 자신의 한을 예술로 승화시키지 못하고 말았다.

김양성 묘비문

전라북도 완주군 봉동면 은하리 삼암마을 뒷산에 김양성(金養誠, 1754~1832)의 묘비가 있다. '동지중추부사 김공양성지묘 정부인 수원백씨부좌(同知中樞府事 金公養誠之墓 貞夫人 水原白氏祔左)'이다. 건립 연대는 1835년이다. 장남 김항율이 아버지 김양성의 가계와 행장을 지었고 당대의 서울 명필 추사 김정희가 전면에 예서로 썼으며 후면에는 전라도 명필 창암 이삼만(1770~1847)이 해서로 썼다.

김양성 비를 합작한 추사 김정희와 창암 이상만은 그 후 다시 만난 적이 있다. 추사가 1840년 제주도로 귀양갈 때 전주 객사에서 만난 것이다. 창암은 추사에게 글씨를 보여주며 평을 부탁했다. 추사는 당대의 유명한 모더니스트 서예가였으니 촌티 나는 자신의 글씨를 내심 인정받아보고 싶었던 것이다. 이때 창암의 나이는 70세였으며 완당보다 열여섯이나 위였다.

추사는 한동안 말이 없더니 이윽고 말문을 열었다.

"노인장께서는 지방에서 글씨로 밥은 먹겠습니다."

객기였는지 감탄이었는지 모르지만 이렇게 창암의 글씨를 폄하했다. 듣고 있던 제자들이 분에 못 이겨 추사를 두들겨 팰 작정으로 몰려 나가려고 했을 때 창암이 이를 말렸다.

추사가 가고 나서야 창암은 이렇게 말했다.

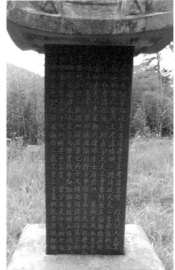

김양성 묘비

"저 사람이 글씨는 잘 아는지 모르지만, 조선 붓의 헤지는 멋과 조선 종이의 스미는 맛은 잘 모르는 것 같더라."

추사의 글씨는 귀족적이고 이상적이었으며, 창암의 글씨는 서민적이었고 현실적이었다.

추사가 귀양에서 풀려나 서울로 가는 길에 창암에게 사죄할 겸 전주에 들렀으나 창암은 이미 고인이 되어 있었다. 슬픔에 잠긴 추사는 '명필창암완산이공삼만지묘(名筆蒼巖完山李公三晚之墓)'라는 묘비명을 남겨놓고 떠났다. 전북 완주군 구이면 평촌리 아랫잣골 선형에 그의 묘와 묘비가 있다.

당시의 중국 서예 상인은 추사와 창암의 글씨를 이렇게 평했다.

추사 선생의 글씨를 말 위를 달리는 뛰어난 장군의 기상과 동서 십만 리와 상하 팔천 년 동안 남을 글씨이고, 창암 선생의 글씨는 사물 밖의 한가로운

도(道)를 갖춘 글씨이다.

馬上逢靈將之氣像 東西十萬里 上下八千年

物外閑道之格

김양성 비문은 전북 완주군 용진에 있는 정부인 광산 김씨 묘비와 함께 추사와 창암의 합작품으로 매우 중요한 가치가 있는 금석문으로 평가되고 있다.

북한산신라진흥왕순수비

 국보 제3호 북한산신라진흥왕순수비는 신라 제24대 진흥왕(재위 540~576) 16년경 북한산에 세운, 높이 154cm 너비 69cm 두께 16.7cm의 석비이다. 서울 종로구 구기동 북한산 비봉 정상에 세워졌으나 비신 보존이 어려워 1972년 8월 경복궁으로 이전했다가, 1986년 8월에 현 국립중앙박물관으로 다시 이전 보관하고 있다.

 6세기 중엽 신라는 한강 유역을 확보하고 함경도 지역까지 진출하는 등 대외적으로 크게 그 세력을 확장했다. 이때 세운 순수비 중의 하나로 덮개돌, 몸돌, 받침돌 등 세 부분으로 이루어져 있고 비문은 12행으로 각 행 21자 혹은 22자이다.

 처음에는 무학대사왕심비(無學大師枉尋碑) 또는 몰자비(沒字碑) 등으로 불리어 왔으나 서유구가 10여 자를 판독하여 진흥왕순수비라 이름 지었고 조선 순조 16년(1816)에 김정희가 친구 김경연과 함께 북한산 승가사에 갔다 이 비를 발견하여 '진(眞)' 자를 확인, 신라진흥대왕순수비로 확정했다. 이듬해에 조인영과 함께 새로이 68자를 확인하였다.

 비의 측면에 오른쪽에서 왼쪽으로 다음과 같이 새겨져 있다.

 이것은 신라진흥대왕 순수비이다. 병자년(1816) 7월 김정희, 김경연이 와서

북한산신라진흥왕순수비(출처 : 공공누리)

순수비 측면에 새긴 글자
(출처 : 공공누리)

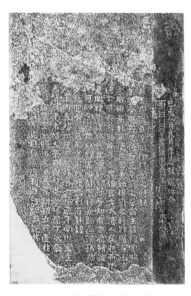

순수비 탁본(출처 : 공공누리)

비문을 읽다.

기미년(1859) 8월 20일 용인 사람 이제현

정축년(1817) 6월 8일 김정희, 조인영이 함께 남아 있는 글자 68자를 살펴
정했다.

此新羅眞興大王巡狩之碑 丙子七月 金正喜 金敬淵來讀

己未八月二十日 李濟鉉 龍仁人

丁丑六月八日 金正喜 趙寅永同來 審定殘字六十八字

김정희, 김경연, 조인영이 판독했다고 기록되어 있는데, 용인 사람 이제
현이 누구인지 왜 이름을 새겼는지는 알 수 없다.

이 비는 김정희가 탁본하여 중국의 류연정에게 전달되었고 이것이『해동
금석원』에 실려 널리 알려지게 되었다. 비문에는 연대를 알려주는 간지나
연호가 없다. "진흥왕 16년(555)에 북한산을 순수하였다"는『삼국사기』기록
을 토대로 555년에 건립된 것으로 보는 견해가 있고, "진흥왕 29년(568) 10월
에 북한산주를 폐하고 남천주를 설치했다"는『삼국사기』기록을 토대로 568
년 10월 이후에 세워졌다고 보는 견해도 있다.

진흥왕은 자신이 이룬 정복 영역을 과시하고 정복민에 대한 통치 이념을
밝히기 위해 변경 지역에 순수비 여러 기를 세웠다. 진흥왕순수비는 6세기
중엽 신라의 지방, 군사제도, 발전상과 이상을 알 수 있는 중요한 자료이다.
지금까지 알려진 비석은 창녕 · 북한산 · 황초령 · 마운령에 4기가 있다. 그
중 북한산비에서 판독 가능한 글자는 아래와 같다.

眞興王巡狩碑興太王及衆臣等巡狩管境之時記□分甲兵之□□□年□□
□□覇主設□賞 所用高祀□□□□□相戰之時新羅太王德不□兵故□
□□□□强建文得人民□□□□□□ □□□□□□□□□□□□如有忠

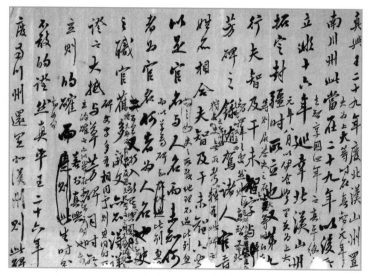

추사가 조인영에게 보낸 편지. 추사가 지기 조인영과 진흥왕순수비를 판독하고
1817년 6월 8일 이를 고증하는 내용을 적어 보낸 것이다.

信精誠□□□□□□徙可加賞舜物以□□心引□□衆路過□城陟□□見道
人□居石窟□□□□刻石誌辭□□尺干內夫智一尺干沙喙□□智近干南川
軍主沙夫智及干未智大奈末□□□沙喙屈丁次奈天指□□幽則□□□□□
劫初立所造非□巡守見□□□□□刊石□□□記我万代名

　제목, 순수한 배경과 경과, 왕을 수행한 사람 등 세 부분으로 크게 나누어
진다. 판독하기 어려운 글자들이 많아 자세한 내용을 알 수 없으나 여기에
는 당시 상황을 알려주는 중요한 단서들이 있다.

　이 비의 첫머리에 '진흥태왕(眞興太王)'이 나타나는데, 이전의 왕인 지증왕
과 법흥왕은 왕의 명칭으로 마립간, 매금왕, 태왕 등으로 일컬었으나, 진흥왕
은 명실공히 자신을 태왕으로 칭하고 있다. 이는 고구려에서 사용한 태왕을

본떠서 사용하였을 가능성이 크지만 신라의 달라진 위상을 알 수 있는 왕호이다. 다음으로 우리에게 친숙한 김유신의 할아버지인 김무력이 비문에 보이고 있다. 이 비에는 '사돌부 출신인 무력지가 잡간'이라고 하는데, 잡간은 신라 17관등 중에서 3등급에 해당하는 고위직이다. 김무력은 한강 유역으로 확보하는 데 중요한 역할을 한 장군으로 550년 무렵에는 5등급인 아간지였으나 561년 이후에는 잡간으로 승진하였음을 알 수 있다. 또한 여기에서 주목되는 것이 석굴에 거주하는 '도인'이다. 도인은 불교의 도를 닦아 깨달은 사람인 승려로서, 새로이 편입된 지역의 백성들을 교화하는 사람으로 보인다. 진흥왕은 단지 새로운 영토를 확보하는 것에만 주력한 것이 아니라 종복지의 백성들을 교화하고자 하였다. 이 비에 보이는 '남천군주(南川軍主)'는 진흥왕대의 지방 및 군사제도를 파악하는 데 중요한 자료이다.[1]

조인영이 북한산 비봉을 탐방하고 쓴 글이 있다. 그가 추사 김정희와 함께 북한산 비봉을 찾아가서 탁본을 뜨고 그 감회를 기술한 내용이다.[2]

북한산 남쪽으로 승가사라는 사찰이 있는데 그 위의 봉우리를 비봉이라 한다. 한양 운종가에서 북쪽으로 걸어가다 보면 봉우리 꼭대기에 마치 사람이 홀로 처량하게 서 있는 것처럼 기둥이 하나 있다. 풍속에 이르기를 고려의 승려 도선의 비라 하는데 지금은 많이 마멸되었다고 한다. 때는 병자년 가을, 추사 김원춘이 나에게 말하기를 "우리 집 뒤편에 비봉이 있네. 거기에는 비석이 하나 있는데 낙숫물에 망가져서 글자들이 엉망진창이라네. 신라 진흥왕의 실제 비석이라 하는데 언제 시간 내서 같이 가보겠나?" 내가 그 말을 듣고 기뻐서 함께 찾아가기로 약속하였다.

1 https://blog.naver.com/PostView.naver?blogId=unesco114&logNo=110111436531, 국립
 중앙박물관, 김재홍 글
2 http://blog.naver.com/PostView.nhn?blogId=fort40&logNo=40162698475

이듬해 6월 8일 묵탁 재료를 준비하고 장인들을 불러 출발했다. 승가사 뒤편의 산기슭을 돌아 큰 바위 위를 수백 보 걸어가니 절벽에 불상이 매우 위엄 있게 새겨져 있었다. 불상 오른쪽으로 돌아 암벽 뒤로 올라서면 동쪽으로는 용문산이고 남서쪽으로는 바다가 한눈에 펼쳐진다.

이제 시작하라는 지시에 장인들이 탁본을 뜨려고 눈을 크게 뜨고 세심히 관찰해봤지만 많은 글자들이 아무리 해석하려 해도 일그러져 있어 알아볼 수 없었고, 점획들은 의심할 여지 없이 정확하게 분별할 수 있었다. 무릇 92자인데 진흥왕(眞興王) 3자, 순수(巡狩) 2자, 남천(南川) 2자 이는 모두 고증할 만한 실사(實史)이며 사문(史文)에 경위가 기록되어 있다.

『삼국사기』를 살펴보건대 진흥왕 16년 왕이 북한산 일대를 정벌하여 개척하고는 봉강(封疆)한 뒤에 북한산주를 순행하였다. 29년에는 북한산주를 폐하고 남천주로 명칭을 변경하였다. 비문에는 '진흥'이라는 두 글자가 있는데 이는 지증왕 본기에 의거한다. 지증왕이 이곳을 함락하였고 법흥왕이 이곳을 다스렸다면 지증왕 이후로 법흥왕과 진흥왕에 이르는데 만약 진흥왕 생전에 이 비석을 만들었다면 그 시호를 미리 칭했을 리 없다. 그래서 나는 진흥왕 사후에 이 비석을 세웠다고 보는 바이다.

진평왕 26년, 남천주를 폐하고 다시 북한산주로 바꾸어 관리하였는데 비문에 기록된 '남천' 두 글자가 바로 남천주를 폐하기 전에 사용되었던 명칭이다. 진흥왕 원년은 양나라 무제 대동 6년이며 진평왕 원년은 진나라 선제 대건 11년이니 보다 중요한 것은 이 비석이 양무제나 진선제 사이에 새겨진 것으로 보인다는 점이다.

또한 살펴보건대, 함흥부의 초부령에 진흥왕순수비가 있다고 하였는데 현재는 전해지지 않으며 다만 탁본만이 남아 전해진다.

선운사백파율사비(禪雲寺白坡律師碑), 백벽(百蘗)

추사가 과천에 내려온 지 3년이 지난 어느 날, 여느 때처럼 봉은사에서 과지초당으로 귀가하는 길이었다. 과지초당으로 가려면 작은 시내를 건너야 하기 때문에 건넛마을 어귀를 돌아서 가고 있었다. 어디선가 웃음소리가 들려왔다. 노부부였다. 추사는 그들에게 말을 건넸다.

"영감 나이가 얼마요?"

"일흔 살입니다."

추사와 동갑이었다.

"서울은 가보셨습니까."

"아니 갔습니다."

노부부는 여기 개천 안에서만 칠십 평생을 산 것이다. 무얼 먹고 사느냐고 했더니 옥수수를 먹고 산다고 했다.

"과천 이 칠십 노인은 누릴 것 다 누리고 먹을 것 다 먹고도 웃을 일 하나도 찾지 못했구나."

추사는 과천에서 칠십을 맞이했다. 그것은 인생에 대한 망연자실이었다.[3]

촌로의 삶 속에서 평범하지만 추사는 그것이 얼마나 소중한 가치가 있는

3 강희진, 『추사 김정희』, 명문당, 2015, 341~343쪽.

백파율사비 앞면과 뒷면 탁본

전라북도 고창군 아산면 삼인리 선운사 소재, 전라북도 시도유형문화재

것인지 깨달았다. 추사는 과천에서 칠십살이를 '과칠십'이라 스스로 명호했다. 돌아가시기 1년 전이다.

추사 만년의 해서·행서 금석문 최고 걸작, 〈선운사백파율사비문〉이 바로 이때에 탄생했다. 1855년 어느 봄날, 정읍 백양사의 설두·백암스님이 추사의 초당을 찾았다. 3년 전에 돌아가신 백파스님(1767~1852)의 비문을 지어달라는 것이다.

비문은 앞면은 전서, 뒷면은 해서로 쓰는 것이 통상적인데 추사는 비 앞면 이름은 크게 해서로, 뒷면 풀이글은 작게 행서로 썼다. 앞면에는 비 이름이 새겨져 있다. '화엄종주 백파대율사 대기대용지비(華嚴宗主 白坡大律師 大機大用之碑)'. 대기는 마음이요 대용은 작용이다. 대기대용은 온 우주기가 마음의 작용으로 깨달음이 원숙한 자유©자재한 경지를 말한다.

면에는 이렇게 썼다.

우리나라에는 근세에 율사(律師)의 한 종파가 없었는데 오직 백파(白坡)만이 이것에 해당할 만하다. 그러므로 율사로 썼다. 대기(大機)와 대용(大用)은 백파가 80년 동안 착수하고 힘을 쏟은 분야이다. 혹자는 기(機), 용(用)을 살(殺), 활(活)로 지리멸렬하게 천착(穿鑿)하기도 하나 이는 절대로 그렇지 않다. 무릇 평범한 사람들을 상대하여 다스리는 자는 어디에서건 살, 활, 기, 용이 아닌 것이 없으니 비록 『팔만대장경』이라 하더라도 살, 활, 기, 용의 밖으로 벗어나는 것은 한 가지 법도 없다. 다만 사람들이 그 의리를 알지 못하고 망령되이 살, 활, 기, 용을 백파를 구속했던 착상으로 여긴다면 이는 모두 하루살이가 큰 나무를 흔드는 것과 다름없으니 이것이 어찌 백파를 충분히 아는 것이겠는가.

예전에 백파와 더불어 자못 왕복하면서 어려운 문제를 분변한 적이 있었는데, 이는 곳 세상 사람들이 함부로 떠들어 대는 것과는 크게 다르다. 이 점에

대해서는 오직 백파와 나만이 아는 것이니 비록 온갖 말을 한다 하더라도 사람들이 모두 이해하고 깨닫지 못하는 것이니, 어찌 율사를 다시 일으켜 세워 오게 하여 서로 마주하여 한번 웃을 수 있겠는가.

지금 백파의 비석에 새길 글자를 지음에 만약 대기대용(大機大用)이라는 한 구절을 큰 글씨로 특별히 쓰지 않는다면 백파의 비(碑)로서 부족할 것이다. 그러므로 이렇게 써서 설두(雪竇)와 백암(白巖) 여러 문도(門徒)에게 보인다. 다음과 같이 써서 붙인다.

　　가난하기로는 송곳 꽂을 땅도 없었으나
　　기개는 수미산(須彌山)을 누를 만하였네.
　　부모 섬기기를 부처 섬기듯 하매
　　가풍(家風)이 가장 진실하도다.
　　그 이름 긍선(亘璇)이니 전전(轉轉)한다 말할 수 없다네.

완당(阮堂) 학사(學士) 김정희가 글을 짓고 글씨를 쓰다 숭정기원후 네 번째 무오년 5월 일 건립하다

華嚴宗主白坡大律師大機大用之碑我東近無律師一宗惟白坡可以當之故以律師書之大機大用是白坡八十年藉手著力處或有以機用殺活支離穿鑿是大不然凡對治凡夫者無處非殺活機用雖大藏八萬無一法出於殺活機用之外者特人不知此義妄以殺活機用爲白坡拘執着相者是皆蜉蝣撼樹也是烏足以知白坡也昔与白坡頗有往復辨難者即與世人所妄議者大異此個處惟坡與吾知之雖萬般苦口說人皆不解悟者安得再起師來相對一笑也今作白坡碑面字若不大書特書於大機大用一句不足爲白坡碑也書示雪竇白巖諸門徒果老記付 貧無卓錐氣壓須彌事親如事佛家風最真實厥名兮亘璇不可說轉轉阮堂學士金正喜撰幷書崇禎紀元後四戊午五月日立]."[4]

4　https://gochang.grandculture.net/gochang/toc/GC02800594, 디지털고창문화대전, 선운사 백파율사비.

추사가 설두 스님에게 써준 글씨 〈백벽〉, 37×95cm, 개인 소장

　추사는 끝내 백파스님의 얼굴을 뵙지 못했다. 그래서 백파를 사모하는 마음, 사죄하는 마음이 더욱 절절했다. 제주 유배 중「백파망증 15조(白坡妄證 十五條)」를 지은 일이며 귀양에서 풀려 돌아오는 길에 정읍 조월리에서 만나자는 약속을 지키지 못한 일이며 만 가지 일들이 머리를 스쳐갔다.

　추사와 초의는 동갑내기였다. 19세나 연장인 백파의『선문수경(禪文手鏡)』에 초의가 맞서『선문사변만어(禪門四辨漫語)』를 들이대며 반박했다. 이때의 논쟁에 추사가 끼어들어 백파와의 불꽃 튀는 논쟁을 벌였다. 백파의 논지가 잘못되었다고 열다섯 가지로 반박 논증을 폈다. 이것이 그 유명한「백파망증15조」이다. 추사에게 백파스님은 삼촌 같은 분이었다. 추사다운 도발이었다.

　백파는 추사의 방외우이다. 일생을 선에 대해 대기대용을 주장해왔다. 추사는 그 설에 문제점을 제기하면서 서로 편지를 주고받았다. 추사는 백파스님의 제자인 설두스님에게 선물로 〈백벽(百蘗)〉이라는 글씨를 써주었다. 백장은 대기를 터득한 고승이고, 황벽은 대용을 깨우친 고승이다. 백장과 황벽을 모두 얻는 것이 곧 대기대용을 두루 갖추는 것이 된다. 백장, 황벽을 따르면 '대기대용'을 얻을 수 있다는 것이다. 두 고승을 본받으라는 뜻이다. 추

사는 〈백벽〉 끝 협서에 그 뜻을 명확히 했다.

> 백파 선문의 종취는 대기대용을 드높이는 것이므로 이 두 자를 써서 설두
> 상인에게 준다.
> 白門宗趣 擧揚大機大用 以此二字 書付雪竇上人 勝蓮

여기에서 추사는 발문 끝에 '승련'이라는 호를 사용했다. 승련을 본격적으
로 쓰기 시작한 것은 유배에서 풀려나 강상에서 머물면서부터로 생각된다.
주로 스님들하고 소통하면서 쓴 명호이다. 승련이란 석가에 근접한 경지를
말한다.[5] 차에 관련이 있는 것이라면 의당 승설이라고 해야 하는데 추사 자
신이 승련이라고 쓴 것이다. 추사에게는 가끔 이런 장난기가 발동했다. 그
호는 부처님 경지 정도가 아니면 여간해서 쓸 수 있는 호가 아니었다. 희증
(戲贈)으로 시작한 승련이라는 호는 마지막 봉은사 시절 남호 영기스님과
『화엄경』판각을 펴내면서 진실로 인정을 받았다. 후에 호봉스님이『화엄경』
80권에 대해 평할 때 추사를 '승련노인'이라 호칭해준 것이다. 추사 자신이
아닌 다른 사람이 진정으로 그의 불가의 뜻을 넘어 그를 승련으로 인정해준
것이다.[6]

추사는 또 백파의 제자들에게 평소 아끼던 〈달마대사초상〉을 부도 비문
과 함께 선물했다. 이 달마상을 백파의 영정으로 알고 조석으로 공양하라는
뜻으로 준 것이다. 여기에 게송[7]까지 써주었다.

5 강희진, 앞의 책, 230쪽.
6 위의 책, 234쪽.
7 https://blog.naver.com/bae828/222839027809

멀리 보면 달마 같은데	遠望似達磨
가까이 보자 백파로구나	近看卽白坡
차별 있음을 가지고서 불이문에 들어갔네	以有差別入不二門
흐르는 물이 오늘이라면 밝은 달은 옛 모습이로세	流水今日明月前身

　백파율사비는 1858년(철종 9)에 건립되었다. 선운사 부도밭에 있으며 사람들은 이곳을 '우리나라에서 가장 아름다운 부도밭'이라고 말하고 있다. 비문의 글씨는 방정한 해서로 쓰여져 있는데, 추사가 별세하기 1년 전에 쓴 전형적인 추사의 해서체이다. 백파율사비가 있던 지금의 자리에는 복제품이 세워져 있다. 비명이 훼손될까 진품은 1998년 개관시와 함께 선운사 성보박물관으로 옮겼다.

　백파 긍선스님은 고창 무장 출신으로 12세 때 출가하여 선운사에서 승려가 되었다. 50세 때『선문수경』을 저술하여 초의선사와 선논쟁(禪論爭)을 불러일으켰다. 그는 조선조의 억불정책 속에서 오랫동안 침체되었던 조선 후기 불교에 참신한 종풍을 일으킨 화엄종주로 평가받고 있다.

송석원(松石園)

김정희, 〈송석원〉

 송석원(松石園)은 중인 출신 시인 천수경(1757~1818)의 아호이자 집 이름이다. 1786년(정조 10) 천수경이 중심이 되어 장혼 · 김낙서 · 왕태 · 조수삼 · 차좌일 · 박윤묵 등 중인 출신 시인 13인이 시사(詩社)를 결성했다. 처음에는 왕희지의 '난정시사(蘭亭詩社)'를 본떠 '옥계시사(玉溪詩社)'라 이름을 붙였으나 나중에 천수경의 당호를 따서 '송석원시사(松石園詩社)'라 불렀다.

 송석원을 중심으로 시회가 수시로 열렸고 춘추 백일장도 주최되었다. 시 쓰는 사람으로서 나이 고하를 막론하고 송석회에 참석하지 못하면 수치로 여길 정도였다고 한다. 모임에 대한 자부심이 대단했다. 조선 후기 중인 중심의 도도한 물결은 송석원시사, 바로 위항문학 운동이었다.

석벽의 〈송석원(松石園)〉 예서는 추사 김정희의 글씨이다. 어느 날 수원 기태욱이 술에 취해 칼을 뽑아 스스로 자기 팔뚝을 긋고 통곡하며 "이 팔은 잘라버려야 한다. 우리가 날마다 모이니 그 수가 어찌 열 명, 백 명에 그치겠는가만 이런 글씨를 쓸 사람이 유독 한 명도 없어서 남의 손을 빌려야 한단 말인가!"라고 했다.[8] 위항문인들의 자존과 기개를 엿볼 수 있는 일화 한 토막이다.

그들은 사대부 계층에 비해 신분이나 경제력에서 열등한 위치에 있었으나 문학 교류를 통해 자신들의 권익과 이익을 보호, 증진시키고자 했다. 그 중심에 송석원시사가 있었다.

차좌일의 시 「농부」는 양반계급 지주들의 횡포를 고발한 시이다. 그들은 신분적 한계와 좌절, 시대와의 불화, 울분의 시심을 이렇게 토로했다.

놀고 먹는 자들은 무엇이기에	白手子誰子
바람 쐬면서 부채질하다가	臨風又錦扇
찬 이슬 내리는 계절이 되면	露寒天逈際
땀 흘려 가꾼 곡식을 빼앗아가는가	奪盡滿疇功

송석원시사는 1786년에 결성되어 1818년까지 활동했다. 1797년 발간된 『풍요속선』에 작품을 수록된 시인이 모두 333인, 당대 위항문학의 위상을 유감없이 보여주었다. 『소대풍요』[9]가 나온 지 60년이 되는 해였으며, 이후

8 유재건, 『이향견문록』, 글항아리, 2008, 470쪽.
9 『소대풍요(昭代風謠)』는 조선 후기 시인·역관 고시언과 채팽윤이 위항 시인의 시편을 정리하여 1737(영조13)년에 목판본으로 간행한 시선집이다. 164인의 시편 689수가 시체에 따라 선집되어 있다.

『풍요삼선』[10]이 간행되기까지 징검다리 역할을 했다.

1817년 음력 4월 김정희는 송석원 뒤편 바위에 〈송석원〉 각자를 새기고 옆에 '정축청화월소봉래서(丁丑淸和月小蓬萊書)'라고 관지를 달았다. '청화'는 음력 4월의 다른 이름이다. 추사의 집은 송석원에서 그리 멀지 않은, 10분 정도의 거리에 있는 경복궁 바로 서쪽 통의동 백송이 있는 집이었다. 추사도 송석원시사의 품평인으로 참석하기도 했다고 한다.

정축 4월은 천수경이 타계하기 바로 전 해이며 이때 추사의 나이 32세였다. '소봉래'는 장년 시절 예산 향저의 오석산 바위에 새긴 추사의 아호이다.

추사는 1809년 아버지 김노경을 따라 사은사 부사로 중국에 갔었다. 이때 추사는 옹방강으로부터 부친 김노경의 당호인 〈유당(酉堂)〉의 친필을 받았고 육방옹의 유명한 암각 글씨 〈시경(詩境)〉의 탁본을 받았다. 〈송석원〉은 〈유당〉과 〈시경〉의 예서 글씨체와 많이 닮아 있다. 추사의 〈송석원〉 예서는 추사의 장년의 명작으로 구성미가 장중하면서도 아름답다.

시대가 지나면서 천수경의 집터 송석원도 김수항, 민태호를 거쳐 윤덕영 소유로 바뀌어갔다. 위치는 서울시 종로구 필운대로 61(옥인동 41)이다. 현 송석원 터 표석에는 다음과 같이 쓰여 있다.

송석원은 인왕산 계곡 중 가장 깊숙한 곳에 자리 잡아 소나무와 바위가 어우러진 절경으로 유명했던 곳이다. 정조 때 평민시인 천수경이 이곳에 살면서 송석원이라 불렀고, 1914년 순정황후 윤씨의 백부 윤덕영이 방이 40개나 되는 프랑스풍 저택을 지어서 역시 송석원이라 불렀다.

10 조선 후기부터 개항기까지 생존한 문인 유재건과 최경흠이 『풍요속선』 이후의 위항시인 305명의 시 886수를 수록, 1857년에 간행한 위항시집이다.

이인문의 〈송석원시회도〉.
왼쪽 바위에 〈송석원〉 글씨가
보인다.

이후 많은 집들이 들어서면서 송석원의 옛 흔적은 찾아볼 수가 없다. 추사의 바위 글씨 〈송석원〉은 어느 집 축대 밑에 묻혀 있다고 한다. 지금의 옥인동, 동양화가 남정 박노수 화실의 윗집이 바로 송석원 자리였다. 유서 깊은 곳도 세상의 부침에는 어쩔 수가 없나, 보존과 개발이라는 말 자체가 무색할 정도이다.

이인문의 〈송석원시회도〉와 김홍도의 〈송석원시사야연도〉가 남아 있어 당시의 송석원시사의 시회 모습을 생생하게 전해주고 있다.

시경(詩境), 천축고선생댁(天竺古先生宅)

1809년 추사가 아버지 김노경을 따라 중국에 갔을 때 학자이며 서예가인 운명의 두 스승 완원과 옹방강을 만났다. 추사의 나이는 24세, 완원은 47세, 옹방강은 78세였다.

추사는 완원으로부터 완당(阮堂)이라는 호를 얻었고 옹방강으로부터는 보담재(寶覃齋)라는 당호를 얻었다. 추사는 〈완당〉 편액을 '보담재'라는 자신의 서재에 내걸었다. 완원을 흠모하고 옹방강을 존경한다는 뜻이다. 추사는 이 두 분을 평생의 스승으로 삼았다.

담재 옹방강은 금석학자이며 서예가였다. 그는 추사와 긴 시간 동안 필담을 나누었다. 그는 "해동에 이런 영재가 있었느냐(經術文章海東第一)"며 추사의 박식함과 총명함에 놀랐다.

추사는 옹방강으로부터 책과 글씨, 탁본 등 많은 선물을 받았다. 부친 김노경의 당호인 〈유당(酉當)〉의 친필을 받았고 육방옹의 유명한 암각 글씨 〈시경(詩境)〉 탁본을 이때 받았다. 육방옹은 남송의 유명한 애국시인으로 〈시경〉은 그가 예서로 쓴 글씨이다. 명작으로 이름이 높아 문인들에게 많은 사랑을 받았다. 남송 때 방신유는 이 〈시경〉 글씨를 무척 사랑하여 여러 고을의 지방관을 지내면서 방방곡곡 부임지마다 새겨놓았다. 옹방강은 광동과 계림에 있는 이 글씨를 탁본해두었는데 그중 하나를 완당에게 선물했

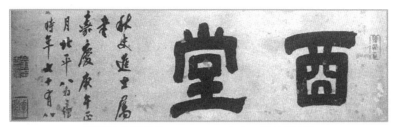

옹방강의 〈유당〉(출처 : blog.naver.com/suvinga/221158927393)

육방옹, 〈시경〉
(김정희 각자)

김정희, 〈천축고선생댁〉

다.[11] 완당은 이 〈시경〉을 화암사 뒤편 병풍바위에 〈천축고선생댁(天竺古先生宅)〉과 함께 각자해놓았다. '천축고선생댁'은 '천축의 옛 선생 댁'이라는 뜻

11 유홍준, 『김정희 : 알기 쉽게 간추린 완당평전』, 학고재, 2016, 104쪽.

〈시경〉과 〈천국고선생댁〉이 새겨진 화암사 뒤뜰 병풍바위

으로 천축은 부처님이 계시는 곳 인도를 말하며 선생은 석가모니를 말한다. 석가모니를 성현으로 생각하는 것이 아니라 큰 선생님으로 생각하고 있다. 불가를 친근하게 생각하는 추사의 재치 있는 유교적 표현이다. 추사는 금강산에 비겨 절 뒷산 오석산의 큰 바위에다 '소봉래'라는 큰 글씨를 각자해놓기도 했다.

김정희의 증조부는 김한신이다. 그는 영조의 둘째 딸이며 사도세자의 누나인 화순옹주와 결혼했다. 영조가 그에게 월성위라는 작호를 내리고 월성위궁이라는 저택을 지어주었다. 김한신은 39세에 죽었으며 후사가 없었다. 월성위의 조카인 김이주가 양자로 들어가 대를 이었는데 그가 바로 김정희의 조부이다. 추사는 병조판서 김노경과 기계 유씨 사이에 장남으로 태어났으나, 큰아버지인 김노영의 양자로 입양되었다. 12세에 양아버지가 세상을 떠났고 이어 할아버지 김이주마저 세상을 떠났다.

원래 김정희 집안은 서울이 터였으며 추사가 태어난 곳은 서울 낙동 외가요 본가는 장동이다.[12] 충남 예산의 용궁리는 김정희의 증조할머니인 화순옹주가 영조로부터 받은 사패지로 가문의 뿌리이자 영조가 내려준 영광스러운 땅이다. 추사는 지금의 서울 통의동인 월성위궁에서 주로 생활하였으며 고향 같은 예산 용궁리를 자주 찾았다.

완당의 옛집 오석산에는 화암사가 있다. 창건 연대는 알려져 있지 않으며 삼국시대의 고찰이라고만 전해지고 있다. 영조 28년 1752년 월성위 김한신이 부친 김흥경의 묘소를 관리하기 위해 중건했다. 절 이름은 영조가 명명했고 〈화암사〉 현판은 월성위가 썼다. 절이 퇴락하자 1846년(현종 12) 김정희의 동생인 김명희가 무량수각·요사·선실·시경루·창고 등을 지었다. 이때 제주도에 귀양 가 있었던 김정희는 화암사 상량문과 함께 〈무량수각〉, 〈시경루〉 등 편액 글씨를 써서 보냈다.

추사에게 화암사는 이런 곳이었다. 그는 스스로 「예산」이라는 시를 짓기도 했다. 예산이 얼마나 그에게 친근하고 따뜻한 곳이었는지를 알 수 있다.

예산은 팔짱을 낀 듯 점잖아라 　　　　　　　　禮山儼若拱
어진 산은 조는 것 같아 고요하고 　　　　　　仁山靜如眠
많은 사람들이 보는 바는 같지마는 　　　　　衆人所同眺
나 홀로 신이 가는 다른 곳이 있다오 　　　　獨有神往邊

고향이기도 하지만을 추사는 예산을 이렇게 좋아했다. 그는 서울을 오가며 여기에서 독서에 열중, 그의 학문과 예술의 토대를 마련했다.

12 최열, 『추사 김정희 평전』, 돌베개, 2021, 37쪽.

황초령진흥왕순수비

황초령진흥왕순수비(黃草嶺眞興王巡狩碑)는 신라 진흥왕이 568년(진흥왕 29)

황초령진흥왕순수비 탁본, 112×49cm,
서울대학교 박물관 소장

함경남도 함주군 하기천면 진흥리 황초령에 건립한 순수비이다. 황초령은 해발 1,225미터의 남쪽 경사가 급한 지세로 장진고원 남단이며 함흥 방면과 압록강 중류를 연결하는 요충지이다. 현재 황초령순수비는 함흥역사박물관에 보존되어 있다(북한 국보 110호).

높이 1.17미터, 너비는 44센티미터, 두께 21센티미터의 비석은 화강석으로 3개의 돌을 접합하여 세웠다. 비문은 12줄에 35자씩 모두 420자로 되어 있었다고 하는데 12행 215자가 확인되었다.

황초령비는 신립(1546~1592) 장군이 북병사로 있을 때 탁본을 해오면서 세상에 알려졌다. 선조 때의 차천로(1556~1616)가 쓴 『오산설림』이 이 비석

에 대한 최초의 기록으로서, "신립 장군이 선춘령에서 탁본해 온 비문 가운데 나오는 '훼낭부'가 무엇인지 모르겠다."고 언급되어 있다. 그 후 선조의 손자 낭선군의 『대동금석첩』, 김성일의 『학봉집』 연보(1726), 이익의 『성호사설』, 홍양호의 『이계집』 등에도 황초령비에 대한 기록이 나오고, 신경준, 유문익, 권돈익이 이 비를 연구했다.

그러나 이미 북한산신라진흥왕순수비를 밝힌 바 있는 추사 김정희가 황초령비에 대한 연구를 집대성했다. 그는 '진흥'이 시호가 아니라 살아 있을 때의 존칭이라고 추정했으며, 『삼국사기』에는 진흥왕의 황초령 북순 기록이 누락되어 있다고 고증했다.

황초령진흥왕순수비에는 비를 세우게 된 연유와 의의, 진흥왕의 업적과 순회 목적, 수행한 사람들의 직위, 이름, 관직 체계, 명칭, 지명, 사상 등이 적혀 있어 한국 고대 역사 연구에 귀중한 자료가 되고 있다. 왕의 수레를 수행하는 신하로 사문도인(沙門道人)인 법장(法藏)과 혜인(慧忍)의 이름이 보이고, 그 뒤의 글자들은 많이 훼손되었다. 마운령에 세워진 진흥왕 순수비에도 동일한 사문도인 법장과 혜인의 이름이 보인다. 마운령비의 보존 상태가 훨씬 양호하여 그 내용을 짐작할 수 있다.

1832년 북한산진흥왕순수비를 발견하여 연구한 추사는 친구 권돈인이 함경도관찰사로 부임해 가자 그에게 황초령에 세웠던 진흥왕순수비를 찾아보게 했다. 마침내 비의 하단 부분 한 조각을 찾아냈고, 추사는 그 탁본을 얻어 금석학 연구에 요긴하게 쓴 적이 있었다.

그 후 1851년 7월, 추사는 사도세자의 형 진종의 위패를 종묘로 옮기는 것을 반대하다 북청으로 유배를 갔다. 북청에 도착하여 찾아보니 권돈인이 함경도관찰사로 있을 때 찾았던 비석 잔편이 제대로 보존되어 있지 않았다. 그러나 얼마 후 이번에는 후배이자 든든한 후원자였던 침계 윤정현이 함경

도관찰사로 부임해 왔다. 추사의 학구열은 또 한 번 불타올랐다. 그는 새로 부임해온 윤정현에게 비편을 원위치에 비편을 세워 보호해줄 것을 특별히 부탁했다. 이 비는 제자리에 있어야 신라의 강역이 거기까지 미쳤다는 것을 증명할 수 있기 때문이었다.

그러나 추사의 뜻대로 되지 않았다. 1852년 8월, 윤정현은 원위치인 황초령 고갯마루가 아닌, 그 아래 중령진에 비각을 세웠다. 현재 이곳에는 진흥왕순수비를 비롯하여, 윤정현이 깨어진 순수비를 수습한 경위를 기록한 소비와 광무 9년(1900)에 비각을 중건하며 새긴 비, 이 세비가 나란히 서 있으며, 김정희가 쓴 〈진흥북수고경(眞興北狩古竟)〉이라는 현판이 걸려 있다. '진흥북수고경'은 신라의 진흥왕이 북쪽으로 두루 돌아다니며 순시한 옛 영토라는 뜻이다.

〈황초령진흥왕순수비 이건비문〉은 관찰사 윤정현의 이름으로 쓰여 있고 〈진흥북수고경〉 현판은 관자가 없다. 그러나 이건문의 내용과 글씨, 〈진흥북수고경〉 글씨는 추사가 아니면 쓸 수 없는 글과 글씨들이다. 죄인의 신분이라 이름을 밝힐 수 없었던 것으로 생각된다. 한 점 흐트러짐이 없는 전체적 조형이 매우 뛰어난 북청시대 추사 글씨의 백미다.[13]

이후 1931년에 이 고을 아이 엄재춘이 비편 한쪽을 개울가에서 발견하였고, 현재는 함흥박물관에 전시되어 있다. 황초령비가 있던 곳은 아무런 흔적이 없고 동네 이름, 진흥리만 남아 그 옛날을 증언하고 있다.

현재 판독되는 황초령비문의 내용은 아래와 같다.

⋯ 8월 21일 계미(癸未)해에 진흥태왕(眞興太王)이 두루 경내외를 돌아보고

13 김영복, 「고미술이야기 21, 추사의 '진흥북수고경'」, 『법률신문』 2013.1.7.

돌에 새기어 기록하였다. … 세상의 도리가 진실에서 어긋나고, 그윽한 덕화(德化)가 펴지지 아니하면 사악(邪惡)함이 서로 다투기 때문에 제왕(帝王)은 연호(年號)를 세워 스스로를 닦아 백성을 편안히 하지 않음이 없다. 그러나 짐(朕)은 … 태조(太祖)의 기틀을 이어 받아 왕위를 계승하여, 몸을 조심하고 스스로 삼가면서 할까 두려워하였다. 하늘의 은혜를 입어 운수를 열어 보여, 명명한 중에서도 신지(神祇)에 감응되어 … 사방으로 영토를 개척하여 백서와 토지를 널리 획득하니 이웃나라가 신의를 맹세하고 화의

황초령진흥왕순수비(출처:국립중앙박물관)

를 요청하는 사신(使臣)이 서로 통하여 왔다. 아래로 하여 신구민(新舊民)을 육(育)하였으나 오히려 말하기를 왕도의 덕화(德化)가 … 있지 않다고 한다. 이에 무자년(戊子年) 가을 8월에 관경(管境)을 순수(巡狩)하여 민심을 살펴서 노력에 보답하고자 한다. 충성과 신의와 정성이 있거나, 재주가… 하고 … 나라를 하여 충절을 다해 고을 세운 무리가 있다면 벼슬을 올려주고 상품을 더하여 공적과 노고를 표창하고자 한다. 수레를 돌려감에 …14… 에 … 경계(境界)를 … 이때에 왕의 수레를 따른 자(者)는 사문도인(沙門道人)으로는 법장(法藏)과 혜인(慧忍)이고, 대등(大等)은 훼(喙)… 부(夫) …지(知) 잡간(迊干), 훼부(喙部) 복동지(服冬知) 대아간(大阿干), 비지부지(比知夫知) 급간(及干), 미지(未知) 나말(奈末), … 혜(兮) 대사(大舍), 사훼부(沙喙部)의 무지(另知) 대사(大舍), 이내종인(裏內從人)은 훼부(喙部) 차례(兮次) …훼부(喙部) 여난(與難) 대사(大舍)이고, 약사(藥師)는 사훼부(沙喙部) 독형(篤兄) 소사(小舍), … 말매(末買) … 훼부(喙部) 비지사간(非知沙干), 조인(助人) 사훼부(沙喙部) 윤지(尹知) 나말(奈末)이다.[14]

14 이종욱 역주, 「황초령진흥왕순수비」, 문화콘텐츠닷컴, 2003, 한국콘텐츠진흥원.

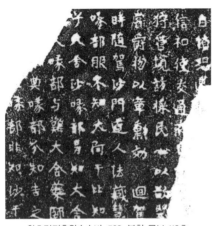

황초령진흥왕순수비, 568, 북한 국보 110호.
탁본, 부분, 국립중앙도서관 위창문고 소장

황초령진흥왕순수비에는 '짐(朕)'이라는 글자가 나온다. 짐은 천자가 스스로를 칭하는 말이다. 천자는 하늘을 대신하여 천하를 다스리는 황제를 말한다. 황제는 여러 왕들을 다스리는 제왕이며 진시황 이래 사용했던 용어이다. '순수(巡狩)'라는 말 자체도 천자가 제후국을 두루 다니며 시찰하는 것을 말한다. 5세기 전후 대제국을 건설한 광개토대왕과 같은 기상을 엿볼 수 있다.

568년에는 연호를 '개국'에서 '태창'으로 바꾸었다. '크게 번창하다'라는 뜻이다. 이에 걸맞게 진흥왕은 그동안 개척했던 영토를 순수하며 이를 기념하고 위엄을 드러내고자 비를 세웠다. 이때에 북한산 · 황초령 · 마운령 순수비 등이 세워졌다.

비문의 서체는 고예의 기미, 필획은 무쇠 같은 힘과 고박한 맛을 표현하고 있다. 한 미술평론가는 이 서체는 당시의 국필, 국서라고 말할 수 있다면서, 이를 진흥태왕체, 통일바탕체 정도로 불러야 한다고 했다.[15] 심층적인 금석학 분석과 다각적인 서체 연구가 뒤따라야 할 것으로 보인다.

15 이동국, 「서예로 찾은 우리 미학 (12) 진흥왕순수비」, 『경향신문』, 2013.12.20.

인명

용어

작품 및 도서

秋史
書畵에 빠지다